예술과 함께
유럽의 도시를
걷다

**예술과 함께
유럽의 도시를 걷다**

─

2020년 4월 27일 1판 1쇄 발행
2020년 7월 10일 1판 2쇄 발행

─

글·사진 이석원
펴낸이 이상훈
펴낸곳 책밥
주소 03986 서울시 마포구 동교로23길 116 3층
전화 번호 02-582-6707
팩스 번호 02-335-6702
홈페이지 www.bookisbab.co.kr
등록 2007. 1. 31. 제313-2007-126호

─

기획·진행 권경자
디자인 프롬디자인

─

ISBN 979-11-90641-03-6 (03600)
정가 15,800원

─

ⓒ 이석원, 2020

책밥은 (주)오렌지페이퍼의 출판 브랜드입니다.

────────────────────

이 도서의 국립중앙도서관 출판예정도서목록(CIP)은 서지정보유통지원시스템 홈페이지
(http://seoji.nl.go.kr)와 국가자료종합목록시스템(http://www.nl.go.kr/kolisnet)에서
이용하실 수 있습니다. (CIP제어번호 : CIP2020014911)

글·사진 이석원

예술과 함께
유럽의 도시를
걷다

음악과 미술, 문학과 건축을 좇아
유럽 25개 도시로 떠나는 예술 기행

책밥

낡은 그리움을 찾아
떠나는 여행

2005년 7월 프랑스 파리에 있는 오래된 서점 '셰익스피어 앤드 컴퍼니'를 처음 가봤다. 공간을 채우고 있는 것은 낡은 책들뿐이고, 그 책들에게서 풍기는 묵은 종이 냄새는 상쾌했다. 창 너머로 노트르담 대성당이 보이는 2층은 더 깊고 아늑했다. 어니스트 헤밍웨이나 제임스 조이스가 비스듬히 누워서 책을 읽었을 법한 소파, 제레미 머서가 고물 타자기를 꾹꾹 눌러 글을 썼을 좁은 쪽방에서는 낯선 향기가 풍겼다.

이런 느낌을 다시 받은 곳은 충북 단양의 '새한서점'이다. '숲속

의 작은 책방'이라는 이 오래된 헌책방에서는 셰익스피어 앤드 컴퍼니에서 맡아보지 못한 또 다른 흙냄새까지 더해진다. 금방이라도 허물어질 듯한 건물이며, 흙바닥에 그냥 올려놓아서 습기를 걱정하게 만드는 책장들. 하지만 그런 불안함마저도 사그라지게 하는 헌책들의 면면은 셰익스피어 앤드 컴퍼니에서 받은 감흥의 되살아남이다.

오래된 것을 보고 느끼는 것은 그리움이다. 실제로 접하기 훨씬 이전을 그리워하는 마음은 사람들의 본능이다. 그래서 사람들은 유럽을 찾는지도 모른다. 지금 우리가 읽고 보고 듣고 느끼는 거의 모든 것의 원천을 찾는 셈이다.

베토벤과 모차르트를 따라 빈의 거리를 걷고, 고흐처럼 아를의 론 강변에 앉아서 물에 비친 별빛을 보고, 헤세의 시선으로 피렌체 두오모 꼭대기에서 붉게 핀 꽃들을 내려다보는 것은 결국 내가 접할 수 없었던 그 오래된 것들을 그리워하는 일이다.

음악과 미술, 문학과 건축을 좇아 떠나는 유럽 여정은, 비록 그것이 서양의 것에 국한된 느낌이 없지 않지만, 궁극적으로 현대 문화의 한 줄기를 찾아보는 즐거움이다. 아무런 상념 없이 즐기

는 여행과는 또 다른 면에서의 즐거움이자 알아감이다.

느지막이 시작된 낡은 그리움을 좇는 일에 아내 김은영이 늘 함께해서 행복하다. 이런 글을 쓰고 사람들로 하여금 읽게 해준 후배 김수정도 고맙다. 그밖에 알아내지 못한 다른 사람들과도 이 책을 함께한다.

예술과 함께
유럽의 도시를 걷다

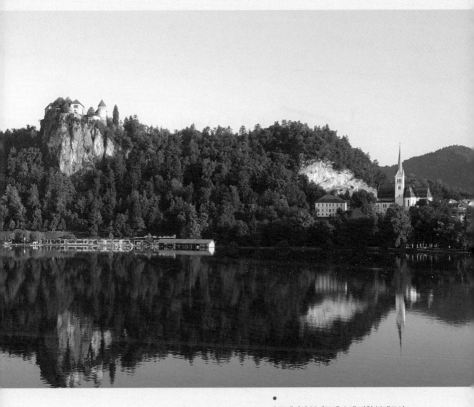

슬로베니아 블레드 호수에 비친 블레드성

2_ 뜨거운 태양,
남국의 강렬한 색채

3_ 매혹적인, 그러나
이지적인 예술의 시작

4_ 낯설지만 아름다운
예술의 도시

1_

문화와
예술의
카리스마를
찾아

네덜란드 ──────────── 암스테르담

거만한 렘브란트와
슬픈 고흐의 도시

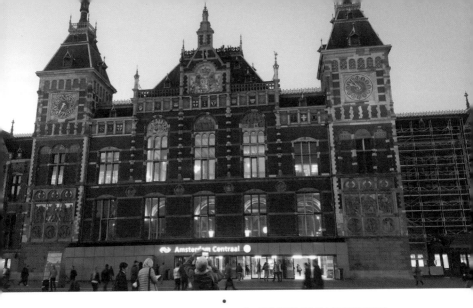

1889년 10월에 개장한 이후 암스테르담에 들어오는
모든 여행자들의 발길이 머무는 곳 중 하나인
암스테르담 중앙역. 두 개의 탑 중 오른쪽 탑은 시계이고,
왼쪽 탑은 현재의 날씨와 바람의 방향을 나타낸다.

　　친구 사이인 클라이브와 버넌은 약속한다. 두 사람 중 누구라
도 몹쓸 병에 걸리면 그를 데리고 암스테르담에 가자고. 그리고
그곳에서 병에 걸린 친구를 안락사로 편안하게 보내주자고. 안락
사가 법으로 인정되는 곳에서 두 사람은 약속을 지킨다.

　　영국 소설가 이언 매큐언의 작품 〈암스테르담〉에 등장하는 클
라이브와 버넌도 암스테르담에 처음 도착했을 때 아마 여기에 서
있었을 것이다. 암스테르담 중앙역. 비행기건 기차건 암스테르담

에 도착하는 사람들이 한 번은 거쳐야 하는 곳. 유럽에서 가장 아름다운 역이라는 호평과 아이강과 암스테르담을 갈라놓은 흉물이라는 혹평을 동시에 받는 곳.

램브란트,
그의 빛의 예술을 찾아가다

'빛의 마술사' 렘브란트 판 레인Rembrandt van Rijn을 찾아가는 길 또한 암스테르담 중앙역에서 시작된다. 중앙역 앞 여러 갈래로 얽힌 트램들과 그 건너 암스텔강 위에 떠 있는 수많은 배들. 중앙역 앞의 첫 풍경은 혼잡하다. 그러나 19세기 말 아르누보 양식의 건물들이 17세기 길드 하우스와 어우러진 채 파노라마 왼쪽의 웅장한 성 니콜라스 대성당까지 아우르면 암스테르담은 17세기 황금 시대를 구가하던 오래된 상업도시가 아니라 렘브란트와 고흐를 품고 있는 예술의 도시로 바뀐다.

렘브란트는 암스테르담에서 태어나지 않았다. 하지만 인생의 대부분을 암스테르담에서 보냈다. 암스테르담 중앙역에서 20여 분 정도 천천히 걸어가면 렘브란트가 찬란한 인생의 전성기와 나

락의 경험을 함께했던 렘브란트 하우스를 만나게 된다. 이 집은 17세기 초부터 암스테르담의 부유한 상인과 금융가들이 모여 살던 지역에 지어진 호화주택이다. 렘브란트가 이 집을 구입하기 10여 년 전, 암스테르담 왕궁의 설계자이기도 한 야코프 판 캄펀이라는 사람이 리모델링한 건물이니 오죽할까?

이 집에는 렘브란트의 영광과 오욕이 공존한다. 이 집을 구입할 당시 렘브란트는 귀족들의 초상화를 그려주거나 미술상으로 활동하면서 적잖은 돈을 벌어들여 꽤 여유 있는 삶을 영위하고 있었다. 게다가 렘브란트의 집 2층은 그에게 그림을 배우기 위해 유럽 전역에서 몰려든 문하생들로 늘 붐볐으며, 그의 최고의 걸작 〈야간순찰〉도 이곳에서 탄생했다. 렘브란트가 암스테르담에 머물던 시기야말로 최고의 황금 시대였던 것이다.

하지만 이 집은 렘브란트를 불행의 나락으로 떨어뜨렸다. 아름다운 부인 사스키아가 젊은 나이에 세상을 떠나고, 여기에 할부로 구입한 집값을 다 갚지 못해 렘브란트는 파산하고 만다. 채무자들은 집에 있던 렘브란트의 작품과 렘브란트가 수집한 작품까지 모두 가져가 팔았고, 결국 1658년 집은 경매에 넘어간다. 호화로운 생활을 누리던 렘브란트는 맨몸으로 쓸쓸히 월세방으로

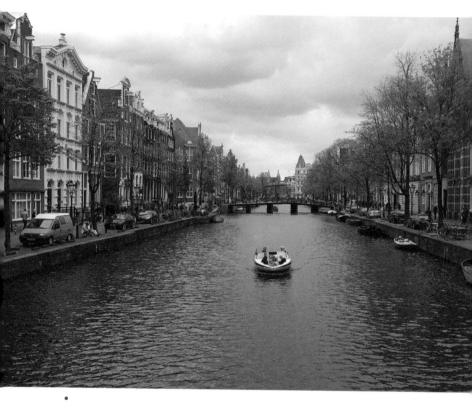

●
암스테르담은 운하의 도시로 유명하다.
도시 여기저기를 동맥과 정맥, 그리고 모세혈관처럼
가로지르고 있는 운하는 암스테르담의 또 다른 볼거리다.

예술과 함께
유럽의 도시를 걷다

이사했고, 10여 년 후 참담한 죽음을 맞는다. 그러니 지금 이곳은 렘브란트를 기념하는 곳이지만 다른 한편으로 이 집은 그에게 아픔이었을 수 있다.

'북유럽의 베네치아'라 불리는 암스테르담에는 총 100킬로미터의 운하가 90개의 섬을 만들고, 그 섬들은 1,500여 개의 크고 작은 다리로 연결된다. 시내에서 가장 번화한 담락 거리와 담 광장을 중심으로 조금만 걷다 보면 크고 작은 운하가 나온다. 그 운하 사이사이를 천천히 걸으면 암스테르담의 알몸이 고스란히 드러난다. 다닥다닥 붙어서 손톱만큼의 틈도 보이지 않는 건물들의 질서정연함과는 달리, 거리의 상점과 카페, 기념품 가게와 길거리 음식점들은 무질서해 보이기도 한다. 심지어는 가족이 산책하는 길에 대낮부터 빨간 조명의 홍등가가 느닷없이 튀어나와 아이와 함께 길을 걷던 부모들을 놀라게도 한다. 겉에서는 볼 수 없는 암스테르담의 속살들이다.

암스테르담의 속살들을 음흉스레 구경하다가 발길이 멈춘 곳은 암스테르담 국립 미술관. 드넓은 잔디와 수상 정원을 거느린 이곳에는 〈야간순찰〉을 비롯해 렘브란트의 대표작들이 전시되어 있다. 작지 않은 미술관 안에서 〈야간순찰〉을 찾는 일은 어렵

지 않다. 어차피 관람객 모두 2층 222번 방에 있는 〈야간순찰〉 앞에 모여 있을 테니까. 그리고 그곳에서는 〈야간순찰〉뿐 아니라 〈사도 바오로의 모습을 한 자화상〉 등 렘브란트의 대표 작품들을 볼 수 있다.

영과 욕이 공존하는 암스테르담
렘브란트 하우스의 기억

〈야간순찰〉이라는 제목으로 널리 알려진 이 그림의 진짜 제목은 〈프란스 반닝 코크 대위의 민병대〉다. 1640년 렘브란트가 당시 민병대를 지휘하던 반닝 코크 대위에게 직접 그림을 부탁 받고 그린 것이니 확실하다. 그런데 왜 '야간순찰The Night Watch'이라 불리는 것일까?

현재 암스테르담 국립 미술관에 소장된 〈야간순찰〉은 363×437센티미터 크기지만, 당시 렘브란트가 그린 그림의 크기는 450×500센티미터였다. 민병대 본부 벽에 걸기에는 그림이 너무 크다고 판단한 민병대원들이 렘브란트에게 허락을 구하지도 않고 그림을 잘랐다. 이 사실을 렘브란트는 죽을 때까지 알지 못했

다. 또 이 그림이 걸린 민병대 본부에는 석탄 종류인 이탄을 사용하는 난로가 있었는데, 이 난로에서는 엄청난 그을음이 나왔다. 그을음으로 인해 시간이 지나면서 그림의 가장자리 부분이 차츰 어둡게 변한 것이다. 나중에 사람들은 이 그림이 야음을 틈타 기습하는 장면이라 짐작하고 '야간순찰'이라는 제목을 붙였다. 렘브란트가 알았다면 무덤에서 벌떡 일어날 일이다.

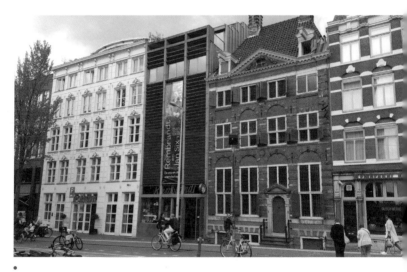

1639년 당시 네덜란드에서 가장 성공한 화가이면서 미술품 수집가였던 렘브란트가 수집품을 보관, 전시하면서 동시에 미술학도를 가르치기 위해 마련한 연립주택이 현재는 렘브란트 하우스 미술관으로 사용되고 있다. 호화로운 생활을 하던 렘브란트가 아내 사스키아를 잃고 파산하기 시작한 후 1658년 결국 이 건물은 매각됐다. 1900년대 초반 암스테르담시가 이 집을 사들였고, 1911년 박물관으로 개관했다.

부유한 상인의 아들로 태어나 유복한 생활을 하며 제법 편안하게 화가로서의 명성을 쌓은 렘브란트를 지금도 네덜란드에서는 국보로 여긴다. 64세까지 산 그는 당시로는 꽤 장수했다. 비록 말년에 파산하며 불행했을 수는 있지만, 대부분의 삶을 위대한 작가로, 가장 비싼 그림을 팔았던 화가로 살았다. 그런데 의도된 것일까? 〈야간순찰〉이 걸려 있는 암스테르담 국립 미술관 바로 건너편에는 일생을 가난과 정신병에 시달리며 고통스럽게 살다 37세의 나이로 세상을 등진 또 다른 국보가 있다. 그가 바로 빈센트 반 고흐Vincent Van Gogh다.

암스테르담 국립 미술관 앞은 암스테르담 시민들이 가장 사랑하는 곳이다. 어느 날 갑자기 암스테르담의 랜드마크가 되어 수많은 젊은이들의 인증샷 명소가 된 '아이 암스테르담I amsterdam'의 조형물 앞을 지나, 보기만 해도 시원함이 느껴지는 수상 정원에서 잠시 눈 호강을 하고 나면 이내 등장하는 짙푸른 잔디 광장 '뮤지엄플레인.' 해가 좋은 날이면 이곳에는 암스테르담의 젊은이들은 물론, 암스테르담을 찾은 젊은 외국인들이 모두 쏟아져 나온 느낌이다. 연인끼리 제법 '야한' 데이트를 즐기는가 하면, 가족이 소풍을 나오기도 하고, 긴 걸음에 지친 여행자들은 편안한 몸짓으로 쉬기도 한다.

세계 최대 고흐 컬렉션이
숨 쉬는 반 고흐 미술관

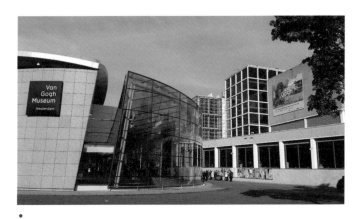

세계 최대 고흐 컬렉션을 자랑하는 반 고흐 미술관. 본관과 신관으로 나뉘는데, 본관은 건축가 헤릿 릿펠트의 설계를 기초로 지어졌으며, 신관은 일본의 건축가 구로카와 기쇼의 설계로 건축되었다. 본관은 1973년에, 신관은 1999년에 완성되었다.

그렇게 푸른 잔디밭을 거닐다 보면 오른쪽에 등장하는 범상치 않은 건물. 반 고흐 미술관이다. 이 미술관에는 연평균 140만 명의 관람객이 몰린다. 이유는 단 하나. 세계에서 고흐의 진품 컬렉션이 가장 많이 전시되어 있는 곳이기 때문이다. 우리가 알고 있는 고흐의 유명한 작품들, 〈론강의 별이 빛나는 밤에〉나 〈밤의 카페 테라스〉 등 일부를 제외하고는 여기에 다 모여 있다.

초기의 걸작 〈감자를 먹는 사람들〉, 〈신발〉을 시작으로 프랑스 아를 시절의 〈반 고흐의 방〉, 〈노란 집〉, 〈열두 송이 해바라기〉, 〈랑그루아 다리〉, 〈폴 고갱의 의자〉를 비롯해 생애 마지막에 머물렀던 오베르 쉬르 우아즈의 〈까마귀 밀밭〉, 〈피에타〉, 〈흐린 하늘을 배경으로 한 밀밭〉 등을 볼 수 있는 곳. 그래서 반 고흐 미술관 앞은 1년 365일 티켓을 사려는 사람들과 입장하려는 사람들로 장사진을 이룬다.

이 미술관에 고흐의 그림을 기증한 사람은 조카, 즉 동생 테오의 아들 빈센트 빌럼 반 고흐다. 어머니 요한나로부터 백부의 그림들을 물려받은 조카 빈센트는 암스테르담시와 함께 백부의 미술관을 만들기 시작했다. 시 여기저기의 미술관에 분산 전시하던 작품은 1973년 반 고흐 미술관이 설립되면서 한곳에 모였다.

미술관을 돌아다니는 내내 세상에서 가장 향기로운 향에 취한다. 한층 한층 계단을 오를 때마다 고통 속에서도 환희를 만들어낸 고흐의 물감 냄새에 정신이 혼미해진다. 네덜란드와 벨기에 시절 시커먼 석탄 냄새로 시작해, 가난한 농민들의 힘겨운 삶으로 옮겨 간 붓질, 그리고 파리를 거쳐 프로방스의 빛을 좇아간 아를과 정신병원에 갇힌 생 레미에서의 삶, 결국 오베르 쉬르 우아

즈까지 와서 자신의 머리에 총을 겨눴던 그 10년이 채 되지 않는 짧은 세월이지만 찬란한 빛으로 살다간 빈센트의 숨결이 고스란히 녹아 있는 곳이다.

사실 고흐는 암스테르담과는 거의 인연이 없다. 신학대학 진학을 위해 잠시 머문 적은 있지만, 화가 고흐와는 거리가 있다. 그렇지만 200여 점의 회화와 500여 점의 소묘, 그리고 750여 점의 편지까지 사실상 고흐의 거의 모든 것이 암스테르담에 있다.

어떤 이들은 억울해한다. 고흐가 그 고통의 시간 속에서 허덕이고 있을 때 아무런 위로나 안식이 되지 못했던 암스테르담이 지금은 고흐 덕에 지나치게 배가 부른 것이 아니냐고. 또 어떤 이들은 고흐의 그림 한 점 사주지 않았던 암스테르담은 비싼 관람료를 받아서는 안 된다고도 외친다. 하지만 그럼에도 불구하고 조카 빈센트와 암스테르담이 아니었다면 지금의 우리는 고흐의 자취를 찾아 더 많이 방황하고 길어야 했을 것이라며 고마워도 하다.

렘브란트를 찾아 암스테르담 국립 미술관을 찾고, 빈센트의 향기를 따라 반 고흐 미술관을 만끽한다고 해서 암스테르담을 다 봤다고 할 수는 없다. 그러나 암스테르담은 호기 어리고 자신

만만한 렘브란트와 평생 지독한 가난에 피해의식과 정신분열증에 시달리면서도 세상에서 가장 아름다운 그림을 남겨준 고흐에게 바쳐진 도시다. 그래서 우리는 지금도 암스테르담으로 발길을 옮긴다.

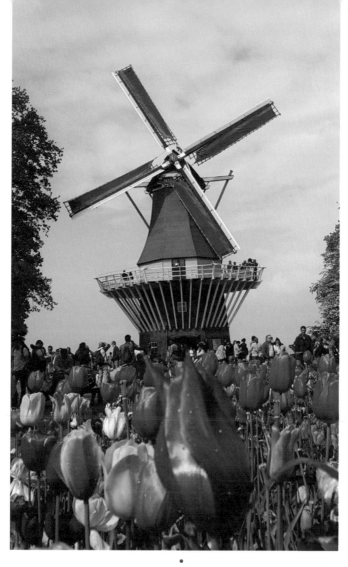

암스테르담에서 남서쪽으로 35킬로미터 떨어진
리세에 있는 튤립 정원에서 열리는 쾨켄호프 튤립
축제는 세계에서 가장 크고 유명한 튤립 축제다.
1950년부터 매년 3월 말에서 5월 초까지 열린다.

마그리트를 따라 위고와 동석한
그랑 플라스의 감성

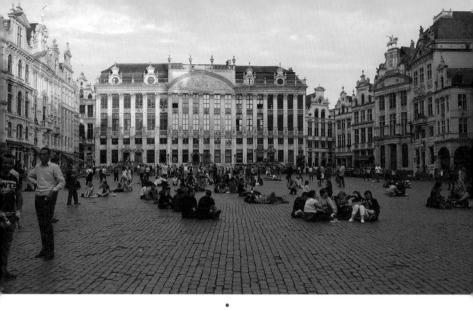

● 브뤼셀의 그랑 플라스. 고풍스러운 건물들로 둘러싸인 이곳은 브뤼셀을 여행하는 모든 사람들이 자유롭게 무엇이든 할 수 있는 보행자 전용 공간이다. 도시의 중심 광장이라고 하기에는 작지만 그럼에도 이곳은 늘 사람들로 붐빈다.

　　벨기에의 수도를 넘어서 유럽의 수도로 불리는 브뤼셀. 그리고 그 중심에 있는 그랑 플라스. '브뤼셀 1000번지1000 Bruxelles'라고도 불리는 그랑 플라스는 긴 쪽이 100여 미디, 짧은 쪽은 70여 미터 길이에 불과한 직사각형의 작은 광장이지만 늘 엄청난 위용이 느껴진다.

유럽 광장 문화를 대표하는
그랑 플라스

광장을 둘러싸고 있는 고딕과 바로크 양식의 고색창연한 건물들로 인한 착시현상의 일종일지도 모른다. 이 크지 않은 광장에 '그랑 플라스'라는 거창한 이름을 붙이고도 부끄럽지 않은 것은 광장을 둘러싼 위대한 건축 예술의 뜨거운 자부심 때문일 것이다. 그리고 그랑 플라스를 아끼는 사람들이라면 저마다 이에 동의를 표할 것이다.

처음 브뤼셀을 찾았던 것은 초현실주의 화가 르네 마그리트René Magritte 때문이었다. 1898년 브뤼셀에서 서쪽으로 약 55킬로미터 떨어진 레신에서 양복쟁이 아버지와 모자 상인 어머니 사이에서 태어났지만, 마그리트는 대부분을 브뤼셀에서 보냈다. 18세 때부터 브뤼셀 왕립 미술 아카데미에서 그림 공부를 했고, 24세에 브뤼셀에서 결혼했으며, 29세 때는 첫 개인전을 이곳 브뤼셀에서 열었다.

3년간 파리에 머물렀지만, 곧 브뤼셀에 돌아온 그는 심지어 독일군이 점령한 제2차 세계대전 중에도 브뤼셀을 떠나지 않았다.

1967년 브뤼셀에서 숨을 거둘 때까지 친구인 앙드레 브르통이나 살바도르 달리 등 다른 초현실주의 작가들과는 또 다른 느낌의 초현실주의 미술세계를 브뤼셀에서 만들어갔다.

그런 마그리트를 찾아 처음 접한 브뤼셀이었는데, 그 뒤로 몇 차례 반복해 찾은 브뤼셀은 마그리트 이상의 다른 것들이 있었다. 마그리트가 태어나기 훨씬 전부터 만들어진, 그렇다고 해서 마그리트 미술에 어떤 영향도 주었을 것 같지 않은, 철저하게 현실에 근거한 모습들이다. 휘황찬란하고 고풍스러운 그랑 플라스가 대표적인 경우다.

21세기의 그랑 플라스는 고색창연한 건축물을 배경으로 한 집단 젊음의 향연이다. 유럽의 그 어떤 곳보다 날 것 그대로의 젊음이 이 공간에 넘쳐난다. 하루 종일 수많은 여행자들의 발걸음에 비명을 지르지만, 밤이 된다고 해서 그 비명이 멈추지는 않는다. 오히려 밤이 되면 여행자뿐 아니라 브뤼셀의 젊음까지 더해져 몸부림친다. 그래서 그랑 플라스의 밤은 유럽에서도 가장 젊은 아우성이라 불리는 것이 아닐까.

종탑의 높이가 91미터에 달하는 시청사는 그랑 플라스의 상

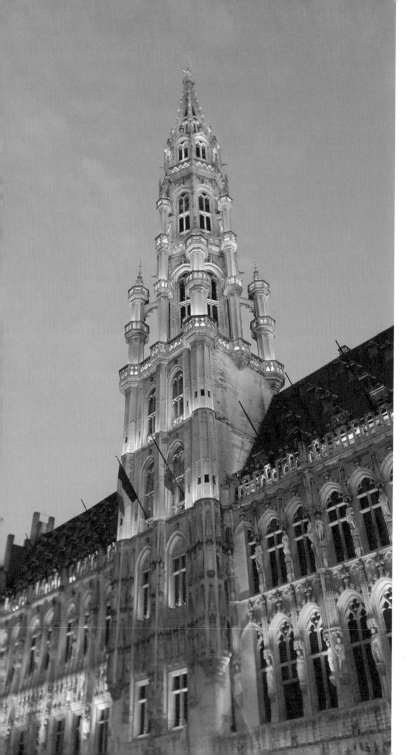

징이기도 하다. 브뤼셀은 과거 브라반트 공국의 수도였고, 막대한 재산과 영향력을 가진 브라반트 공작은 세상에서 가장 화려한 자신의 건물을 짓고자 했다. 그렇게 1444년 완공된 시청사는 1695년 프랑스의 태양왕 루이 14세의 공격을 받아 상당 부분 손실되는 아픔을 겪지만 지금은 그 아픔을 이겨낸 대가로 그랑 플라스의 랜드마크가 됐다.

시청사 맞은편의 또 다른 화려함은 '왕의 집'이라 불리는 브뤼셀 시립 박물관이다. 실제로 이곳에 왕이 거주한 적은 없다. 오히려 왕보다는 죄수가 살았다. 16세기 초 완성된 이 건물은 법원과 감옥으로 사용됐다. 이렇게 화려하고 아름다운 건물을, 그것도 시내 한복판 가장 번화한 곳에 감옥을? 아무튼 지금은 시립 박물관으로 사용한다. 흥미를 끄는 곳은 3층의 '오줌싸개 소년의 방'이다. 그 방에서는 전 세계에서 보내온 전통의상을 입은 오줌싸개 소년을 볼 수 있다.

광장의 한쪽 끝에서 건너편 끝의 건물들을 보면 그 화려함에 또다시 탄성이 나온다. 길드 하우스다.

브뤼셀은 13세기부터 유럽 상공업의 중심지 역할을 했다. 벨

기에는 프랑스, 독일, 네덜란드, 룩셈부르크와 국경을 이루고 있고 영국과도 뱃길로 멀지 않다. 게다가 대서양과 북해를 통하면 스페인이나 포르투갈을 오가고, 스웨덴이나 러시아와도 쉽게 교역이 가능한 지정학적 조건을 갖추고 있다. 그러니 무역을 기반으로 하는 상업이 발달할 수밖에 없다.

그런 까닭에 그랑 플라스 자체가 길드의 중심이었다. 이 광장을 둘러싼 대부분의 건물들이 길드에 의해 세워진 것이기도 하다. 길드 하우스들은 외관도 화려하게 장식했다. 건물 외벽은 황금으로 치장했으며, 건물 꼭대기의 황금으로 만들어진 조각상들이 도시의 스카이라인을 형성했다고 한다.

평안한 마그리트,
커피 한 잔으로 위로한 삶의 무게

이 우아함의 극치를 이루는 고딕 건물 앞에는 늘 젊은 영혼들로 가득하다. 그들 중 상당수는 자신들이 앉아 있는 스타벅스 그 자리에 마그리트가 자주 앉아 있었다는 사실을 모른다. 같은 자리지만 마그리트는 스타벅스가 아닌, 지금은 사라진 다른 카페에

앉아서 그랑 플라스를 바라봤을 것이기 때문이다.

　시청사와 시립 박물관 사이 광장이 한눈에 들어오는 곳에 위치한 스타벅스. 1970년대까지 이 자리에는 다른 카페가 있었다. 자세한 기록이 나와 있지는 않은데, 이곳 상인들의 말을 빌리면 예전의 그 카페는 100년이 넘는 시간 동안 그 자리에 있던 고풍스럽고 정갈한 곳이었다고 한다. 그리고 그 카페의 바깥 자리에 종종 앉아 있던 사람이 마그리트다.

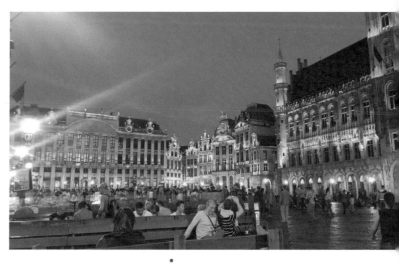

지금은 스타벅스가 자리잡은, 과거 마그리트의 단골 카페 자리에서 바라본 그랑 플라스의 야경은 유럽의 광장 야경 중에서 가장 아름답다고 정평이 나 있다.

일생을 철저한 공산주의자로 살았던 마그리트의 눈에 그랑 플라스는 그다지 프롤레타리아스럽지 않았을 것이다. 그래도 그는 거의 매일 그 카페에서 시간을 보냈다. 그의 눈에 비친 그랑 플라스의 화려함은 어떤 의미였을까?

그런데 그 카페에서 그랑 플라스에 매료됐던 또 한 사람이 있었다. 그가 바로 파블로 피카소다. 피카소는 프랑스의 한 언론인과의 대화에서 "브뤼셀의 그랑 플라스는 너무 아름다워서 그림에 담을 수 없는 안타까움을 가지고 있다"고 말한 적이 있다. 파리에 있을 때면 종종 브뤼셀을 찾았는데, 생각해보면 그 또한 마그리트와 마찬가지로 공산주의자다.

마그리트와 피카소, 두 사람을 앞서 누구보다도 그랑 플라스를 사랑했던 인물이 있다. 빅토르 위고Victor Hugo다. 작가일 뿐 아니라 정치가로도 영향력이 높았던 위고는 프랑스가 프로이센-프랑스 전쟁에서 패하고 파리에서 파리 코뮌이 일어난 1871년 브뤼셀에 수개월 머물렀다. 브뤼셀에 처음 도착해 그랑 플라스를 지나가던 위고는 탄성을 질렀다. 그러면서 그는 한순간의 망설임도 없이 "세상에서 가장 아름다운 광장"이라고 소리쳤다. 그 말은 그대로 그랑 플라스를 묘사하는 관용어가 됐다.

예술과 함께
유럽의 도시를 걷다

망명자 빅토르 위고,
브뤼셀 시민을 품에 안다

그랑 플라스 동쪽으로 한 블록 떨어진 곳에 있는 아고라 광장. 작은 공원 느낌의 이곳 벤치에는 커다란 덩치의 한 남자가 1년 365일 똑같은 모습으로 앉아 있다. 마치 이 광장을 지키는 사람이기라도 하듯. 그가 바로 빅토르 위고다. 아마도 몇 개월에 걸친 브뤼셀에서의 망명생활 동안 그는 이 부근에서 머물렀던 모양이다.

그랑 플라스에서 멀지 않은 곳에 있는 아고라 광장에는 빅토르 위고의 동상이 앉아 있다. 오보에를 연주하는 여인 뒤에서 왼쪽으로 보이는 위고의 동상 주위에는 늘 휴식하는 사람, 사진 찍는 사람들이 많다.

빅토르 위고를 따라 브뤼셀 도심의 평안한 주말을 즐기고 있는데 깊고 은은한 오보에 소리가 들린다. 엔니오 모리코네의 〈Gabriel's Oboe(가브리엘스 오보에)〉. 앉아 있는 위고의 시선을 따라간 자리에 하늘거리는 원피스를 입은 한 여인이 세상에서 가장 평안한 연주를 하고 있다.

이어지는 오보에로 듣는 피에트로 마스카니의 오페라 〈카발레리아 루스티카나〉의 간주곡. 프랑스의 소설가 스탕달이 피렌체 산타 클로체 성당에서 귀도 레니의 그림 〈베아트리체 첸치〉를 보고 아찔한 어지러움을 느꼈던 것처럼 강한 햇살 아래에서 몸이 깊은 물속으로 끌려 들어가는 듯한 아득함을 느낀다. 그렇게 브뤼셀은 또 다른 스탕달 신드롬의 공간이 된다.

예술의 언덕, 왕립 미술관, 왕궁과 브뤼파크, 만화 박물관과 초콜릿 박물관, 그리고 맥주 박물관 등 브뤼셀은 볼거리들로 가득하다. 성 니콜라스 대성당 앞에서 골목을 가득 메운 노점들을 구경하는 것이며, 호객 행위에 넘어가지만 않는다면 푸줏간 거리(부세 거리)를 천천히 걸으며 브뤼셀의 속살을 들여다보는 것도 이 도시를 느끼는 방법이다.

예술과 함께
유럽의 도시를 걷다

그런데 브뤼셀은 그 도시가 품었던 가장 위대한 예술가인 마그리트가 자신의 참혹한 기억을 잊게 하는 망각의 공간이기도 했다. 14세 때 강물에 뛰어든 어머니, 그리고 그 어머니의 시신이 인양되는 과정을 그대로 지켜본 참담함. 어머니의 주검 앞에서 비통했던 마그리트의 그 모든 기억들을 조용히 덮어주던 공간.

화려하고 찬란한 중세의 향기를 그대로 간직하면서도 마그리트의 살을 에는 통증의 기억은 잊게 해준 브뤼셀과 그랑 플라스는 작지만 깊은 예술의 감성을 간직한 도시다.

영국 ——————————————— 런던

헨델이 사랑한 도시,
비틀스마저 품었다

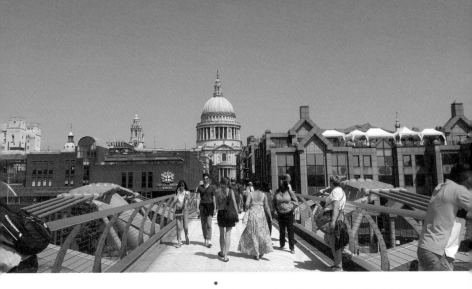

●
밀레니엄 브리지. 템스강에 놓인 다리 중 가장 젊은 다리다.
자동차가 다니지 않는 보행자 전용 다리이며, 다리 양옆으로 보이는
템스강의 절경들을 편하게 감상할 수 있다. 테이트 모던 미술관과
세인트 폴 대성당을 걸어서 이동할 수 있다.

인구 820만 명, 영국의 수도 런던은 유럽에서 가장 큰 도시다.
유럽에서 가장 인구가 많은 나라인 독일의 수도 베를린도 고작
350만 명, 프랑스 파리(230만 명)나 이탈리아 로마(420만 명), 스페
인의 마드리드(330만 명)와 비교해도 런던은 엄청나게 큰 도시다.

런던은 '낡은 옷을 벗어 던진 새로운 유럽', '유럽에서 가장 활력
이 넘치는 젊음의 도시'라는 평가를 받는 곳이기도 하다. 런던은
처음 가본 사람에게는 멋없는 도시로 여겨지지만, 반년만 살아보

면 세상에서 가장 매력적인 도시로 느끼게 된다고도 한다.

헨델이 조국마저 버리게 한
예술의 매력

런던은 바로크 시대부터 근대와 현대를 관통하는 음악의 성지
다. 런던에는 헨델도 있고, 엘가도 있으며, 런던 심포니 오케스트
라와 런던 필하모니 오케스트라, 그리고 로열 필하모닉 오케스트
라가 있는가 하면 레드 제플린과 퀸과 비틀스도 있다.

교교히 흐르는 템스강을 내려다보며 테이트 모던 미술관 쪽에
서 밀레니엄 브리지를 건넌다. 300여 년 전 이 자리에서 울렸던
한 음악을 머릿속으로 떠올리면서. 그건 독일 출신 바로크 음악
의 대가 게오르크 프리드리히 헨델Georg Friedrich Händel과 런던에
얽힌 에피소드이기도 하다.

독일 작센 출신인 헨델은 1710년 독일 하노버의 선제후인 게
오르크 루트비히의 총애를 받으며 하노버 궁정 악장으로 일했다.
그러다가 런던으로 휴가를 떠난 헨델은 짧은 휴가였지만 런던의

매력에 푹 빠졌다. 그가 런던에서 작곡해 공연한 오페라 〈리날도〉는 공전의 히트를 쳤다. 아리아 〈Lascia ch'io pianga(울게 하소서)〉는 런던 상류층뿐만 아니라 앤 여왕까지 눈물을 흘리게 했다.

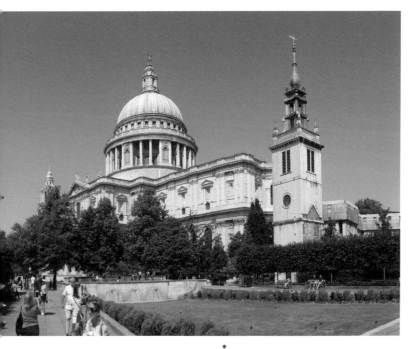

전형적인 르네상스 양식으로 건축된 세인트 폴 대성당.
웨스트민스터 사원이 왕족들을 위한 공간이라면
세인트 폴은 서민들의 신앙의 중심지다.
화려한 내부를 지나 지하 납골당에 가면 영국의 유명인
200여 명의 유골이 안치되어 있다.

게오르크 선제후의 독촉으로 어쩔 수 없이 하노버에 돌아갔던 헨델은 적당한 핑계를 대고 다시 런던에 온다. 그리고 아예 눌러 앉는다. 헨델은 앤 여왕을 위해 〈Ode for the Birthday of Queen Anne(앤 여왕의 탄생일을 위한 송가)〉를 비롯해 〈Te Deum(테 데움)〉과 〈Jubilate(유빌라테)〉 등도 작곡한다. 앤 여왕은 1711년 완공된 세인트 폴 대성당에서 헨델이 작곡하고 지휘한 연주를 듣는다.

그런데 문제가 생겼다. 1714년 앤 여왕이 사망한다. 그리고 뒤를 이어 왕위에 오른 조지 1세. 그런데 조지 1세는 다름 아닌 하노버의 선제후 게오르크 루트비히였다. 후사가 없던 앤 여왕에게 게오르크는 가장 가까운 친척이었고, 그래서 하노버 선제후를 겸해 영국의 국왕이 된 것이다. 그런데 그는 헨델이 뒤통수를 친 그 인물이 아니던가.

헨델이 꾀를 하나 낸다. 조지 1세가 10척의 배를 띄워 템스강을 유람할 때 그는 또 다른 배에 50명의 오케스트라를 태우고 연주한다. 〈The Water Music(수상 음악)〉이다. 3개의 관현악 모음곡인 〈수상 음악〉은 1시간 분량인데, 이 음악에 탄복한 조지 1세는 두 번이나 앙코르를 요청했고, 자신의 명령을 어기고 하노버로 돌아오지 않은 헨델을 용서했다.

1761년 출판된 헨델의 전기에 소개된 이야기다. 그러나 음악사가들은 헨델의 전기 작가가 꾸며낸 이야기라고 본다. 〈수상 음악〉이 작곡된 때는 1717년이다. 그런데 조지 1세는 이미 1714년 세인트 폴 대성당에서 헨델의 〈리날도〉 공연을 관람한다. 정황상 이미 조지 1세는 헨델을 용서한 것이다. 헨델과 조지 1세의 관계를 이용해 헨델 입장에서 지어낸 이야기인 듯하다.

밀레니엄 브리지는 이름 그대로 2000년을 기념해 영국의 건축가 노먼 포스터가 설계한 보행자 전용 다리다. 2000년에 세워져 초현실주의와 팝아트, 포스트모더니즘 미술품들을 전시하는 다리 한쪽 끝의 테이트 모던 미술관과 짝을 이뤄 런던의 젊은이들 사이에서는 가장 낭만적인 공간으로 각광받고 있다.

그 다리의 반대편 끝을 지나면 웅장한 모습을 드러내는 세인트 폴 대성당. 1666년 런던 대화재로 완전히 불타버렸으나 1669년에 다시 건축을 시작해 1711년 완공한 세계에서 바티칸의 산피에트로 대성당 다음으로 큰 성당이다. 1981년 찰스 왕세자와 다이애나 왕세자비가 결혼식을 올린 곳으로도 유명하다.

런던 동쪽의 세인트 제임스 파크, 서쪽의 하이드 파크와 더불어 런던의 3대 공원이라고 불리는 그린 파크.
16세기 초에는 왕실의 사냥터였지만 17세기 중엽 찰스 2세는 이곳을 시민들의 공간으로 개방했다.

예술과 함께
유럽의 도시를 걷다

헨델의 불꽃놀이로
사라질 뻔했던 그린 파크

영국 왕실의 심장부인 버킹엄 궁전에 이르면 런던에서 가장 많은 여행자를 만난다. 그리고 그 앞 그린 파크에는 헨델의 또 다른 이야기가 있다.

런던은 유럽의 대도시 중 녹지 면적이 가장 넓은 도시이기도 하다. 그래서 시내 곳곳에 공원이 많다. 하이드 파크, 세인트 제임스 파크, 켄싱턴 파크, 그리고 그린 파크 등 그 숫자만 해도 50여 개에 이른다. 그린 파크를 군이 '그린'이라 부르는 것은, 그린 파크에는 그야말로 '그린' 밖에 없다. 그 넓은 공간에 다른 색깔의 꽃조차 구경하기 힘들다. 온통 푸른 나무와 풀들로 가득하다.

1749년 4월 27일, 조지 1세의 뒤를 이은 아들 조지 2세는 아버지보다 더 헨델을 좋아했다. 그런 그는 오스트리아 왕위계승 전쟁(1740-1748)을 승리로 이끈 뒤, 헨델에게 축하 음악 작곡을 의뢰한다. 그 곡은 그린 파크 야외무대에서 초연됐다. 연주가 끝난 직후 그린 파크 하늘에는 화려한 불꽃놀이가 이어졌다. 그 곡이 헨델의 〈Music for the Royal Fireworks(왕궁의 불꽃놀이)〉다.

헨델은 야외에서 연주될 이 곡을 24대의 오보에와 12대의 바순, 9대의 트럼펫, 9대의 프렌치 호른, 3대의 케틀 드럼, 숫자가 지정되지 않은 사이드 드럼으로 구성했다. 무려 100대의 관악기가 동원된 거대한 오케스트라였다. 오케스트라의 리허설이 있던 4월 21일은 런던의 역사가 기록한 첫 교통체증의 날이기도 했다. 무려 1만 2,000명이 리허설을 보기 위해 몰려드는 바람에 런던의 길이 완전히 막혔다. "런던 브리지가 어찌나 막히는지 3시간 동안 단 한 대의 마차도 지나갈 수 없었다"는 신문기사가 났다.

그러나 연주만큼 훌륭한 불꽃놀이는 아니었던 듯하다. 하늘로 쏘아 올린 불꽃은 화려했지만 지상의 회전 불꽃은 제대로 타지 않았고, 급기야 야외무대에 불이 붙었다. 자칫 그린 파크 전체가 타버릴 뻔했다.

재미있는 것은 당시 버킹엄 궁전은 왕실 소유가 아니었다. 개인의 저택이었다. 현 국왕인 엘리자베스 2세의 주요 거처인 버킹엄 궁전이 왕실 소유가 된 것은 조지 3세 때인 1762년이다. 그러니 조지 2세는 남의 집 앞마당에서 불꽃놀이를 하고, 하마터면 그 일대를 다 불태울 뻔했던 것이다.

조국인 독일을 버리고 영국인이 되려 했던 헨델은 결국 〈왕궁의 불꽃놀이〉 10년 후 사망해 제프리 초서, 찰스 디킨스, T. S 엘리엇, 윌리엄 워즈워스 등과 함께 웨스트민스터 사원에 묻힌다. 영국의 위대한 예술가들과 함께 누운(사실 누워있는지 서 있는지 알 수 없다. 웨스트민스터 사원 묘지에는 관이 너무 많아 눕히지 못하고 세워져 있는 게 많다는 이야기가 있으니 말이다.) 예술가가 된 것이다.

20세기 가장 위대한
팝스타를 찾아 애비 로드로

런던을 여행한다면 지나칠 수 없는 음악의 성지가 또 있다. 고전 음악이 아니라 현대 팝이다. 런던 중심부 북서쪽에 있는 애비 로드 3번지 애비 로드 스튜디오와 그 앞길의 작은 횡단보도. 역사상 가장 위대한 록 밴드 비틀스의 1969년 마지막 녹음 앨범 〈Abbey Road(애비 로드)〉가 탄생한 곳이다.

애비 로드는 비틀스와 핑크 플로이드 등 1960, 70년대 브리티시 록을 풍미하던 밴드들의 대표적인 녹음 스튜디오의 이름이자 길 이름이고, 비틀스의 앨범 이름이기도 하다. 존 레논과 폴 매카

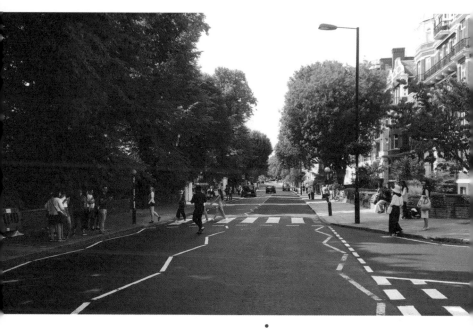

런던의 한적한 주택가에 자리 잡은 애비 로드.
비틀스로 인해 런던에서 가장 가보고 싶은
관광지가 되었다.

트니, 조지 해리슨과 링고 스타, 전설의 비틀스 네 명의 멤버가 일렬로 길을 건너던 횡단보도는 아직도 수많은 관광객이 그 모습을 따라 한다. 관광객들로 인해 길이 막혀도 런던 사람들은 짜증을 내지 않는다. 오히려 어떤 포즈를 취하라고 알려주기까지 한다.

비틀스의 앨범 〈애비 로드〉는 비틀스라는 이름으로 녹음된 마지막 앨범이다. 1970년 〈Let It Be(렛 잇 비)〉가 마지막으로 발매되기는 했지만, 실제 녹음은 〈애비 로드〉가 마지막에 이뤄졌다. 그래서 비틀스를 사랑하는 사람들이라면 〈애비 로드〉는 비틀스의 그 어떤 앨범보다 큰 의미를 지닌다.

런던은 오페라와 뮤지컬이 공존하고, 헨델과 비틀스가 함께 숨을 쉰다. 윌리엄 셰익스피어의 〈햄릿〉과 조앤 롤링의 〈해리포터〉도 늘 가까이에 있고, 16세기의 종교 미술과 21세기의 팝아트도 어깨를 나란히 하고 있다. 비록 전쟁으로 인해 도시가 파괴되기도 했지만, '해가 지지 않는 제국'의 자존심은 폐허 위에 새로운 문화도시를 재건했다. 그래서 영국은, 그리고 런던은 세계인들 앞에서 아직도 고개 똑바로 들고 문화와 예술을 외치고 있는 것이다. 헨델이 죽을 때까지 붙잡을 수 있었던 그런 매력으로.

예술과 함께
유럽의 도시를 걷다

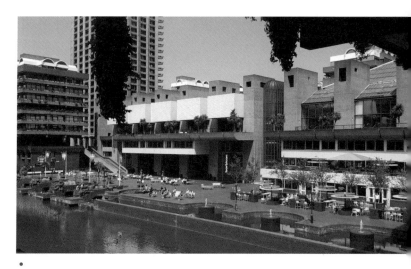

•
'아는 사람만 가고, 모르는 사람은 못 간다'는 바비칸 센터. 런던 복합문화예술의 상징이다.
제2차 세계대전 런던 공습으로 완전히 폐허가 된 지역을 1960년대부터 개발하기 시작해 1982년에
완성했다. 극장과 도서관, 컨벤션센터, 콘서트홀, 미술관 등이 한자리에 모여 있다. 런던 중심가에
있으면서도 주변 차량 등의 도심 소음에서 완벽히 분리된 곳이다.

이탈리아 ——————————— 피렌체

헤르만 헤세가 '두고 온 행복'

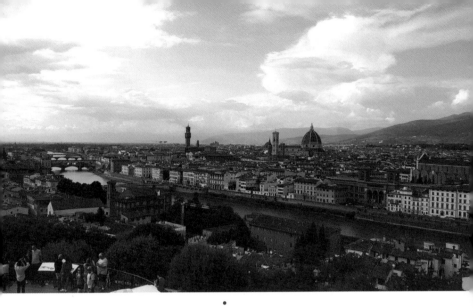

헤르만 헤세가 '두고 온 행복'이라 부른 피렌체,
그는 그곳에 무슨 행복을 두고 왔을까?

헤세가 영원히 잊지 못한
그리움을 쌓아

꿈에서 본 것을 이야기하랴?
잔잔한 햇빛을 받아 반짝이는 언덕 위에
어둑한 수목이 숲과
노란 바위와 하얀 별장.

골짜기에는 도시가 하나.

하얀 대리석들이 있는 도시는

나를 향하여 반짝거린다.

그것은 플로렌스라는 곳.

그곳, 좁은 골목에 둘러싸인

오래된 어느 정원에

내가 두고 온 행복이

아직도 나를 기다리고 있으리.

독일의 시인 헤르만 헤세Hermann Hesse는 〈북쪽에서〉(《헤르만 헤세 시집》, 문예출판사, 2013)라는 시에서 피렌체(영어로는 플로렌스)를 '두고 온 행복'이라고 말한다. 그리고 그 '두고 온 행복'이 아직도 자신을 기다리고 있다고 믿는다. 그런데 그 믿음이 어찌 헤세만의 것일까? 피렌체는 그곳으로 향할 때도, 또 그곳을 떠나올 때도 늘 나의 행복 몇 개를 두고 오게 한다. 그 '두고 온 행복'이 없으면 다시는 거기에 갈 수 없을까 하는 두려움 때문에. 그리고 그곳에 다시 갔을 때 그 '두고 온 행복'을 만난다는 그윽한 설렘 때문에.

아르노강 위로 태양이 내려온다. 강 뒤로 끌려 들어가는 태양

이 비명을 지른다. 태양의 비명에 놀란 피렌체는 가뜩이나 붉은 지붕들이 더 선명하게 소스라친다. 세상에 그 어떤 자연이라서 이처럼 아름다울까? 하느님이 만든 자연에 더해진 사람이 만든 피렌체는 벅차오르는 감동에 숨을 쉬는 것이 부끄러워질 지경이다.

미켈란젤로 언덕에서 바라보는 석양의 피렌체는 왜 사람들이 이곳을 '연인들의 도시'라 부르는지 알게 한다. 세상의 수많은 연인은 그 도시에서의 사랑을 꿈꾼다. 우연이든 계획된 것이든 그곳에서 꽃처럼 화사하고 봄처럼 아름다운 만남을 그리워한다. 굳이 헤세가 말한 '두고 온 행복'이 아니더라도 수많은 연인은 그곳에서 행복을 만들고, 행복의 일부를 두고 와 다시 그곳으로 돌아갈 것을 꿈꾼다. 아련한 스크린 속 주인공 준세이와 아오이처럼.

"피렌체의 두오모는 연인들의 성지래. 영원한 사랑을 맹세하는 곳, 언젠가 함께 올라가 주겠니?"

"언제?"

"글쎄…"

"한 10년 뒤쯤?"

"약속해 주겠어?"

"좋아. 약속할게."

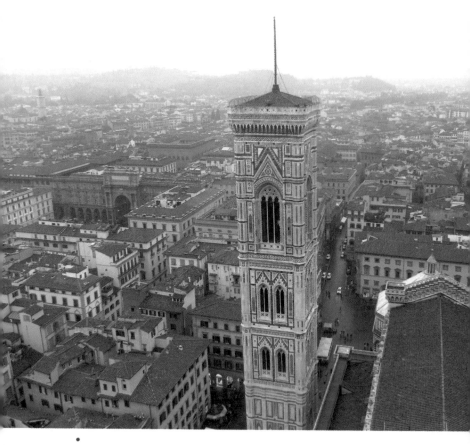

두오모 전망대에서 바라본 조토의 종탑을 중심으로 한 피렌체 풍경.
피렌체가 꽃의 도시라 불리는 것은 도시 그 자체로 곱게 피어난 꽃이기 때문이다.

예술과 함께
유럽의 도시를 걷다

연인들의 성지가 된
냉정과 열정 사이

이 짧은 영화 대사는 이후 피렌체를, 특히 피렌체의 심장인 두오모 쿠폴라를 '세계 연인들의 성지'로 만들어버렸다.

남녀 작가인 에쿠니 가오리와 츠지 히토나리의 동명소설을 나카에 이사무 감독이 2001년 스크린으로 옮겨놓은 영화 〈냉정과 열정 사이〉는 피렌체와 세상의 아픈 사랑을 하는 연인들에게 바쳐진 영화 같다.

"피렌체의 두오모는 연인들의 성지래. 영원한 사랑을 맹세하는 곳"이라는 대사로 영화가 시작되면 조용하고 낮게 깔리는 피아노 소리. 영화의 테마곡인 요시마타 료Yoshimata Ryo의 〈The Whole Nine Yards〉가 이내 관현악으로 바뀌면서 남쪽에서부터 헬기로 항공 촬영된 피렌체의 전경은 왜 사람들이 그 많은 세월 동안 피렌체를 꿈꾸고, 또 그곳에서 사랑하고자 하는지를 보여준다. 붉은 도시의 지붕들을 지나 카메라가 아르노강을 비추면서 피렌체의 아름다움이 절정에 이르면 정체 모를 깊은 탄식의 신음을 내뱉게 된다.

몽환적인 아일랜드 분위기로 엔야의 〈The Celts〉가 깔리면서 준세이는 자전거로 피렌체 곳곳을 달린다. 하늘에서 본 피렌체와는 사뭇 다른 분위기. 피렌체의 골목들, 한껏 퇴색된 돌바닥과 건물 외벽이 따스하게 달려든다. 그러다 넓게 트이는 두오모 광장, 사랑스러운 아르노 강변, 그리고 폰테 베키오를 가장 잘 볼 수 있는 폰테 그라지에를 건너 다시 좁은 골목들. 준세이를 따라 피렌체의 가장 평범하지만 가장 친근한 공간들을 쓰윽 훑어 내린다.

피렌체 여행자들이 대부분 중앙역(피렌체 SMN역)에서 천천히 걸어 두오모, 즉 산타마리아 델 피오레 대성당 쪽으로 가면서 좁은 골목 사이로 보이는 두오모에 매료되는데, 이는 비단 두오모의 경우뿐만이 아니다. 골목과 골목에서 보이는 모든 풍경들이 마치 그 모습을 노리고 계획적으로 구성한 그림처럼 아름다워 보이는 것이다.

피렌체의 중심 두오모 광장. 성당에 들어가려는 사람들의 길고 긴 줄 서기, 단테가 세례받은 산 지오반니 세례당 동쪽 문인 '천국의 문'에 부조된 그림을 보기 위해 몰려든 사람들, 조토 디본도네의 종탑 꼭대기를 쳐다보다가 목이 아픈 나머지 아예 바닥에 누워 종탑을 올려다보는 사람들.

첫사랑의 가슴앓이 실린
단테의 폰테 베키오

아펜니노산맥에서 발원해, 피렌체와 피사를 거쳐 지중해와 만나는 리구리아해로 흘러 들어가는 아르노강. 이 강에 놓은 다리 중에서 가장 오래된 폰테 베키오. 하지만 영화는 폰테 베키오를 직접 걷지 않는다. 준세이는 폰테 베키오 바로 옆 폰테 그라지에를 건넌다. 아마도 폰테 베키오를 잘 조망하기 위해서였을 것이다.

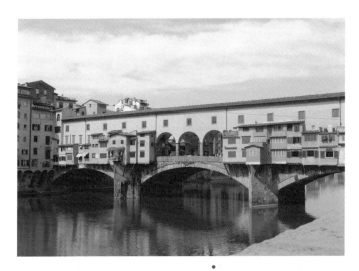

단테와 베아트리체의 사랑이 깃든,
그러나 지금은 그저 금은방들의 향연만을
볼 수 있는 폰테 베키오.

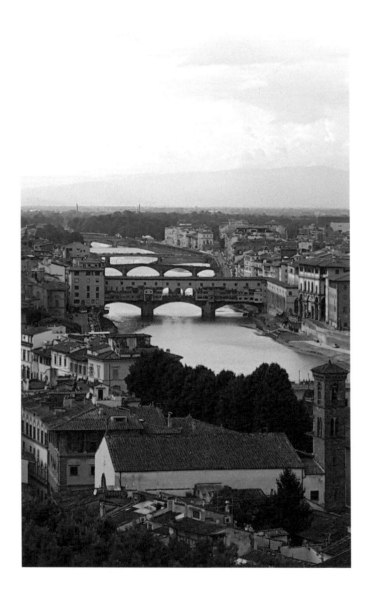

예술과 함께
유럽의 도시를 걷다

폰테 베키오는 〈신곡〉을 지은 단테가 그의 영원한 연인 베아트리체를 만났던 곳으로 유명하다. 단테가 베아트리체를 처음 만난 것은 10세 때로 한 살 어린 베아트리체를 만난다. 그 어린 나이에 첫사랑을 확신했다니. 9년 후 단테는 폰테 베키오를 걷다가 우연히 베아트리체와 재회한다. 하지만 얼마 지나지 않아 베아트리체는 24세의 젊은 나이로 죽는다. 단테와 베아트리체처럼 아픈 사랑을 기억하는 연인들이 자물쇠를 잠그고 열쇠를 아르노강에 버리고 있다.

폰테 베키오에는 또 다른 사랑도 있다. 자코모 푸치니의 오페라 〈잔니 스키키〉에 나오는 라우레타와 리누치오가 주인공이다. 잔니 스키키의 딸인 라우레타는 리누치오를 사랑하지만 아버지의 반대에 부딪힌다. 그때 부르는 아리아가 〈O Mio Babbino Caro(오 사랑하는 나의 아버지)〉다.

이 노래에는 재미있는 사실이 하나 더 있다. 이 노래는 국내에서는 어버이날 클래식 라디오 프로그램에서 가장 많이 흘러나오는 곡이다. 아름답고 서정적인 멜로디는 아버지에 대한 절절한 사랑을 담은 딸의 영혼이 담긴 소리로 들리기 때문이다. 하지만 정작 이탈리아어 가사를 번역해보면 사랑하는 리누치오와 결혼

하지 못하게 하면 베키오 다리 아르노강에 몸을 던져 죽어버리겠다는 내용이다. '사랑하는 나의 아버지'라고 했지만 결국 아버지를 협박하는 셈이다.

영국의 문호 에드워드 모건 포스터의 소설 〈전망 좋은 방〉도 피렌체에서 피어난 아픈 사랑의 이야기다. 1900년대 초 피렌체 여행 중 만난 루시와 조지는 금세 사랑에 빠지지만 긴 시간을 돌고 돌아서야 결혼한다. 하지만 조지는 제1차 세계대전에서 전사하고, 10여 년의 세월이 지나 루시는 조지와 처음 만났던 아르노강이 내다보이는 피렌체의 호텔로 돌아온다는 얘기다.

두오모 쿠폴라에 오르는
464개의 절절한 사랑

다시 〈냉정과 열정 사이〉로 돌아가보자. 1994년 유학 온 준세이는 자전거를 타고 피렌체의 좁고 깊은 골목을 부드럽게 애무한다. 간간이 들려오는 성당의 종소리는 살포시 잠에서 깬 연인의 귓불을 살짝 물어주고, 준세이의 손길로 되살아나는 아름다운 미술품들은 얕은 신음을 뱉어내며 피렌체와 깊은 키스에 빠져든다.

2000년 아오이의 서른 번째 생일, 아오이와의 약속에 이끌려 준세이는 홀로 두오모 쿠폴라로 향하는 464개의 좁고 긴 계단을 오른다. 그리고 거짓말처럼 준세이는 그곳에서 아오이를 만난다. 마침내 두오모는 연인들의 성지가 된 것이다.

이탈리아에서는 그 지역에서 가장 큰 주교좌 성당을 '두오모'라고 부른다. 피렌체 두오모의 정식 명칭은 앞서 언급했듯이 산타마리아 델 피오레 대성당이다. '꽃의 성모 대성당'이라는 뜻이다. 피렌체가 꽃의 도시라 불리는 이유는 순백의 대리석과 붉은 지붕, 산타마리아 델 피오레가 1년 365일 곱고 찬란한 꽃으로 피어 있기 때문이다.

두 사람의 교행도 힘겨운 좁고 어두운 계단 464개를 걸어 쿠폴라의 맨 위로 오르려는 것은 꽃봉오리의 일부가 되기 위함이다. 그리고 두오모와 함께 화사하게 핀 수백, 수천 송이의 피렌체 꽃을 내려다보고자 함이다. 붉은 지붕들이 온 도시를 덮고 있는 것을 보고, 피렌체가 왜 진정 아름다운 도시인지 깨닫기 위함이다.

미켈란젤로 광장에서 카메라 줌렌즈를 잔뜩 당기면 쿠폴라의 전망대가 거의 수평으로 보인다. 그곳에 오른 수많은 연인은 아

무런 거리낌도, 누군가가 자신들을 바라보고 있다는 의식도 없이 464개의 좁고 가파른 계단을 힘겹게 올라온 이유를 보여준다.

모든 종류의 사랑을, 피렌체는 그 사랑을 소중하게 품어준다. 비단 쥰세이와 아오이가 아닐지라도 피렌체에서는 이미 시작한 사랑을 완성할 수도 있고, 차마 시작하지 못한 사랑을 시작하게 할 수도 있다. 엉망으로 어그러진 사랑도 치유가 되고, 끝났다고 생각한 사랑조차 다시 살아나게 한다. 이곳이 바로 르네상스의 발상지인 피렌체이기 때문이다.

헤르만 헤세가 '두고 온 행복'은 '언제고 찾아가야 할 사랑'이기도 하다. 그 사랑을 찾으러 다시 피렌체에 갔을 때 훨씬 더 크고 아름다워진, 그동안의 힘겨움과 아픔이 순식간에 사라질 수 있는 그런 사랑과 행복이 마중 나올지 모른다.

예술과 함께
유럽의 도시를 걷다

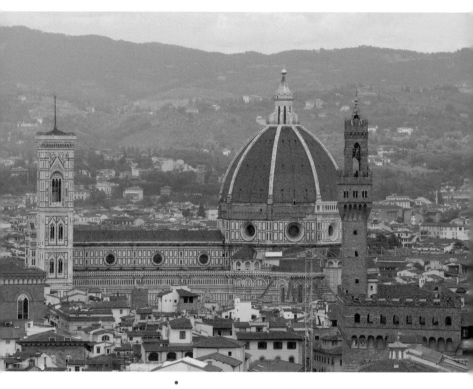

정식 명칭은 산타마리아 델 피오레 대성당, '꽃의 성모 대성당'이라는 뜻.
이탈리아어로 두오모는 대성당을 뜻하는데, '피렌체 = 두오모'라고 해도
과언이 아니다. 1296년 처음 건설되기 시작해 170여 년 만에 완성되었다.
두오모의 상징이라고 할 수 있는 붉은색 쿠폴라는 천재 건축가인 필리포
브루넬레스키가 바티칸의 산피에트로 대성당의 쿠폴라를 보고 완성했다.

프랑스 ——————————— 지베르니

빛과 색, '신의 눈'
모네를 찾아가는 시골길

인상주의 미술이 꽃피고
완성된 지베르니

"신의 눈을 가진 유일한 인간." 클로드 모네Claude Monet를 두고
폴 세잔이 한 말이다. 세잔이 신의 영역까지 살짝 침범하면서 극
찬한 모네의 눈. 도대체 세잔은 모네의 어떤 면을 두고 '신의 눈'을
가졌다고 했을까? 프랑스 남부 엑상프로방스에서 만났던 세잔은
'모네 관심 유발자' 역할을 했다.

1840년 프랑스 파리에서 태어난 모네는 5세 때 프랑스 북부 르
아브르로 이사했다. 어린 시절을 노르망디 바닷가에서 빛과 색에
대한 관찰로 보낸 그는 19세에 다시 파리로 와서 본격적인 그림
작업을 시작한다. 그러다가 군에 징집돼 알제리에서 1년간 복무
한 후 다시 파리로 돌아온 모네는 자신의 모델이었던 카미유 동시
외와 결혼해 보불 전쟁을 피해 영국 런던에서 지내게 된다.

1년 후 다시 프랑스로 돌아온 모네는 파리 근교 아르장퇴유에
자리를 잡는다. 그곳은 인상주의 탄생의 모태가 된 곳이다. 하지
만 그곳에서 그는 아내 카미유의 죽음을 맞고, 북적이고 복잡한
파리가 싫어졌다. 모네는 파리에서 북서쪽으로 70여 킬로미터 떨

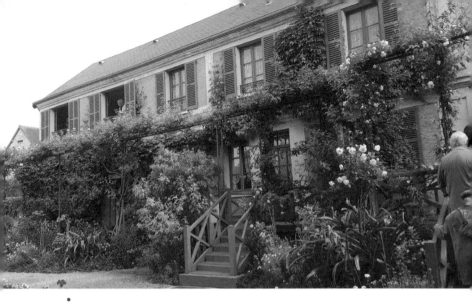

•
모네가 인생의 절반을 살며 인상주의 미술의 완성을 이룬 모네의 집.
집이며 정원이며 모네의 손길이 직접 닿지 않은 곳이 하나도 없다. 모네 사후에 버려지다시피 한 곳을
지베르니시가 공들여 가꾼 결과 매년 500만 명 이상의 여행자들이 이곳을 방문한다.

어진 시골의 작은 마을 지베르니로 옮긴 후 그곳에서 알리스 오세

데와 재혼한다. 그리고 1926년 숨을 거둘 때까지 지베르니에서

머물게 된다.

 파리의 생 라자르역에서 로엔이나 르아브르행 기차를 타고

50분 정도를 달려 베농역에서 내리면 모네를 만나러 가는 여행

이 시작된다. 역 바로 앞에는 장난감 같은 꼬마 열차가 모네를 만

나러 가는 사람들을 기다린다. 꼬마 열차를 타고 20여 분쯤 가다

보면 주변에는 푸른 밀밭과 나무와 들판만이 있는 작은 동네가 나온다. 싱그러운 소리를 내며 흐르는 작은 개울을 건너 접어든 동네는 목가적이면서도 예술의 향기가 폴폴 나는 그런 곳이다.

누가 근세기 가장 위대한 인상파 화가의 집이 있는 곳 아니랄까 봐 작은 동네 곳곳에는 크고 작은 갤러리들이 심심찮게 눈에 띈다. 그리고 그 갤러리들은 현재 지베르니에서 그림을 그리며 파리와 유럽 각지에서 활동하는 프랑스와 미국의 예술가들이 직접 운영하기도 한다. 지베르니는 100여 년 전부터 모네가 살았던 곳임과 동시에 지금은 프랑스에서 가장 대표적인 순수 예술가들의 마을이기도 하다.

모네의 예술과 가족애로 꾸며진
모네의 집

클로드 모네 거리를 따라 걷다 보면 미술관인지 카페인지 구분이 안 되는 곳을 잠시 기웃거리게 되는데, 그곳에는 지베르니 인상파 미술관이 있다. 모네의 그림에 영향을 받은 미국 화가들이 차린 곳이다.

그리고 그 길이 끝날 무렵 마침내 만나게 되는 모네의 집. 짙은 회색 지붕 아래 장밋빛 벽과 정원의 풀을 닮은 녹색 창틀이 섬세한 앙상블을 이루는 곳. 아주 크지도 않지만, 그렇다고 작다고 할 수도 없는, 넓은 꽃의 정원 속에 살포시 자리를 틀고 앉아 있는 모네의 집은 그가 왜 '빛은 곧 색채'라는 인상주의 미술을 이끄는 선구자였는지를 짐작케 한다.

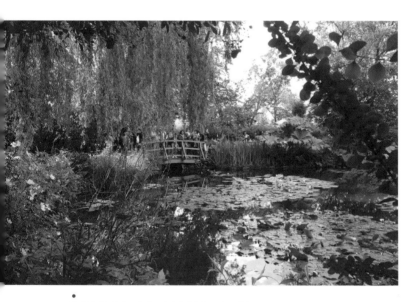

●
물의 정원을 둘러보면 결코 낯설지 않음을 느낄 수 있다.
모네의 그림 속에 스며들어 있는 공간들이기 때문이다.
특히 모네의 역작인 연작 〈수련〉의 실제 모델이 된 곳이기도 하다.

짙푸른 녹음으로 가득한 정원에는 계절에 따라 서로 다른 꽃들이 항상 피어 있다. 지금이야 모네 재단에서 고용한 전문 조경사들이 정원을 가꾸지만, 모네가 살던 시절에는 지금보다 더 아름다운 정원이었다고 사람들은 말한다. 인상파 화가의 '보스'였지만 모네는 프랑스 전체에서도 알아주는 조경 예술가이기도 했기 때문이다.

그가 1873년 아르장퇴유에 살면서 무명예술가협회를 조직하고 파리에서 첫 번째 그룹전을 열었을 때, 그는 파리 화단의 조롱과 비웃음을 샀다. 특히 첫 번째 그룹전에 출품했던 그림 〈인상, 일출〉을 본 당대 최고의 미술 비평가인 루이 르루아가 그림 제목을 빗대서 '인상주의자들의 잔치'라며 비웃었다. 그리고 모네와 모네의 화풍에 동의하거나 따랐던 이들은 스스로를 인상주의, 또는 인상파로 불렀다. 그러니 모네에게 인상파는 자신의 화풍을 이야기하는 것이지만 동시에 파리가 그에게 준 모욕이었을 수도 있다.

모네가 지베르니의 이 집으로 이사 온 것은 그의 나이 43세 때. 공교롭게도 그는 그 후 43년간 이 집에서 살았으니, 이 집은 정확히 모네 인생의 절반이자 완성이었던 셈이다.

2층 구조인 모네의 집에서 가장 넓은 공간은 모네의 아틀리에다. 지금도 그 방에는 모네가 그린 작품들, 예컨대 〈파라솔을 든 여인〉이나 〈건초더미〉 그리고 〈루앙 대성당〉 등이 무질서한 듯 편안하게 걸려 있다. 물론 진품이 아닌 모사품이다. 하지만 이 방 안 한쪽 테이블에 놓인 모네의 사진, 그가 그림을 그리다가 휴식을 취했을 소파와 안락의자, 짙푸른 정원이 내다보이는 넓은 창문을 보면 마치 모네가 그림을 그리다가 잠시 자리를 비운 듯한 착각이 들게 한다.

●
모네가 실제 그림을 그리던 아틀리에는
마치 모네가 살아있을 당시 모습인 듯 꾸며져 있다.
모네의 집을 찾는 사람들이 가장 오랫동안 머물면서
그의 물감 냄새며 땀 냄새를 맡는 듯한 느낌을 주기도 한다.

예술과 함께
유럽의 도시를 걷다

2층 맨 왼쪽 끝에는 크지 않은 침대가 놓여 있는 방이 있다. 1926년 12월 5일 모네가 자신의 시대를 마무리하고 조용히 숨을 거둔 자리다. 모네의 집을 찾은 사람들은 마치 의식이라도 치르는 듯 이 방 창문에 서서 꽃의 정원을 내려다본다. 생을 마감하기 전 모네가 바라본 자신의 꽃의 정원은 어떤 빛이었을까?

물론 11월과 12월의 그의 정원은 꽃들도 없었을 것이고, 짙푸른 녹음도 아니었을 것이다. 앙상한 나무들과 꽃을 잃은 풀들이 모네의 정원을 초라하게 꾸미고 있었을 것이다. 그럼에도 모네는 백내장으로 거의 시력을 잃은 눈으로 자신의 인생을, 그리고 내세의 오랜 세월까지도 비출 빛과 색을 봤을지도 모른다. 지금 이 사람들이 바라보고 있는 화려한 꽃의 정원을 죽음을 앞두고 눈까지 멀어버린 모네는 그 순간에도 보고 있었을지도 모른다.

〈수련〉의 실재를 경험할 수 있는 물의 정원

모네의 집이 유명한 것은 그의 마지막 연작으로 알려진 〈수련〉 때문이다. 그 〈수련〉이 바로 이 모네의 집 또 다른 정원인 물

의 정원에서 탄생했기 때문이다.

모네가 직접 가꾸고 꾸민 물의 정원은 흡사 깊은 자연 속 습지 같은 느낌이다. 온갖 버드나무와 수풀로 좁아진 시야 속에 들어온 것은, 모네가 신의 눈으로 바라보며 빛과 색의 변화에 따라 달라진 수려한 수련들이었을 것이다. 비록 나는 수련의 개화 시기가 아니라 꽃은 없고 연잎만 볼 수 있었지만 아름다운 자연으로 곱게 치장한 연못과 그 위에 떠 있는 연잎으로도 모네가 보았던 그 수련들이 떠오른다.

사실 모네의 집은 모네 사망 후 아무렇게나 버려져 있다시피 했다. 아름다운 꽃의 정원은 잡초와 벌레들로 가득했고, 물의 정원은 아무렇게나 자란 수초들로 지저분했다. 그러던 것을 1966년 모네의 아들이 이 집과 가구 등 유품을 지베르니시에 기증한다. 지베르니시는 모네가 쓰던 가구와 물건들을 곱게 복원했고, 그래서 지금도 모네의 집은 19세기 말 프랑스의 가정집을 그대로 유지한 채 많은 사람들의 눈을 행복하게 해주고 있다.

모네의 집에서는 볼 수 없는 〈수련〉을 보기 위해서는 잠시 파리에 가야 한다. 세잔이 말한 '신의 눈'의 실체는 결국 그의 그림에

서 찾을 수밖에 없으니. 루브르 박물관을 향해 샹젤리제 거리를 2.3킬로미터 정도 걷다 보면 나오는 튀일리 정원 한켠에 있는 오랑주리 미술관. 원래 루브르 박물관의 오렌지 온실이었던 이곳에는 모네의 〈수련〉 연작이 특수하게 전시되어 있다. 모네는 파리시에 〈수련〉 연작 중 일부를 기증하면서 "이 그림은 자연 채광의 흰색 벽에 전시됐으면 좋겠다"고 했고, 파리시는 모네의 희망을 그대로 수용했다. 게다가 너비가 긴 〈수련〉을 효과적으로 감상할 수 있도록 특별히 타원형으로 설계된 것으로도 유명하다.

오랑주리 미술관에 들어서서 만나게 되는 〈수련〉은, 마치 다른 공간으로 순간 이동한 느낌을 준다. 넓은 창으로 쏟아져 들어오는 햇빛을 받은 수련들은 지베르니의 그 정원에 있을 때처럼 고스란히 빛난다. 계절에 따라, 햇빛에 따라 달리 채색된 각각의 그림들을 보면 아주 어렴풋이나마 세잔이 왜 모네에게 신의 눈을 가졌다고 신성 모독(?)을 감행했는지 이해가 된다. 마치 하느님이 세상을 창조했을 때 연못 위의 수련을 봤다면 이런 빛깔과 모양이 아니었을까?

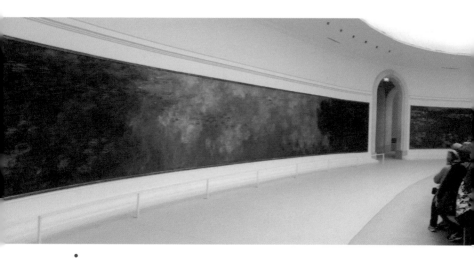

파리 오랑주리 미술관 1층 〈수련〉 특별 전시관은
모네의 〈수련〉만을 전시하기 위한 곳으로 특수 설계됐다.
그곳에서는 8점의 〈수련〉을 감상할 수 있다.

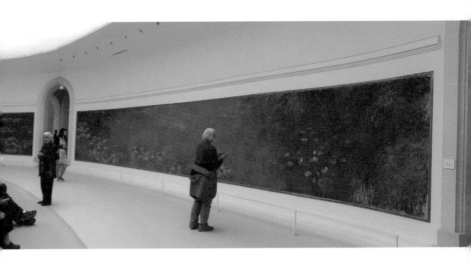

2_

뜨거운
태양,
남국의
강렬한 색채

바티칸 시국 ─────────── 바티칸시티

**미켈란젤로와 라파엘로를 따라
르네상스를 걷다**

　　높고 긴 성벽을 따라 늘어선 사람들의 행렬은 길다. 정문 위의
두 사내. 잔뜩 일그러진 얼굴이 고통스러워 보인다. 구불구불한
머리카락도 뒤틀린 심정으로 드러낸 왼쪽의 노인. 그에 비해 단
정한 단발머리에 잘생김으로 무장한, 지성과 감성이 적절히 배합
된 평안한 표정의 오른쪽 미청년. 왼쪽의 노인은 미켈란젤로이고
오른쪽의 청년은 라파엘로다.

　　르네상스 시대 3대 미술가 중 한 명인 미켈란젤로 부오나로티

Michelangelo Buonarroti와 라파엘로 산치오Raffaello Sanzio가 정문에서 사람들을 맞는 이곳이 바로 바티칸 박물관이다.

문 앞까지 마중 나온
노인과 미청년

바티칸 박물관 정문에 왜 하필이면 미켈란젤로와 라파엘로가 조각되어 있을까? 그리고 그들은 왜 저렇게 다른 모습으로 함께한 것일까? 이들이 사실상 바티칸 박물관을 만든 장본인이다. 바티칸 박물관은 16세기 이후 역대 교황들의 궁전이었다. 교황 율리우스 2세가 당대 최고의 조각가와 화가인 미켈란젤로와 라파엘로를 바티칸으로 불러 궁전을 만들게 했다. 그 후 1774년 교황 클레멘트 14세가 이곳을 일반에 공개했다.

박물관을 비롯해 바티칸의 건축물들은 미켈란젤로와 라파엘로의 작품 전시장이다. 미켈란젤로와 라파엘로의 위대한 프레스코화와 조각이 원형 그대로 사람들을 맞는다.

바티칸 박물관의 첫 여정이라고 할 수 있는 회화의 방 '피나코

테카'에 들어서면 황금빛으로 눈이 부신 르네상스 이전의 성화들이 찬란하다. 철저히 평면적인 제단화들, 예수 그리스도와 성모 마리아를 중심으로 성경의 인물들을 정교하게 그려냈다.

르네상스 시대의 방으로 들어서면 비로소 라파엘로와 미켈란젤로의 작품을 만날 수 있다. 원근법을 사용해 사람과 사람 사이의 거리나 공간의 구분이 생긴다. 특히 화면의 한가운데를 기준으로 상하로 나뉘는 이분법은 하늘(신)과 땅(인간)의 공간을 명확히 구분한다. 라파엘로의 〈그리스도의 변형〉은 현대 극사실주의를 압도한다.

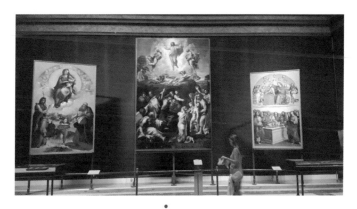

바티칸 박물관 중 회화의 방인 피나코테카의
'라파엘로의 방'. 르네상스 미술의 전형인 상하 이분법이
확연히 드러나는 라파엘로의 그림을 볼 수 있다.

회화의 방을 통과하면 어둠 속에서 한껏 커진 동공으로 쏟아져 들어오는 찬란한 태양으로 인해 눈을 가리게 된다. 바티칸에서 가장 환한 빛을 온몸으로 만끽할 수 있는 '피냐 정원'에서 스탕달 신드롬으로부터의 휴식을 취한다.

위대한 작품으로부터 받는 것은 감동도 있지만 스트레스도 있다. 위대한 르네상스와 바로크 회화를 감상한 끝에 오는 것은 정서의 풍요로움만은 아니다. 그래서 잠시 맑고 밝은 햇빛과의 조우는 중요하다. 이제 2000년 그 이상으로 타임워프할 것이기 때문이다.

미켈란젤로의 교본과
라파엘로의 특별 대우

'벨베데레의 뜰'은 박물관이 완성되기 전인 15세기 후반 당대 최고의 건축가인 도나토 브라만테가 교황 인노켄티우스 8세를 위해 조성한 고대 그리스와 로마 조각상들의 집합소다. 바티칸에 전시된 고대의 조각품들은 313년 로마에서 그리스도교가 공인된 후 대부분 테베레강에 내던져졌다. 콘스탄티누스 황제는 이들을

우상이라고 생각했다. 오랜 시간이 지난 후 조각품들을 건져 올렸고 이 조각들은 르네상스 사실묘사주의의 텍스트가 됐다.

두 마리의 뱀과 사투를 벌이는 트로이의 사제 라오콘의 팔 근육은 라파엘로의 회화에 응용됐고, 태양과 예술의 신 아폴론의 잘생긴 얼굴은 미켈란젤로의 〈최후의 심판〉 속 예수님의 얼굴이 됐다. '뮤즈 여신의 방' 복도를 차지하고 있는 토르소는 미켈란젤로가 직접 발굴한 것으로 머리와 팔, 다리가 없음에도 불구하고 "이 자체로도 가장 완벽한 인체"라고 극찬했다. 물론 이는 〈최후의 심판〉에서 예수의 몸으로 재탄생한다.

율리우스 2세 교황이 가장 사랑한 라파엘로에게 주어진 4개의 방. 그 세 번째 방에서는 플라톤과 아리스토텔레스, 디오게네스와 유클리드, 그리고 이들 모두의 스승인 소크라테스를 만날 수 있다. 라파엘로의 〈아테네 학당〉이다. 그림 속 인물들은 더 큰 재미를 준다. 이상세계를 표현하는 플라톤과 현실 이성을 강조하는 아리스토텔레스, 그리고 못생긴 소크라테스. 그런데 라파엘로는 자신의 라이벌 미켈란젤로도 그려 넣고, 자신의 모습과 사랑하던 여인까지 그려 넣었다.

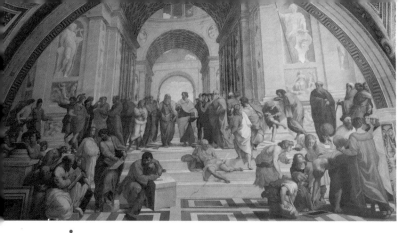

<아테네 학당>은 1509년에서 1510년 사이 라파엘로가 그린 프레스코 벽화로,
바티칸 박물관에서 사람들을 가장 많이 끌어모은다. 정중앙에 있는 두 인물은
플라톤(왼쪽)과 아리스토텔레스이고, 그 밖에도 이 그림에는 소크라테스와
디오게네스, 피타고라스 등 54명의 그리스 철학자들이 그려져 있다.

미켈란젤로보다 여덟 살이나 어리지만 38세의 나이에 죽은 라
파엘로는 늘 아름다운 미청년으로 기억됐다. 바티칸 박물관 정문
위 라파엘로의 조각이 미청년의 모습인 이유이기도 하다.

공간이 바뀐다. 바티칸 박물관을 뒤로하고 계단을 오르면 슬
슬 가슴이 요동친다. 오르는 계단이 하늘로 이어진 듯하다. 그리
고 그 끝에 '세상에서 가장 위대한 예술'이라 해도 절대 과하지 않
은 천재의 예술품이 나온다. 시스티나 성당, 그리고 그 천장의
〈천지창조〉, 제대 벽면의 〈최후의 심판〉까지. 미켈란젤로의 숨
막히는 천상의 예술이 펼쳐진다.

위대한 미켈란젤로,
〈천지창조〉와 〈최후의 심판〉

시스티나 성당은 교황의 기도와 미사 공간이다. 그리고 새로운 교황을 선출하는 콘클라베가 이루어진다. 율리우스 2세는 이곳 천장화를 미켈란젤로에게 맡겼다. 길이 40.23미터, 높이 20.73미터. 미켈란젤로는 1508년 그림을 그리기 시작해 채 5년이 안 돼 이 위대한 그림을 완성했다. 33세의 팔팔한 청년 시절에 그리기 시작한 미켈란젤로는 이 그림을 완성하고 난 후 한쪽 눈을 잃었고, 몸은 꾸부정한 노인이 되어 버렸다.

미켈란젤로는 거의 90세까지 장수했다. 하지만 33세 때 〈천지창조〉를 그리면서 생긴 몸의 이상으로 평생 불편함을 안고 살았다. 라파엘로와는 대비된 바티칸 박물관 정문의 미켈란젤로 모습이 이것으로 설명된다.

〈천지창조〉는 세세히 보는 것만으로도 충분히 몸의 고통을 감내해야 한다. 온전히 시스티나 성당에 서서 목을 거의 90도로 꺾고 한참을 응시해야만 제대로 볼 수 있다. 《구약성경》 창세기의 천지창조와 인간의 창조, 에덴동산 축출과 노아의 홍수로 이루어

진 이 그림을 보고 나면 목의 불편함은 극에 달한다. 그러니 이 그림을 그린 사람의 상태야 말해 무엇할까?

그러나 〈최후의 심판〉에 시선이 이르면 이는 또 다른 감동이다. 목이 뒤로 젖혀져서가 아니라 스탕달 신드롬을 겪지 않을 수 없다. 《신약성경》 요한묵시록을 주제로 미켈란젤로가 60세에 시작한 이 그림은 한 노인의 괴팍함마저 느끼게 한다.

미켈란젤로가 이 그림을 완성했을 때 예수와 성모 마리아를 비롯한 그림 속 모든 인물들은 완벽한 나체였다. 그림을 맡겼던 교황 클레멘트 7세가 "이건 신성 모독이지 않나?" 하고 따지자 "최후의 심판 때 모든 인간은 이럴 것이다"라며 버텼다. 1564년 미켈란젤로 사후 트리엔트 공의회의 결정에 따라 미켈란젤로의 제자인 다니엘레 볼테라가 모든 인물들에 옷을 입혔다.

시스티나 성당에서는 일체의 사진 촬영이 금지된다. 큰 소리로 이야기할 수도 없다. 바닥에 앉아서 그림을 감상하는 것은 어불성설이다. 오직 이곳에서는 두 눈에 위대한 예술품을 담고, 침묵하고 감상하며, 자신의 종교를 떠나 그저 경건할 뿐이다. 《구약성경》의 첫 페이지와 《신약성경》의 마지막 페이지는 그렇게 한

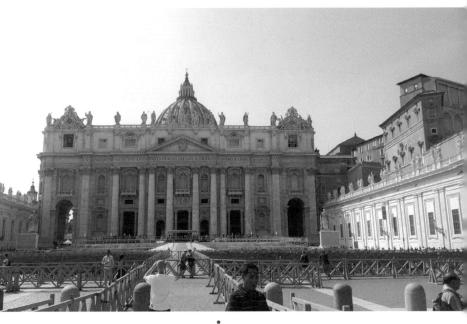

세계 가톨릭의 총 본산인 산피에트로 대성당.
가톨릭에서는 어느 곳에서도 산피에트로 대성당보다
큰 성당을 지을 수 없다. 산피에트로 대성당은
하나의 성당이기에 앞서 세계에서 가장 큰 예술품이다.

진짜 천재에 의해 예술로 승화된다.

시스티나 성당에서 이어지는 실내 계단은 교황의 계단이다. 짧게나마 교황과 같은 길을 걸어본다. 그리고 그 계단의 끝에서 또 다른 인류 최대의 위대한 작품을 만난다. 세계에서 가장 큰 성당인 산피에트로 대성당이다. 브라만테에서 시작해 미켈란젤로와 라파엘로가 대부분을 완성했고, 천재 조각가 조반니 로렌초 베르니니에 의해 더 아름답게 장식됐다.

세계에서 가장 크고 아름다운
산피에트로 대성당

종교개혁의 이유 등은 따지지 않기로 하자. 산피에트로 대성당이 건립 과정에서 저지른 불온의 역사도 일단은 덮어두자. 그러기에 이곳은 현재의 관점에서는 너무나도 찬란한 인류의 문화유산이기 때문이다.

성당 내부에 들어서 사람들이 가장 많이 모이는 곳은 오른쪽의 〈피에타〉가 있는 곳이다. 십자가에서 숨진 예수의 시신을 성모

마리아가 안고 있는 모습. 미켈란젤로가 23세 때 피렌체에서 조각한 것이다. 이름도 모르는 청년이 이 아름다운 조각을 만들었다니 피렌체 시민들은 믿지 않았다. 화가 난 미켈란젤로는 성모 마리아의 상체에 드리운 띠에 자신의 이름을 새겨 넣었다. 이 또한 전례 없는 파격이다. 사람들은 당황했고, 이내 후회한 미켈란젤로는 이후 자신의 그 어떤 작품에도 이름을 새기지 않았다. 그리고 이 〈피에타〉는 바티칸으로 왔다.

〈피에타〉를 자세히 들여다보면 해부학에까지 능했던 미켈란젤로의 천재성을 다시 한 번 확인하게 된다. 예수의 손과 발의 못 자국, 발등의 혈관까지 섬세함의 극치다. 이 또한 르네상스 미술의 사실묘사주의다.

미켈란젤로가 만든 산피에트로 대성당의 돔인 쿠폴라는 후에 피렌체의 건축가 필리포 브루넬레스키에 의해 '피렌체 두오모'의 쿠폴라로 재탄생한다. 천재에서 천재로 위내한 문화 유산이 이어진 셈이다.

바티칸은 세계에서 가장 작은 나라지만, 가장 큰 예술 전시장이다. 산피에트로 대성당은 세계에서 가장 큰 성당이면서 또한

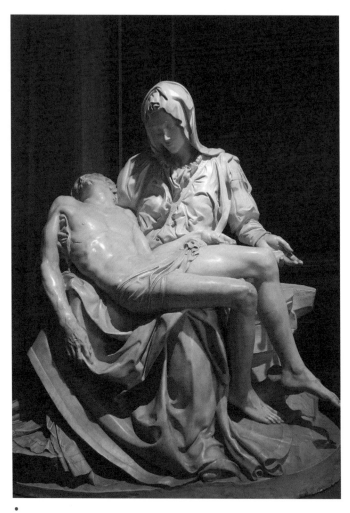

미켈란젤로의 3대 조각 작품 중 하나인 <피에타>.
1499년경 제작된 것으로, 숨진 예수 그리스도를 품에 안은 성모 마리아를 묘사한 것이다.
'피에타'는 이탈리아어로 '연민, 동점심, 또는 자비'라는 뜻을 지니고 있다.

세계에서 가장 큰 예술품이다. 바티칸 박물관은 순서 매기기 좋아하는 사람들이 '세계 3대 박물관'이라고 말하지만, 약탈 문화재가 없는 유일한 박물관이기도 하다. 그래서 미켈란젤로와 라파엘로와 함께 거니는 바티칸 산책은 위대한 예술의 압도이기도 하지만, 찬란히 빛나는 마음의 평안이기도 하다.

스페인 ———————————— 말라가

유년의 피카소,
그의 붓을 따라 코스타 델 솔

코스타 델 솔의 중심인 말라가 해변의 조형물.
1년 365일 중 350일이 맑은 날이라고 한다.

뜨거운 남국의 태양이
작렬하는 해변

길거리는 한산하다. 평일임에도 사람들의 발길이 드물다. 그렇게 바빠 보이지 않는다. 이 또한 남국의 여유일까? 마침 대형 버스에서 내리는 한 무더기의 관광객들. 유럽의 북쪽 사람들이다. 이들도 따뜻한 2월의 태양을 따라왔을 것이다.

산 야신토 거리를 지나 에스페란사 다리를 건너 알라메다 대로로 나온다. 여기저기 도로 공사로 다소 산만한 길을 걸으니 작은 광장이 나온다. 따뜻하게 내리기 시작한 태양을 받고 앉아 신문을 읽고 있는 동네 할아버지가 왠지 낯설지 않다.

이국의 향기가 물씬 풍기는 거리의 공원을 뚫고 오른쪽으로 길을 바꾸니 갑자기 가슴이 탁 트인다. 금빛 모래 위에 연한 노란색의 글씨가 눈에 들어온다. '말라게타', 멀리 대형 크루즈가 떠 있고, 그 앞으로 유영하던 수백 마리의 갈매기가 뱃고동 소리에 놀라 일제히 비상한다.

그래, 여기가 '말라가'다. 뜨거운 정열이 숨 쉬는 스페인의 가장 남쪽, 지중해를 품에 안고 아프리카 대륙을 바라보는 곳. 코스타 델 솔(태양의 해변)의 한복판. 2월에도 뜨거운 태양이 대지를 사랑하는 말라가의 태양의 해변이다.

코발트블루 빛으로 빛나는 지중해를 높은 곳에서 조망하고 싶어 히브랄파로성에 오르기로 했다. 히브랄파로성은 기원전 고대 페니키아인들이 세웠던 요새 자리에 14세기 이슬람인들이 다시 요새를 지은 것이다. 해발 131미터 높이의 요새는 나중에 카스티

야-레온 왕국의 이사벨 여왕과 그의 남편인 아라곤 왕국의 페르난도 2세에게 함락된다. 말라가 해변을 내려다보는 풍광이 너무 아름다워 이사벨 여왕이 한동안 자신의 궁전으로 삼기도 했다.

말라가 해변이 한눈에 들어오는
히브랄파로성

히브랄파로성까지 가는 길이 만만치 않다. 또 다른 이슬람 요새 알카사바까지는 힘들이지 않고 왔는데, 이제부터는 오르막길이다. 하지만 작은 알함브라를 보는 듯 알카사바를 훑어보며 걷는 가파름이 고통스러운 것까지는 아니다. 아침 공기가 충분히 싱그럽다.

숲이 제법 울창하다 싶었는데 이내 오른쪽으로 시야가 넓게 열리는 듯하다. 먼저 올라온 사림들이 보인다. 자그마한 전망대다. 하지만 내려다보이는 풍광은 거대하다. 결혼사진을 찍는지, 멀리 말라가 항구를 배경으로 포즈를 취한 아름다운 커플은 그 자체로 한 폭의 화보다.

말라가에서 가장 높은 언덕에 있는 히브랄파로성에서 내려다본 말라가 해안선.
남유럽에서 가장 아름다운 유람선들이 드나드는 말라가 항구도 보인다.

말라가 시청과 말라가 항구, 그 주변의 크고 작은 시설들이 눈을 행복하게 한다. 짙푸른 지중해의 섬세한 빛깔이 두 눈을 가득 채운다. 투우장을 거의 평면도로 구경하는 것도 흔치 않은 경험이다. 오른쪽으로 눈길을 돌리니 말라가 구시가 한복판에 위치한 말라가 대성당도 거대한 위용을 자랑하고 있다.

하지만 무엇보다도 말라가를 찾은 이유는, 그곳이 파블로 피카소Pablo Ruiz Picasso의 고향이기 때문이다. 오래전부터 유년의 피카소를 찾고 싶었다.

솔직히 피카소 그림이 내게는 매력적이지 않았다. "보이는 것을 그리지 않고 생각하는 것을 그린다"는 그의 말부터가 어려웠다. 하나의 사물을 정면과 좌우 측면, 그리고 위와 아래에서 보고 그것을 하나의 평면에 그린다는 입체주의는 매우 혼란스러웠다. 그래서 내게 피카소의 그림은 일부러 찾아서 보는 그런 것이 아니었다.

그런데 2005년 프랑스 파리 피카소 미술관에서 한 그림을 보고 충격을 받았다. 그가 1951년에 그린 〈한국에서의 학살〉이라는 작품 때문이었다. 벌거벗은 여인들에게 총을 겨누고 있는 철갑

투구를 쓴 군인들의 모습을 그린 가로 210센티미터, 세로 110센티미터의 그림. 그 그림 앞에서 한참이나 발길을 떼지 못했다.

이 그림은 한국전쟁의 참상을 그린 것이다. 그런데 총을 겨누고 있는 철갑 투구를 쓴 군인이 북한군인지 미군인지 알 수 없다. 유추할 수 있는 것은, 피카소는 투철한 공산주의자였고, 이 그림이 1980년대까지 한국에서는 전시가 금지된 작품이었다는 점을 감안하면, 피카소는 미군을 그렸을 가능성이 높다. 미군의 학살을 그린 천재 화가, 새삼 관심이 가지 않을 수 없었다. 그 그림 한 점은 감성을 뒤집었다. 그리고 그의 유년을 보고 싶다는 욕망이 나를 말라가로 이끈 것이다.

유년의 피카소를 만나러 가는 길

유년의 피카소의 흔적을 찾으러 가는 길에 먼저 만난 것은 말라가 대성당이다. 이슬람 모스크가 있던 자리에 세워진 대성당은 1528년 건축을 시작한 이래 완성되기까지 200년이 넘게 걸렸다. 르네상스와 바로크 양식의 대성당 내부는 찬란하다. 피에타를 비롯한 조각들과 스테인드글라스, 그리고 모든 회화 작품들 하나하

피카소의 생가 가는 길에 만나게 되는 말라가 대성당.
1528년 처음 지어지기 시작해 1782년에 완성된
르네상스 양식의 거대한 건축물이다.

나가 위대한 예술품들이다. 한참 넋을 놓고 대성당 내부에 있다 보면 어린 피카소에게 가려던 발걸음이 방향을 잃고 허우적댄다.

대성당에서 5분 거리에는 피카소 미술관이 있다. 작은 골목 한 쪽에 조용히 자리한 미술관은 피카소의 아들 베르나르와 며느리 크리스틴의 구상으로 2003년 개관했다. 주로 베르나르와 크리스틴이 소장한 피카소의 작품들이 전시되는 가족 미술관이다.

그리 크지 않지만 내부로 들어서면 네모난 하늘이 열린 작은 회랑이 정겹다. 피카소보다 이 회랑 한쪽 의자에 몸을 기대고 파란 하늘을 보는 것이 더 행복했다. 아니 어쩌면 저 하늘을 올려다보고 말랑해진 감성으로 만나는 피카소가 더 행복한지도 모르겠다.

그 골목을 조금 더 걸으면 자그마한 성당이 나온다. 말라가에서 가장 오래된 산티아고 성당이다. 피카소가 생후 3개월 만에 세례를 받은 곳. 피카소의 부모님과 형제들이 모두 이 성당에서 결혼식을 올렸다. 하지만 성당의 문은 굳게 닫혔다. 애써 찾은 피카소의 오래된 기억 하나가 닫힌 기분이다. 그 성당 주위를 몇 번이나 헤맸지만 닫힌 문이 열리지는 않았다.

산티아고 성당에서 다시 3분 정도 걸어 큰길을 건너면 메르세드 광장이다. 따스한 말라가의 태양이 내리쬐고, 광장은 분주한 듯 평온하다. 지나치는 사람들과 머무는 사람들은 표정의 차이 없이 그저 여유롭다. 유모차를 끌고 나온 엄마나 책 하나 들고 나와 벤치에 앉은 젊은 아가씨나 따스한 햇볕에 몸을 맡기긴 마찬가지다. 그리고 저기 광장의 한쪽 벤치에 앉아 있는 할아버지. 파블로 피카소다. 아니 그의 실물 크기 동상이다.

할아버지가 된 피카소와
한 장의 사진을

태어난 집을 등 뒤에 두고 하염없이 말라가 시민들과 함께하고 있는 그는 위대한 천재 화가도, 세상에서 가장 부유한 화가도 아니다. 때로는 비둘기와 함께, 어떤 때는 동네 아이들을 무릎에 앉히고, 그러다가 굳이 그를 찾아온 여행자와 어깨동무를 하거나 팔짱을 끼기도 한다. 마치 유년 시절 이 광장에서 뛰어놀던 파블로가 그렇게 여전히 이곳에서 살고 있다는 듯.

피카소의 아버지 호세 루이스는 미술 교사였다. 그 탓에 피카

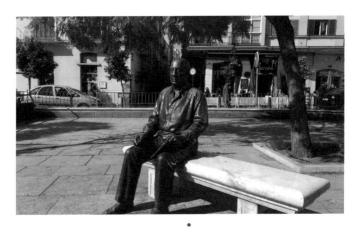

피카소 생가 앞 메르세드 광장에는
온화한 할아버지 피카소가 늘 앉아 있다.
말라가를 찾는 여행자들에게 가장 따뜻한 사진을
제공해주며 자신의 고향에 온 손님들을 맞는다.

소는 말을 배우기도 전에 그림을 그리기 시작했다. 피카소는 읽
고 쓰는 것이 어려웠다. 붓만 들면 나이를 가늠할 수 없을 정도의
재능을 보였지만, 보통의 배움은 부족했다. 그래서 피카소의 아
버지는 피카소가 14세 때 바르셀로나로 이주해 본격적으로 그림
공부를 시켰다.

메르세드 광장 15번지의 피카소 생가. 피카소는 이 건물 2층
한구석에서 나고 자랐다. 지금은 피카소 생가 박물관으로 꾸며져

있다. 실제 피카소 가족이 살았던 2층은 생활공간 그대로 보존되어 있고, 3층과 4층은 유년 시절 피카소의 습작품들이 전시되어 있다. 어린 시절 사용하던 붓과 팔레트, 데생을 연습하던 공책과 연필 등이 함께 전시되어 있다.

하지만 그중 유독 눈길을 끄는 게 있다. 10세 때 피카소가 가족들과 함께 식사하는 사진. 카메라 셔터를 누르는 사람의 사인 때문이었을까? 유독 피카소만 애써 몸을 돌려 카메라를 응시한다. 그래, 저 눈일 것이다. 사물을 자유자재로 여러 방향에서 볼 수 있었던. 통념과 관습의 파괴는 그저 보는 것에서 시작됐다는 것을. 입체주의 미술이 저 범상치 않은 눈에서 시작됐다고 생각하면, 어린아이를 너무 치켜세우는 것일까?

일생의 피카소가 그리워한
고향 집의 태양

아주 훗날, 피카소가 이미 살아있는 전설이 됐을 때 파리 가르니에 앞에 있는 카페 드 라페에서 말라가의 어린 시절 이야기를 하며 운 적이 있다. "겨울, 우울한 파리에 있으면 말라가의 태양이

그립다. 그 태양은 언제나 내 그림 속에 녹아 있는데, 사람들은 내 그림에서 파리나 바르셀로나나 마드리드만을 본다. 그래서 나는 더 절실히 말라가가 그립다"며.

피카소가 그리워한 것은 말라가의 태양만은 아니었던 듯하다. 말라가 해변으로 가는 길 알라메다 대로 18번지에 안티구아 카사 데 구아르디아라는 작은 선술집이 있다. 1840년 문을 연 이 술집 은 피카소가 어른이 된 후 홀연히 나타나 말라가 전통 와인 몇 잔 을 마시고 다시 홀연히 사라지는 곳이었다.

말라가에 온 김에 들른 네르하는 '유럽의 발코니'로 유명하다. 지중해 바다를 향해 툭 튀어나온 절벽 모양이 발코니 같고, 거기 서 바라보는 코스타 델 솔이 너무 아름다워 스페인의 국왕 알폰소 12세가 1885년 '유럽의 발코니'라 이름 지었다.

1년 365일 중 350일이 태양으로 빛나는 곳 말라가. 유년의 피 카소가 색채의 마술사가 되도록 감성을 심어준 곳. 북유럽 사람 들이 가장 사랑하는 해변. 그곳에 가면 스페인의 정열이 왜 그토 록 태양만큼 뜨거운지 알게 된다.

이탈리아 ——————————— 로마

로마의 분수는 2000년의
이야기를 담고 있다

높이 든 샴페인 잔
줄리아 골짜기의 분수

동이 채 트지 않은 시간, 보르게세 공원 한적한 곳에서 시내버
스를 내린다. 다니는 자동차도 별로 없고, 사람들도 눈에 띄지 않
는다. 산책길을 따라 야트막한 언덕을 걸어 올라가면 좌우로 누
군지 알 수 없는 동상들이 사람 대신 나를 맞는다. 간혹 운동복 차
림의 이탈리아 사람들이 살짝 웃으며 인사를 대신한다.

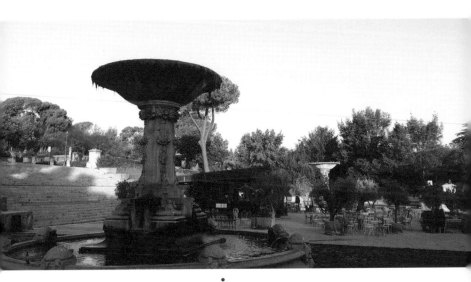

보르게세 공원 안에 있는 피르두시 레페나 분수.
레스피기의 교향시 〈로마의 분수〉의 시작이기도 하다.

로마에서 가장 큰 보르게세 공원은 17세기 토스카나의 추기경인 스치피오네 보르게세의 집과 정원이었다. 길을 따라 오른쪽으로 접어들면 주차장을 지나 정면에 국립 근대 미술관이 보이는 곳에 이르러 이어폰을 귀에 꽂고 스마트폰에서 음악을 재생한다.

곧 해가 떠오를 듯, 안개에 싸인 깊지 않은 여명의 골짜기에는 잔잔한 바람이 불어오고 아주 간간이 보이는 사람들의 모습은 바쁘지 않다. 관악기와 현악기가 오묘하게 어우러지는 몽환의 분위기. 얇은 굴곡을 그리는 음들은 잔잔한 듯 미세한 파동을 일으켜 아직 채 아침이 오지 않았음을 전해준다.

이탈리아의 작곡가 오토리노 레스피기Ottorino Respighi의 교향시 〈Fontane di Roma(로마의 분수)〉 중 첫 번째 곡인 〈La Fontana di Valle Giulia all'alba(새벽 줄리아 골짜기의 분수)〉다. 좌우로 고개를 돌리면 마치 마티니 잔을 세워놓은 듯한 두 개의 쌍둥이 분수가 있다. 피르두시 레페나 광장의 양쪽에 서 있는 이 분수에서 레스피기의 〈로마의 분수〉는 시작한다.

레스피기는 로마 사람이 아니다. 이탈리아 북부 볼로냐에서 태어나 어린 시절 음악 공부를 그곳에서 했다. 20세 이후 레스피

기는 러시아에서 림스키코르사코프에게 사사하고, 독일에서 막스 브루흐 문하에 있다가 1913년 산타 체칠리아 음악원 교수가 되어 로마로 온다. 그리고 그는 1917년 아름다운 연작 교향시 〈로마의 분수〉를 발표한다.

〈로마의 분수〉는 새벽과 아침, 한낮과 석양으로 이루어졌다. 새벽의 청아하고 몽환적인 느낌은 이 보르게세 공원 언덕과 파리올리 언덕 사이의 줄리아 골짜기에서 시작했다. 레스피기의 설정은 환상적이다. 거대한 피르두시 레페나 광장의 분수는 이 골짜기의 평온한 느낌을 고스란히 담고 있다.

로마는 분수의 도시라고도 불린다. 도시 곳곳에 크고 작은 분수가 지천이다. 로마의 분수는 솟구치는 역동성보다는 자연스러운 흐름이다. 로마의 분수 중 그 어느 것도 위로 1미터 이상을 솟아오르지 않는다. 전기 모터로 분수를 작동하지 않기 때문이다. 고대로부터 높은 곳에서 흐르는 물의 수압으로 분출한다. 그러니 분수에 이르러서도 솟구치기보다는 흐르는 것이다. 아름다운 조각으로 분수를 만들었지만, 물만은 자연의 섭리대로 흘러내리는 것, 그것이 로마 분수의 특징이다.

베르니니가 만든
아침의 트리토네 분수

레스피기가 그린 아침의 분수는 보르게세 공원에서 멀지 않은 바르베리니 광장에 있는 트리토네 분수다. 여기서 그는 〈La fontana del Tritone al mattino(아침의 트리토네 분수)〉를 연주한다. 강렬한 관현악으로 시작해 목관악기와 하프로 간결하게 정리한 이 곡의 주인공은 그리스 신화 속 반인반어의 해신 트리톤이다.

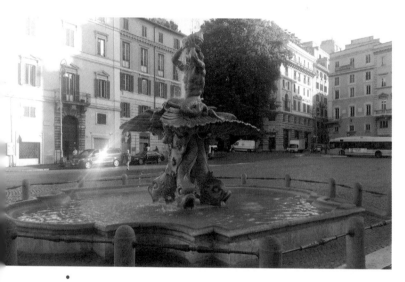

해신 트리톤의 모습을 하고 있는 트리토네 분수는
로마 조각의 대표자인 베르니니 작품이다.

예술과 함께
유럽의 도시를 걷다

조개껍데기 위에 앉은 해신 트리톤은 하늘을 향해 소라 나팔을 분다. 그리고 소리 대신 소라에서 흘러나오는 것은 물. 이 분수의 조각이 어쩐지 특별한 느낌이 드는 것은, 이탈리아의 위대한 조각가 조반니 로렌초 베르니니의 작품이기 때문이다. 그는 1640년 교황 우르바누스 8세를 위해 이 분수를 만들었다.

구름 한 점 없이 맑은 로마의 하늘, 그리고 눈부시게 부서져 내리는 아침의 태양. 트리토네 분수를 쳐다보는 것조차 쉽지 않다. 트리톤 뒤로 보이는 바르베리니 궁전에서 예전에 모차르트가 이탈리아 여행 중 연주회를 했던 적이 있다.

레스피기가 바르베리니 광장에서 〈아침의 트리토네 분수〉를 연주했지만, 지금 이곳은 로마 시내 교통의 중심이면서 멋진 호텔과 노천카페로 하루 종일 볼거리를 제공해준다. 또 광장 한쪽 IBM 건물의 벽에는 베르니니가 만든 작은 분수인 '벌의 분수'도 있다. 눈여겨 찾아보지 않으면 지나치기 쉽다.

레스피기는 한낮 로마의 열정을 안고 트레비 분수로 간다. 빠르지 않은 장중함의 관현악은 팀파니의 가세로 점점 더 격정적으로 치닫는다. 마치 로마 신화에 나오는 바다의 신 넵투누스(그리

스 신화 속 포세이돈)가 위대한 바다의 전쟁을 벌이기라도 하는 듯,
아니면 거칠 대로 거친 파도를 잠재우려 포효하는 듯 뜨겁다. 교
향시의 세 번째 곡 〈La Fontana di Trévi al merrigio(한낮의 트레비
분수)〉다.

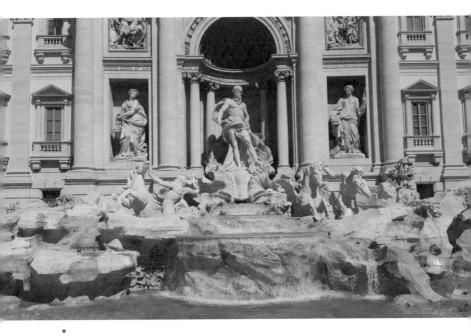

로마 분수의 핵심이라고 할 수 있는 트레비 분수.
수많은 사람들을 로마로 다시 불러들이는
일등공신 역할을 한다.

예술과 함께
유럽의 도시를 걷다

뜨거운 한낮의
트레비 분수로 가다

트레비 분수는 로마에서 가장 유명한 건축물이다. 콜로세움, 판테온, 포로 로마노 등과 함께 필수 관광 코스로 알려진 곳이다. 그래서 이곳은 사시사철 여행자들의 발길이 끊이지 않는다. 분수 주변은 로마에서 가장 맛있는 젤라토를 먹을 수 있는 곳이라 더 그렇다. 물론 스페인 계단과 더불어 영화 〈로마의 휴일〉 오드리 헵번 성지 순례의 핵심이기도 하다. 영화 속 오드리 헵번이 트레비 분수에 동전을 던진 적은 없지만, 탈출한 공주님이 이 부근 미용실에서 이른바 '헵번 스타일'의 짧은 헤어스타일을 선보였기에 더 유명하다.

트레비 분수는 그 자체로 위대한 건축물이자 예술품이다. 조개 마차에 서 있는 넵투누스를 중심으로 트리톤과 해마가 좌우를 이룬다. 기원전 19년 고대 로마의 황제인 아우구스투스 때부터 기원하는 트레비 분수는 스페인 계단 앞에 있는 '난파선 분수'와 같은 물줄기다. 가장 저지대에 위치해서 로마의 분수들 중 가장 강력한 물줄기를 뿜어낸다.

트레비 분수에서 멀지 않은 곳에 미켈란젤로의 천재성을 담고 있는 로마 시청이 있다. 카피톨리누스 언덕 위에 있는 캄피돌리오 광장 바닥의 연꽃 문양은 미켈란젤로가 아니었으면 생각하지 못했을 절묘한 작품이다. 광장 뒤쪽에서 내려다본 포로 로마노는 그 안으로 들어갔을 때 볼 수 없는 장대함이 있다. 고대 로마의 위

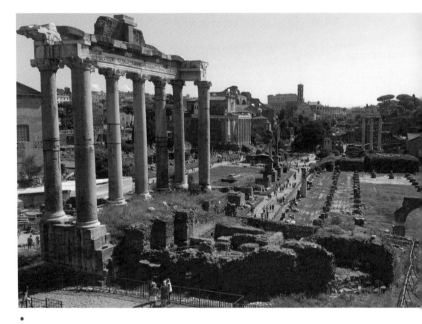

●
고대 로마의 정치와 경제, 문화의 중심지였던 포로 로마노. 신전과 공회당 등의
공공건물은 물론 공중목욕탕과 극장 등 시민들의 문화와 생활시설도 있다.
로마 시내 유적 중 콜로세움과 더불어 가장 비싼 입장료를 내는 곳이다.

대함이 고스란히 담겨있는 공간을 조망하는 것으로도 더 큰 감동
이 있을 것이다.

캄피돌리오 광장과 어깨를 대고 있는 비토리오 에마누엘레 2세
기념관을 로마 사람들은 '웨딩케이크' 또는 '거대한 타이프라이터'
라고 부른다. 반기지 않는 목소리다. 순전히 외국 관광객들을 위
한 공간이다. 이탈리아 통일의 선구자인 비토리오 에마누엘레 2세
황제의 기마상이 베네치아 광장을 짓누르는 모양이라 여행자의
눈에도 달갑게 보이지만은 않는다.

단아하고 소박한 석양의 대화
메디치 빌라 분수

로마 서쪽 바티칸 뒤로 뜨거웠던 태양이 넘어가고, 하늘이 빨
갛게 달아오를 무렵 레스피기는 스페인 계단을 올라 삼위일체 교
회 앞에서 왼쪽 길을 따라 메디치 궁전으로 간다. 스페인 광장의
격한 분주함을 저만치 하고 도착한 메디치 궁전 앞은 조용한 로마
의 석양을 즐기기에 좋은 곳이다. 여기서 〈로마의 분수〉 마지막
곡이 연주된다.

●
〈로마의 분수〉 마지막 곡이 그려지는 메디치 빌라 분수.
네 곳 중 가장 작은 분수지만 이곳에서 바라보는 로마의 석양은
로마가 진정 아름다운 도시라는 것을 여실히 느끼게 해준다.

〈La Fontana di Villa Medici al tramonto(해 질 녘의 빌라 메디치의 분수)〉. 지난 새벽 줄리아 골짜기에서의 몽환적인 서정이 다시 이어지는 느낌이다. 잔잔하지만 신비로운 음률은 오늘 하루 로마의 태양이 얼마나 뜨거웠을지 알려준다. 그리고 평온한 휴식으로 가는 길목. 사람들은 저 멀리 바티칸 산피에트로 대성당 쿠폴라 뒤로 지는 태양을 말없이 바라본다. 작고 안온한 분수에서 올라오는 물방울 같은 물줄기를 바라보며.

레스피기가 연주한 4개의 분수 외에도 로마에는 유의미한 분

예술과 함께
유럽의 도시를 걷다

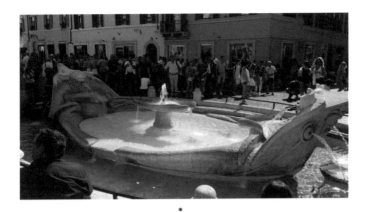

스페인 계단 아래에 있는 난파선 분수.
로마에 홍수가 나 이 부근까지 난파선이 밀려온 것에
착안했다고 한다.

수가 많다. 그중 대표적인 것은 나보나 광장에 있는 네투노 분수
와 피우미 분수, 그리고 모로 분수다. 이중 흔히 '4대강 분수'라고
도 불리는 중앙의 피우미 분수는 베르니니의 작품이다. 베르니니
가 이 분수의 수주를 따내기 위해 교황의 조카를 유혹했다는 이야
기도 전해진다.

오드리 헵번이 젤라토를 먹었던 스페인 계단 아래에 있는 난
파선 분수도 베르니니의 작품이다. 로마에서 가장 많은 사람들이
몰리는 곳이다. 스페인 계단의 반대편 골목인 콘도티 거리 때문

이기도 하다. 이른바 로마의 명품 골목. 하지만 그 골목의 진짜 가치는 안티코 카페 그레코에 있다.

1760년에 문을 열어 260년이 다 되어 가는, 로마에서 가장 오래된 이 카페에는 괴테와 쇼펜하우어 등이 단골이었고, 사르트르와 피카소, 호안 미로 등도 로마에 오면 꼭 들르는 곳이었다. 특히 안데르센은 이 카페 건물 2층에서 잠시 살기도 했고, 스페인 계단 옆 건물 26번지에서 살던 영국의 낭만주의 시인 존 키츠는 26세의 나이로 죽기 사흘 전까지도 이 카페에서 커피를 마셨다고 한다.

로마는 전 세계 여행자들이 가장 애호하는 곳이다. 심지어 로마를 와보지 않은 사람조차도 로마는 마치 옆 동네 친근한 곳처럼 느껴질 정도다. 그래서 로마를 여행하는 방법에는 다양한 주제들이 있다.

로마 시내에 수백 개에 이르는 분수들은 로마의 또 다른 테마다. 레스피기의 〈로마의 분수〉는 100년이 지난 지금에도 로마를 여행하는 멋진 테마를 전해준다. 숱한 이야기가 거리 여기저기에 서려 있는 로마. 그 로마의 분수들은 또 다른 로마를 이야기하고 있다.

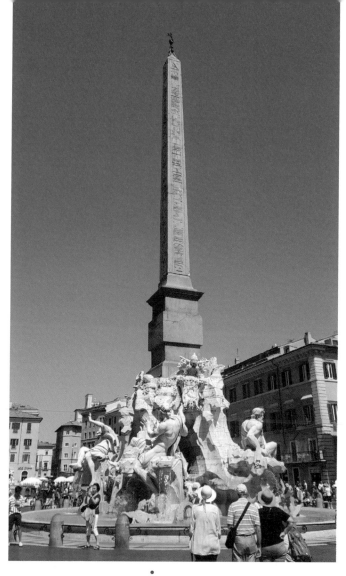

베르니니의 역작 중 하나인 피우미 분수.
로마 나보나 광장에 설치된 3개의 분수 중 가장 큰 규모로
일명 '4대강 분수'라고도 불린다.

프랑스 —————————————— 프로방스

고흐와 세잔, 샤갈을 찾아
지금 프로방스로 간다

차창을 열고 한적한 도로를 달리면 익숙한 듯 낯선, 기분 좋은 향기가 상큼하다. '어디서 나는 냄새지?' 하고 창밖을 내다보면 하얀 재스민 꽃잎들이 짙푸른 색 공기가 달려올 때마다 환호하고 있다. 그래, 프로방스지. 찬란한 태양과 눈이 시릴 정도로 색채와 꽃향기가 반겨주는 곳.

●
프랑스 남부 프로방스 지방은 1년 내내 찬란한 태양과
원색의 빛깔을 자랑하는 자연을 품고 있다.
그래서 위대한 화가들이 늘 마음의 고향으로
삼고 살던 태양의 도시다.

뜨거운 태양,
남국의 강렬한 색채

프로방스. 북동쪽으로 알프스 산맥을 접하고, 서쪽으로는 론 강이 흐르며 남쪽으로는 지중해에 이르는 프랑스의 남쪽이다. 우리에게는 찬란한 햇빛과 원색의 색채와 향기로운 재스민과 라벤더의 향으로 기억되는 곳이다. 그리고 오늘 빈센트 반 고흐와 폴 세잔, 그리고 마르크 샤갈을 따라 세상에서 가장 아름다운 태양을 찾아간다.

고흐가 그토록 사랑했던 아를

알프스의 론 빙하에서 800여 킬로미터를 흐르던 론강이 힘겨운 여정을 끝내고 지중해를 만날 무렵 그보다 먼저 만나게 되는 도시 아를. 2200년 전 로마 제국의 속주이던 때 프로방스의 중심지였던 탓에 고대 로마의 문화가 그대로 살아있고, 프랑스 남부 왕국들의 수도이며 중요한 무역항 역할을 해 중세의 찬란함이 숨쉬고 있으며, 근대에는 유럽의 모든 예술가들이 가장 사랑했던 도시.

빈센트 반 고흐가 아를을 찾아온 것은 그의 나이 35세인 1888년 2월. 순전히 프로방스의 태양과 색깔을 찾아 아를로 온 고흐는 새

로운 화가 공동체를 만들어보겠다며 아를로 많은 화가들을 초대했지만 초대에 응한 것은 폴 고갱뿐. 그러나 극도로 불안정한 정신 상태를 보이며 고흐가 고갱에게 술잔을 던지면서 둘의 '아를 동거'는 끝이 난다. 집으로 돌아온 고흐는 자신의 귀를 자르고 고갱은 아를을 떠나고. 결국 라마르틴 광장에 있던 집에서 나온 고흐는 정신병원에 들어가게 된다.

시청사와 생 트로핌 성당 등으로 둘러싸인 아를의 중심 레퓌블리크 광장에서 남쪽으로 골목을 조금 걸어 내려오다 보면 나타나는 건물 에스파스 반 고흐는 그가 처음 수용됐던 정신병원이다. 현재 고흐의 기념관으로 운영되기는 하는데 고흐의 작품이라고는 이곳에서 요양할 때 그렸던 복제화 하나가 고작이다.

아를은, 오스트리아 잘츠부르크가 모차르트를 팔아서 살 듯 고흐를 팔아서 산다. 고흐의 〈밤의 카페 테라스〉 속 그 카페는 이름을 아예 '카페 반 고흐'로 바꿔 성업 중이고, 강기에는 론강에서 별이 빛나는 밤을 보려는 연인들로 북적인다. 이제는 늘 열려 있는 도개교 랑그루아 다리에는 그 다리 하나 보자고 자동차를 끌고 찾아오는 사람들 천지다.

●
고흐가 아를에서 산책을 즐기며 자주 찾았던 곳이며
그의 그림 〈아를의 랑그루아 다리〉의 실제 무대인 랑그루아 다리.
마을도 없는 외딴곳에 있는 이 작은 도개교가 지금은 수많은 사람들을 끌어모은다.

고흐는 이 도시에 겨우 15개월을 머물렀다. 인근 생 레미 정신
요양원을 거쳐 1889년 5월 정신병이 더 깊어진 채 파리 북서쪽 오
베르 쉬르 우아즈로 떠난 고흐는 1년 뒤 숨을 거뒀다. 하지만 고
흐는 빛의 도시 아를에서 혼을 실은 200여 점의 그림을 그렸다.
도시 곳곳에는 고대와 중세의 유적들과 함께 고흐의 체취가 여전
히 남아있다.

오직 햇빛과 색채와 향기를 좇아왔고, 생애 가장 아름다운 그
림들을 그렸던 아를에서 고흐는 행복했을까? 그의 자취를 좇는
우리는 지금 이렇게 행복한데….

예술과 함께
유럽의 도시를 걷다

피카소의 스승 세잔을 찾아
엑상프로방스로

폴 세잔Paul Cézanne. 미술사는 그를 '근대 회화의 아버지'라고 부른다. 피카소는 "나의 유일한 스승 세잔은 우리 모두에게 있어서 아버지와도 같다"고 했다. 그런 세잔이 나고 자라고 죽어간 곳 엑상프로방스. 아를에서 남동쪽으로 달리다 보면 프로방스의 그윽한 향기를 머금은 크고 작은 마을을 지나게 된다. 빨리 움직이면 볼 수 없는 풍경들이 비현실적으로 다가온다. 짙푸른 초원과 드넓은 라벤더 밭과 샛노란 들판으로 펼쳐진 해바라기 밭 등.

엑상프로방스는 미라보 거리의 투명한 플라타너스 나무와 수십 발자국마다 새로 등장하는 크고 작은 분수들의 영롱한 물빛들이 찬란하다. 그리고 곳곳에 세잔의 향기를 담은 거리가 있고, 그가 커피를 마시며 사색하던 카페가 있고, 죽음을 얼마 남겨두지 않은 때부터 87점이나 그렸던 생트 빅투아르산이 있다.

세잔은 아버지의 반대를 물리치고 파리에서 미술 공부를 하다가 6개월 만에 때려치우고 엑상프로방스로 돌아오기도 했다. 그러고는 다시 파리로. 비록 사는 동안 인정받지는 못했지만 나중

엑상프로방스에 있는 세잔의 단골 카페 레 되 가르송.
카페 안에는 피카소와 호안 미로 등의 그림들이 장식 그림처럼 걸려
있다. 세잔이 즐겨 마셨다는 카페 라테의 맛이 일품이다.

예술과 함께
유럽의 도시를 걷다

에는 화가들 모두의 스승이 됐다고 하니, 그나마 죽을 때까지 처참한 가난과 고독과 정신병 속에 고통받던 고흐보다는 훨씬 나은 삶이었으리라. 그래서일까? 엑상프로방스의 색은 아를보다 더 밝다.

미라보 거리 *끄트머리쯤* 녹색 차양의 카페 레 되 가르송은 1792년부터 이 자리에 있었다. 세잔이 매일 저녁 들러 커피를 마시던 단골 카페. 평생의 절친 에밀 졸라와 미술과 문학, 정치와 혁명을 이야기하던 곳. 이후 이 카페에는 피카소와 마티스는 물론 사르트르와 에디트 피아프, 그리고 알랭 들롱까지 숱한 유명인들이 찾았다. 실내에는 피카소와 마티스 등이 그려놓고 간 진품 그림들이 아무렇지도 않은 듯 걸려 있다.

카페 레 되 가르송에서 천천히 북쪽으로 걸음을 옮겨 골목 구경을 시작한다. 분수가 있는 작은 광장을 지나기도 하고, 아기자기한 카페와 레스토랑, 그리고 향기로운 빵집을 지나다 보면 로마네스크와 고딕 양식의 고색창연한 생 소뵈르 대성당을 만난다. 이 성당에서 1906년 10월 22일 세잔의 장례식이 진행되었다.

다시 제법 가파른 언덕이 나오고, 30여 분을 올라 숨이 헐떡이

기 시작할 무렵 등장하는 눈에 잘 띄지 않는 작은 집, 세잔의 아틀리에다. 그가 죽기 전까지 실제 그림을 그렸던 공간이다. 이 작고 평범한 2층 건물은 세잔을 추억할 수 있는 가장 좋은 곳이다.

그림을 그리면서도 우울증과 자괴감에 고통받았고, 주류 미술계에서 대접도 받지 못하며 고통스러운 파리 생활을 하던 그에게 고향 엑상프로방스는 아무것도 없는 듯 모든 것이 있었고, 안식을 찾아서 들른 게 아닌 자신의 본질이 있어서 안식이 됐던 곳이었다. 그 깊은 푸름이 가득한 엑상프로방스에는 세잔의 향기가 늘 배어 있다.

이방인 샤갈을 영원한 친구로
만들어준 생 폴 드방스

샤갈의 마을에는 삼월에 눈이 온다.
… 중략 …
삼월에 눈이 오면
샤갈의 마을의 쥐똥만 한 겨울 열매들은
다시 올리브 빛으로 물이 들고

밤의 아낙들은

그해의 제일 아름다운 불을

아궁이에 지핀다.

- 김춘수의 〈샤갈의 마을에 내리는 눈〉
(《김춘수 전집 1 詩》, 문장사, 1982) 중에서

샤갈을 찾아 떠나는 길은 멀다. 엑상프로방스에서 자동차로 2시간 거리에 '샤갈의 마을' 생 폴 드방스가 있다. 해발 150미터에 세워진 중세의 요새도시. 유럽의 화가들이 가장 사랑한 곳. 그리

생 폴 드방스의 공동묘지. 묘지 입구에서 멀지 않은 곳에
러시아 사람이지만 프랑스의 보물이 된 샤갈의 무덤이 있다.
유대인들의 존경의 표시가 그대로 담긴 돌맹이들이 놓인 채.

고 95세의 샤갈이 영면에 든 곳 생 폴 드방스는 가파른 언덕을 힘겹게 올라온 후에 거짓말처럼 눈앞에 드러난다.

벨라루스에서 태어난 마르크 샤갈Marc Chagall은 일찌감치 화가로 성공을 거뒀다. 러시아와 파리, 그리고 미국을 오가며 숱한 명화들을 남겼으며, 살아있을 때 가장 성공한 화가 중 하나다. 그림하나로 프랑스 정부로부터 레지옹 도뇌르 대십자 훈장을 받고, 생존 화가로는 유일하게 루브르에 그림이 걸리는 영광을 안기도했다. 그런 샤갈이 죽기 전 20년간 살았던 곳이 생 폴 드방스다.

샤갈, 르느와르, 마네, 마티스, 피카소, 모딜리아니… 이름만으로도 가슴 벅찬 그들이 걸었던 자갈 깔린 좁다란 골목에는 지금도 70여 개의 갤러리와 아틀리에로 가득하다. 마을 꼭대기 팔순의 샤갈이 햇살을 받으며 그림을 그리던 성당의 종탑 주변에는 아이들의 재잘거림도 싱그럽다. 힘겹게 언덕을 오른 노부부는 가쁜 숨을 내쉬면서도 서로 잡은 손을 놓지 않고 함께 기댄다.

생 폴 드방스의 짙푸름을 닮은 앳된 여학생을 쫓아 다시 내리막길을 가면 세상에서 가장 편안한 휴식이 몸을 드러낸다. 그리고 거기, 예쁘장한 돌멩이들이 가지런히 놓인 평범한 무덤 하나.

거기에 위대한 초현실주의 화가 샤갈이 잠들어 있다. 유대인인 샤갈의 무덤을 찾는 유대인들은 그들의 방식대로 그의 무덤에 돌멩이를 놓으며 그를 기린다.

생 폴 드방스 초입에는 노란색 비둘기가 그려진 작은 간판의 식당이 있다. 라 콜롱브 도르. 동네 농부가 운영하던 작은 여관을 겸한 식당인데, 그 집 2층에 샤갈이 오래 머물렀다. 샤갈뿐 아니라 피카소와 마티스, 그리고 호안 미로도 머물렀다. 가난한 화가들은 1층 식당에서 맛있는 밥을 얻어먹고는 돈 대신 자기들의 그림을 선물로 주었다. 지금 이 식당을 운영하는 창업자의 손녀는 그 위대한 그림들의 진품을 소장한 컬렉터가 되어 있다.

오래전 김춘수 시인의 〈샤갈의 마을에 내리는 눈〉 때문에 한국에는 '샤갈의 눈 내리는 마을'이라는 카페가 성행했다. 나도 그때 여대 앞 '샤갈의 눈 내리는 마을'에 앉아 '거기가 어딜까?' 궁금해했던 기억이 있다. 그런데 그런 마을은 없다. 시는 김춘수 시인이 샤갈의 대표작 〈나와 마을〉을 보면서 지은 것이다. 그림이 1911년 작품이니 적어도 그 마을은 생 폴 드방스는 아니다. 아마도 벨라루스의 어디일 것이다. 하지만 수많은 사람들은 샤갈의 그 '마을'은 생 폴 드방스일 것이라고 믿는다. 지금의 나처럼.

프랑스 남부 프로방스-알프-코트다쥐르에서 니스와 모나코 사이에 있는 작은 마을인 에즈는
중세 시대에 지어진 집들이 많아 프랑스 남부를 여행하는 사람들에게 특히 사랑받는 곳이다.
세잔, 피카소, 호안 미로 등의 화가들이 자주 찾았던 곳이고, 여기에 있는 집들을 통칭해
'에즈 빌리지'라 부른다. 에즈 빌리지에서 내려다본 지중해 해안은 특별한 감흥을 준다.

스페인 ——————————————— 세비야

피가로와 함께
오페라의 도시를 걷다

거리 여기저기 탐스럽게 매달린 오렌지들. 짙은 오렌지 향기가 깨어날 무렵 길을 나선다. 느지막이 일상을 시작하는 스페인 사람들이 아직 채 거리에 나서지 않은 시간, 하지만 마음 급한 여행자들은 이미 오렌지 가로수가 줄줄이 서 있는 세비야 대성당 앞 길인 콘스티투시온 거리를 채운다. 성급히 여행자들의 주머니에 관심을 보이는 관광용 마차의 마부도 빈속에 담배 연기를 밀어 넣고 있다.

● 세비야의 랜드마크이자 세계에서 세 번째로 큰 성당으로 알려진 세비야 대성당.
세비야 여행의 중심점이면서 세비야에 머무는 동안 계속해서 보게 되는 곳이다.

스페인에서도 가장 스페인다운 도시라는 세비야. 스페인 남부 안달루시아 지방의 주도인 세비야는 남국의 태양과 플라멩코와 투우가 대변하는 스페인 정열의 상징이다. 고대 로마에서 시작된 도시의 역사는 이슬람 지배기를 거쳐 기독교가 다시 도시를 지배한 후에는 신대륙 발견의 전초 기지 역할을 했다.

세계에서 세 번째로 큰
세비야 대성당

세비야의 랜드마크라고 할 수 있는 세비야 대성당. 바티칸의 산피에트로 대성당과 런던의 세인트 폴 대성당에 이어 세계에서 세 번째로 크다는데, 실제 보니 그 크기가 가늠이 안 된다.

이슬람 지배 시절 모스크 자리에 다시 세운 대성당은 콜럼버스가 발견한 아메리카 대륙에서 가져온 금과 은으로 치장해 화려함의 극치를 이룬다. 무려 20톤의 금을 입힌 세계 최대의 황금 제단은 압도적이다. 그리고 그 황금 제단을 가능하게 했던 콜럼버스의 묘. 이사벨 여왕 사후 자신을 외면한 스페인에 실망한 나머지 '다시는 스페인 땅을 밟지 않겠다'는 유언 때문이었을까? 그의 관

은 스페인의 왕 4명에 의해 공중에 들려 있다. 그 모양새가 대성당의 위용만큼이나 압도적이다.

그런데 세비야는 오페라의 도시이기도 하다. 세계에서 가장 유명한 오페라 5편의 배경이 세비야다. 모차르트의 〈피가로의 결혼〉, 〈돈 조반니〉를 비롯해 베토벤 유일의 오페라인 〈피델리오〉와 로시니의 〈세비야의 이발사〉, 비제의 〈카르멘〉이 세비야를 무대로 하는 오페라들이다.

세비야는 우리에게 가장 유명한 오페라 5편의 무대가 된 곳이다. 남국의 열정이 고스란히 배어 있으면서도 거리 곳곳이 오페라의 무대 같은 착각이 들 정도다.

그래서일까? 세비야의 거리를 걷다 보면 여기저기서 오페라 주인공들이 모습을 드러내는 듯한 착각에 빠진다.

오늘 밤은 또 어떤 여인을 유혹해 하룻밤의 즐거움으로 삼을까? 대성당 정문인 '승천의 문' 옆을 지나면서 돈 후안(이탈리아어 돈 조반니)은 가만히 성호를 긋는다. 마치 오늘도 저지를 자신의 추악한 죄를 미리 용서받기라도 하려는 듯.

희대의 바람둥이 돈 후안을
만나는 곳 산타크루스

대성당의 오른쪽을 돌아 알카사르 옆 골목을 거쳐 산타크루스 거리에 접어든 돈 후안은 한 술집에서 고급 드레스를 입고 외로움에 지친 표정의 여성을 바라본다. 그리고 그 여성이 돈 후안을 따라 산타크루스 골목 안 로스 베네라블레스 광장 5번지로 들어가는 데는 채 15분도 걸리지 않는다.

예전에는 유대인들의 거주지였고, 17세기에는 세비야 귀족들이 모여 살던 산타크루스 거리. 골목의 이름들도 상서롭다.

Vida(목숨), Agua(물), Muerta(죽음), Pimienta(후추)···. 이 골목들을 어슬렁거리다 보면 로스 베네라블레스 광장 5번지, 지금은 라우렐이라는 이름의 호텔인 돈 후안의 집이 나타난다.

내가 아는 바로는, 모차르트는 세비야에 온 적이 없다. 그래서 그는 세비야의 찬란한 태양도, 대성당의 엄청난 위용도, 또 희대의 바람둥이 돈 후안의 집이 있는 산타크루스 거리도 본 적이 없을 것이다. 하지만 그의 오페라 〈돈 조반니〉(1787년 10월 29일 체코 프라하 국립 극장 초연)는 바로 이 산타크루스 거리를 배경으로 만들어졌다.

세비야가 가장 스페인다운 도시라면, 산타크루스 거리는 가장 세비야다운 동네다. 좁은 골목이 미로처럼 이어져 자그마한 광장이 나올 때도 있고, 싱그러운 분수가 길을 막기도 한다.

자동차와 트램이 공간을 공유하는 대성당 앞길을 걷다 보면 어디선가 '거리의 만물 박사 피가로'의 흥겨우면서도 우렁찬 바리톤이 들린다.

"비켜라, 이 몸은 거리의 만능 일꾼 / 서둘러 가게로 / 벌

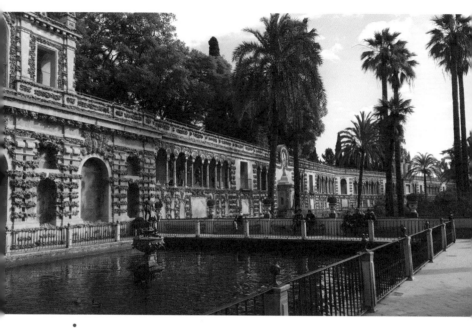

오랜 시간 이슬람 세력의 지배하에 있던 세비야에 남아있는
가장 아름다운 이슬람 건축물인 알카사르. 영화 〈바람과 라이온〉,
미국 드라마 〈왕좌의 게임〉의 무대가 되기도 했다.

써 날이 밝았으니 / 면도칼에 빗, 수술용 칼에 가위는 / 언제나 쓸 수 있게 / 모두 여기에 있다."

- 오페라 〈세비야의 이발사〉 중 피가로의 아리아
〈Largo Al Factotum Della Clitta(나는 거리의 만물 박사)〉 중에서

19세기 낭만파 희가극의 최고봉이라 할 수 있는 로시니의 대표적인 오페라 〈세비야의 이발사〉가 이탈리아 로마의 아르젠티나 극장에서 초연하던 1816년 2월 20일, 세비야는 이미 유럽에서 가장 유명한 도시였다. 로시니 전에 이미 모차르트가 세비야를 유럽에서 가장 관심 가는 도시로 만들었기 때문이다.

추측하건대, 로시니는 세비야에 와봤을 것이다. 세비야 정열의 태양을 좇아 지극히 낭만적인 로시니가 한 번쯤 와봤을 것이라고 상상해본다. 로시니는 대성당과 알카사르를 따라 흥겨운 태양을 즐겼을지도 모르고, 유람선을 타고 과달키비르강을 유유자적했을 수도 있다. 대성당의 종탑인 히랄다 탑 꼭대기에서 도시를 멀리 내다보며 오페라를 구상했을지도 모른다.

그런데 〈세비야의 이발사〉는 모차르트의 〈피가로의 결혼〉(1786년 5월 1일 오스트리아 빈 부르크 극장 초연)보다 스토리는 앞서지

만, 작곡은 한참 뒤다. 말하자면 〈세비야의 이발사〉는 〈피가로의 결혼〉의 프리퀄이다. 로시니는 〈피가로의 결혼〉을 보고 모차르트에 대한 경외심으로 〈세비야의 이발사〉를 작곡했다고도 한다.

대성당과 트리운포 광장을 공유하는 알카사르는 숀 코너리와 캔디스 버건이 주연한 영화 〈바람과 라이온〉과 세계적으로 큰 히트를 쳤던 미국 드라마 〈왕좌의 게임〉의 무대였던 이슬람 성채다. 기독교와 이슬람의 문화가 공존하는 세비야를 상징적으로 보

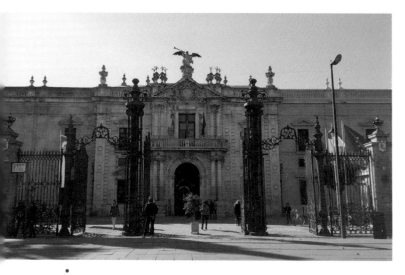

오페라 〈카르멘〉의 주 무대였던 세비야의 담배공장인 세비야 대학교 법학대학.
이 마당에서 카르멘과 돈 호세가 처음 만나 사랑에 빠지게 된다.

예술과 함께
유럽의 도시를 걷다

여주는 건축물이다. 이슬람의 모스크를 부수고 대성당을 지었던 기독교의 국왕들이 히랄다 탑과 오렌지 정원 말고 남겨 놓은 또 하나의 예술품이 알카사르다.

카르멘의 정열과
남국의 뜨거운 태양

14세기 페드로 1세가 이곳을 너무 사랑한 나머지 여러 곳에 손을 대 이슬람 전통 위에 기독교 정신을 얹어 지금의 아름다운 궁전으로 승화시켰다고 하니 '명불허전'이다. 조금 경솔한 여행자는 '세비야에서 알카사르를 봤으면 굳이 그라나다의 알함브라를 볼 필요 없다'고 할 정도다.

알카사르의 수려한 담벼락을 따라 남쪽으로 조금 더 걸으면, 세비야에서 가장 넓고 시원한 도로가 나온다. 그리고 거기서 건너다보이는 세비야 대학교. 그중 1750년에 지어져 세비야 대학교 법학대학으로 쓰이는 건물의 정원에서 뜨거운 정열의 집시 카르멘이 뇌쇄적인 아름다움을 한껏 뿜어내며 손바닥에는 캐스터네츠를 쥐고 플라멩코를 춘다.

"사랑은 제멋대로인 한 마리 새, 누구도 길들일 수 없어 /
스스로 다가오지 않는 한 불러봐도 소용없지 / 협박도 애
원도 소용없는 일…"

세상에서 가장 뜨거운 피를 가진 여인 카르멘이 〈Habanera(하
바네라)〉를 부르며 꽃을 던져주면 돈 호세는 단박에 영혼을 뺏기
고 만다. 그래, 예전에는 여기가 세비야의 담배공장이었다. 그리
고 조르주 비제는 이 담배공장 노동자인 카르멘을 만들어냈다.

카르멘과 바스크 출신 군인 돈 호세, 그리고 최고 인기 투우사
인 에스카미요. 아주 오래전 세종문화회관에서 연주된 오페라
〈카르멘〉(1875년 3월 3일 프랑스 파리 오페라 코미크 극장 초연)을 보면
서 덩달아 일탈의 뜨거운 피가 솟구쳤던 경험은 오히려 현장을 보
면서 차갑게 식는다. 그 파격의 공간이 차가운 이성으로 무장한
법학대학 건물이 됐다니.

카르멘의 정열을 뒤로 하고 조금 더 과달키비르강을 따라 남
쪽으로 내려오면 스페인 광장이다. 광장을 반원으로 두르고 있는
수로에서는 작은 나무배들을 띄우고 젊은이들이 한가로이 온몸
으로 태양을 받고 있다. 1929년 열린 스페인·아메리카 만국 박람

회를 위해 건축가 아니발 곤살레스가 지었다.

세비야 감옥을 배경으로 한 베토벤의 오페라 〈피델리오〉(1805년 11월 20일 오스트리아 빈 안 데어 빈 초연)까지 세비야 여행은 그야말로 오페라 여행이다. 하지만 세비야는 스페인 바로크 미술의 여행이기도 하다.

세비야는 17세기 스페인 바로크 미술의 세계를 연 디에고 벨라스케스Diego Velázquez의 고향이기도 하다. 그리고 바르톨로메 무리요Bartolomé Murillo를 품고 있다. 세비야 대성당에 있는 무리요의 〈성모수태〉는 성모 마리아의 그림 중 가장 아름답다는 찬사를 받는다.

피가로의 흥겨움도, 돈 후안의 감언이설도, 피델리오의 간절함도, 그리고 카르멘의 도발도 세비야는 편안하게 품고 있다. 오페라의 매력을 입에 물고 오래된 거리를 걸으며 흥얼거리는 아리아의 멜로디 하나쯤 세비야에서는 괜찮다. 바삭하고 달콤한 츄러스 가게를 찾아 진한 초콜릿에 푹 담가 먹어도 좋겠다. 그렇게 세비야에 흠뻑 빠져 있을 때쯤 남국의 정열이 내 미소에 가득함을 깨달으면 된다.

건축가 아니발 곤살레스가 설계한 세비야의 스페인 광장.
1929년 스페인·아메리카 박람회장으로 사용됐다.
조지 루카스의 영화 <스타워즈 에피소드 2: 클론의 습격>의 촬영지로도 유명하다.
우리에게는 오래전 유명 배우가 매혹적인 플라멩코 춤을 선보인
휴대전화 광고 촬영장소로 더 익숙하다.

3_

매혹적인,
그러나
이지적인
예술의 시작

슬로베니아 ——— 류블랴나, 블레드, 피란

격정의 바이올린 선율이 흐르는
디어 마이 프렌즈

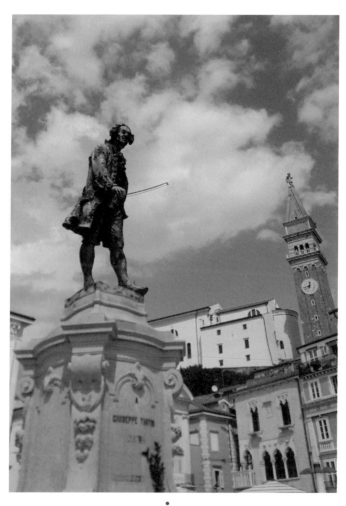

아직은 낯선 나라 슬로베니아로 가는 길은 전율의
바이올리니스트 타르티니를 따라가는 길이기도 하다.
슬로베니아 해안도시 피란에 있는 타르티니 광장에는
그의 동상과 생가가 있다.

타르티니를 만나기 전,
매혹의 도시 류블랴나

"그는 어느 날 밤 악마와 계약을 하는 꿈을 꾸었다. 그는
악마에게 자신의 바이올린을 건네주었다. 악마가 아름
다운 소리를 만들어내는 모습에 놀랐다. 그는 즉시 방금
전 자신이 들은 것을 악보로 옮겨 보았다. 그리고 그는
〈악마의 트릴〉을 작곡할 수 있었다. 그는 다른 일을 하며
살아갈 수만 있다면 자신의 악기를 깨부수고 영원히 음
악을 포기하고 싶다고 말했다."

타르티니가 작곡한 〈악마의 트릴〉에 대해서는 어느 음악사 연
구가의 글을 통해 이런 이야기가 전해지기도 한다.

갈구하는 듯 애절한 선율로 시작된 바이올린은 끊어질 듯 힘겹
게 이어갔다. 그러다가 예기치 못한 대담한 도약. 선율은 파격적
이다. 얌전하지만 과감하고, 정연하지만 크게 요동친다. 그리고
는 이내 웅장하다. 진짜로 악마와 계약이라도 했던 걸까? 도대체
이 오묘하고 감미로우면서도 격한 감동을 주는 선율은 사람의 것
일까? 타락한 천사의 것일까?

이탈리아의 천재 바이올리니스트이자 작곡가인 주세페 타르티니Giuseppe Tartini가 격정적으로 연주했을 〈바이올린 소나타 4번 G단조, 악마의 트릴〉이 이끄는 대로 따라가는 길은 조금 낯설다. 발칸반도의 제일 북쪽, 알프스의 장엄한 활개가 남동쪽에서 끝나는 율리안 알프스의 나라 슬로베니아. 한국 드라마 〈디어 마이 프렌즈〉 때문에 알려지긴 했어도 슬로베니아는 아직 낯선 나라다.

타르티니를 만나기 위해 먼저 들른 슬로베니아의 수도 류블랴나. 오스트리아-헝가리 제국의 지배, 제2차 세계대전 중 독일-이탈리아-헝가리의 분할 통치, 피지배와 독립을 반복하다가 1992년 유고슬라비아 내전을 거쳐 고단하고 힘겨운 역사를 끊어낸 슬로베니아. 그 첫 관문인 류블랴나는 '사랑스럽다'는 뜻처럼 언제 그 참혹한 전쟁을 겪었었나 하는 생각이 들 정도로 아름답고 우아한 알프스의 끝, 발칸의 시작이다.

19세기 말 아르누보 양식의 수려한 건물들이 류블랴니치강을 중심으로 파노라마를 그리고 있는 류블랴나는 도시의 가장 높은 곳 류블랴나성 전망대에서 바라봤을 때 포괄적 아름다움의 극치를 이룬다. 저 멀리 율리안 알프스의 최고봉 트리글라우산의 만년설을 따라 코앞으로 달려온 도심의 풍광은 유럽의 흔한 그것이

라고만 얘기하기에는 정교함과 예술성이 남다르다.

드라마 〈디어 마이 프렌즈〉에서 남자 주인공이 청혼을 하기 위해 달려오다가 자동차에 치인 비극적인 프레셰렌 광장이며, 슬로베니아 지성의 보고라 불리는 류블랴나 대학교 앞 콩그레스 광장. 그 주변을 붉은 꽃으로 수놓은 류블랴나는 피렌체나 프라하와는 또 다른 소박하지만 풍성한 아름다움을 가득 품고 있다.

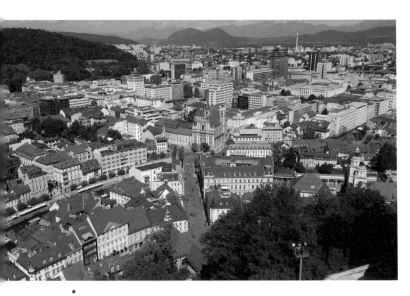

류블랴나성에서 바라본 류블랴나 전경

예술과 함께
유럽의 도시를 걷다

드라마 속 남자 주인공이 차에 치인 프레셰렌 광장이 원래는 자동차가 다닐 수 없는 보행자 전용 도로라는 것을 확인하면서 장난스런 웃음을 참는다. 극중 남자 주인공이 "그 성당에서 오후 6시에 프러포즈를 하면 영원한 사랑이 이뤄진다는 전설이 있대"라고 말한 '그 성당', 성 프란치스코 대성당이 보는 이들을 압도하지 않고 편안히 품어줄 모양으로 서 있다. 그 한켠 슬로베니아가 가장 사랑한 민족시인 프란체 프레셰렌France Prešeren의 동상은 건너편에 있는 이루지 못한 사랑 율리아나를 171년째 바라보고 있다.

류블랴나에서 버스를 타고 북쪽으로 1시간, 오스트리아와의 국경에서 멀지 않은 율리안 알프스와 조금 더 가까이 간 곳에 슬로베니아의 보석이라 불리는 블레드 호수가 있다. 율리안 알프스의 만년설이 녹아내린 물이 모여 묘한 에메랄드빛으로 빛나는 곳. 현실세계에 실존하는 장면이 아닌 듯 천상의 오아시스인 양 존재만으로도 지극한 아름다움을 머금고 있는 곳이다.

슬로베니아에 박힌 찬란한 보석
블레드 호수

오스트리아 합스부르크 왕가의 마리아 테레지아 여제의 명으로 23척의 플레트나라는 전통 나룻배만이 호수를 오갈 수 있다. 유고슬라비아 연방의 티토 대통령이 소련의 스탈린과 중국의 마오쩌뚱, 그리고 북한의 김일성과 쿠바의 카스트로에게까지 한껏 자랑하며 사랑하던 곳이다. 언젠가 티토의 초대를 받은 김일성이 호수 옆 티토의 별장인, 지금은 호텔로 쓰이는 빌라 블레드에서 하루를 묵은 후 "피곤한 조국에 돌아가기 싫다"고 말한 일화도 있다.

블레드성에서 내려다본 블레드 호수의 모습은 치명적인 아름다움이다. 눈 앞에 펼쳐진 상황은 엄연한 현실임에도 불구하고 그것을 부정하고 싶은 마음만이 가득해진다. 그런데 만약 이 블레드 호수에 다이아몬드처럼 박혀 있는 블레드섬이 없었다면 지금의 이 비현실감이 조금은 누그러질까?

전체 해안선의 길이가 46.6킬로미터에 불과한 슬로베니아에서 유일한 섬인 블레드섬. 그 단 하나의 섬은 유럽 사람들에 의해

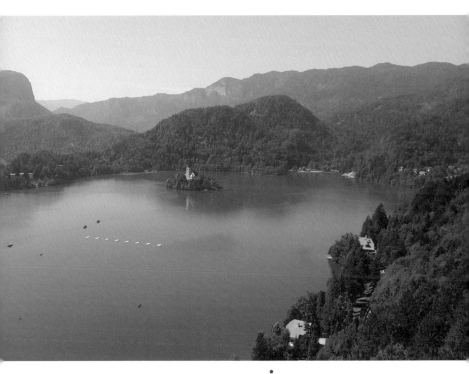

알프스의 눈동자로 불리는
블레드 호수의 아름다움은 탄성 그 자체다.

'알프스의 눈동자'로 불린다. 알프스의 눈동자에 담긴 작고 아담한 성모승천 성당은 유럽에서 가장 인기 있는 결혼식 장소로도 유명하다. 그리고 마침내 만난 슬로베니아의 서쪽과 남쪽의 끝 피란. 그런데 피란까지 오는 길에 만난 슬로베니아는 이상하다. 어디에도 타르티니가 없다.

사실 타르티니는 슬로베니아 사람이 아니다. 그는 18세기 이탈리아를 대표하는 음악가다. 그런데 그가 태어난 피란이 18세기 당시에는 이탈리아 베네치아 공국의 지배를 받고 있었다. 그 와중에 타르티니는 피란에서 태어났고, '슬로베니아의 음악가'가 아닌 '피란의 음악가'로 불리게 된 것이다.

타르티니를 품고 있는 해안도시 피란은 흡사 크로아티아의 두브로브니크를 닮았다. 아드리아해를 향해 달리고 있는 것도 그렇고, 높은 곳에서 내려다본 작은 반도 위 베네치아풍 붉은 지붕들이 아드리아해의 찬란한 태양과 만나 선홍빛으로 빛나는 것도 그렇다.

주세페 타르티니에 대해서는 유럽 고전 음악계에서 가장 흥미로운 인물로 꼽히면서도 체계적인 연구가 많지 않다. 게다가 그

의 삶과 관련해서는 사실보다는 전설처럼 떠도는 이야기들이 훨씬 많다. 앞서 언급한 〈바이올린 소나타 4번 G단조, 악마의 트릴〉에 얽힌 이야기 같은 것들이다.

타르티니를 품은 유일한
해안도시 피란

1692년 피란(이탈리아어 피라노)에서 태어나 바로크 시대와 고전주의 시대의 전환기에 활동한 타르티니는 태어나기는 피란에서 태어났지만 이탈리아 베네치아 근교 파도바와 아시시에서 음악 공부를 했고, 본격적인 바이올린 연주자와 작곡가로서의 활동도 주로 베네치아에서 했다. 그런데 당시 그 누구보다도 유명한 바이올린 연주자이면서 작곡가였던 그였지만 그의 작품과 관련해서는 정확하게 알려진 바가 거의 없다.

심지어 타르티니 최고의 역작으로 알려진 〈악마의 트릴〉은 정확한 작곡 연대도 모른다. 그가 1770년 사망하고도 한참 후인 1798년 프랑스 파리의 한 출판사에서 악보가 출판된다. 당연히 '악마의 트릴'이라는 부제도 그때 출판사에 의해 붙여진 것이다.

지금 연주되는 〈악마의 트릴〉은 모두 19세기 이후에 출판된 악보에 의존한다. 타르티니 전문가들은 타르티니 본인이 직접 썼던 악보와는 상당히 다르다고 주장한다. 토마소 알비노니의 〈아다지오〉만큼은 아니지만 현재 연주되는 〈악마의 트릴〉은 실제 타르티니의 것에서 많이 왜곡됐다는 주장인 것이다.

피란에 들어서면 가장 먼저 만나게 되는 것이 타르티니 광장이다. 피란 시청 앞 타르티니 동상은 한 손에 바이올린 활을 움켜쥐

타르티니의 열정이 담긴 생가는 작고 초라하지만
악마저 열정을 만들이낸 공간이기노 하다.

예술과 함께
유럽의 도시를 걷다

고 무언가 격한 표정으로 광장을 노려보고 있다. 실존 인물의 동상치고 상당히 역동적인 동작을 취하고 있는 것도 〈악마의 트릴〉과 무관하지 않다.

악마와 거래한 자, 악마의 영혼을 입어 위대한 작품을 만든 자에 대한 형상화일까? 도시에서 두 번째로 높은 곳인 성 유리야 대성당의 종탑에서 바라보는 타르티니 광장은 미로처럼 복잡하게 얽힌 피란이 어떻게 정연하게 정돈되는지를 보여준다.

이 광장이 타르티니 광장으로 명명되고 타르티니의 동상이 세워진 이유는 광장 한쪽에 그가 태어나고 자란 집이 있기 때문이다. 지금은 타르티니 기념관으로 사용되는 캬우호바 울리카 12번지다. 연한 베이지의 건물 1층은 레스토랑이고 2층이 타르티니의 생가다. 타르티니가 사용하던 바이올린과 악보 등을 전시해놓았지만 소박하다. 오히려 매년 9월 열리는 타르티니 페스티벌 때 이 건물의 연주장에서 열리는 타르티니 연주회가 더 볼만하다.

이제 타르티니를 따라나선 낯선 여행의 피날레가 다가온다. 도시의 제일 높은 곳, 과거 피란을 보호했을 법한, 그러나 지금은 무너져 초라한 일부만이 남아있는 성벽에 오르면 아드리아해를

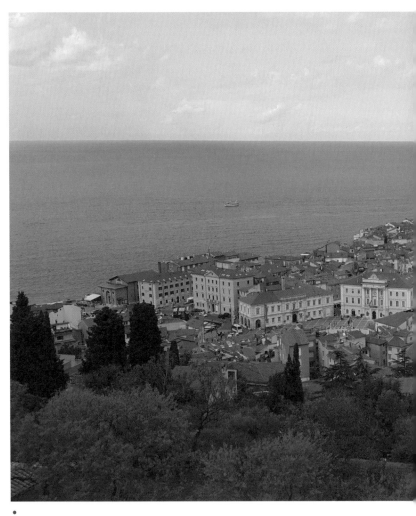

●

아드리아해를 향해 달려나간 피란은,
언제나 붉은 지붕과 파란 바다가 대비를 이루는 자연 색감의 환상적 조화다.
이쩌면 이 시진 한 징이 사림들을 이곳으로 이끄는시노 보르겠나.

예술과 함께
유럽의 도시를 걷다

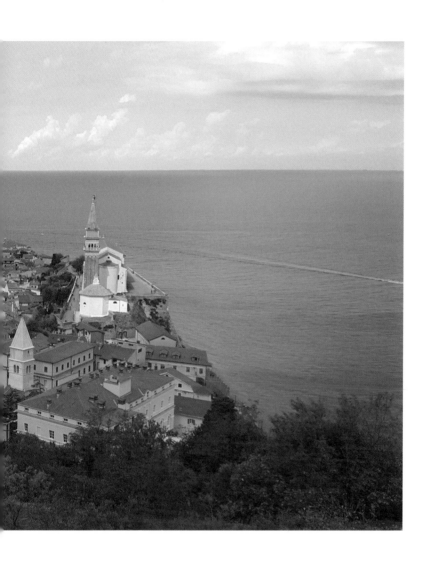

향해 내달리다가 피란반도 끄트머리에서 흠칫 멈춰버린 슬로베니아를 직면하게 된다. 주변의 이탈리아, 오스트리아, 헝가리처럼 찬란한 중세 문화를 자랑하지도 않고, 땅의 70퍼센트는 험준한 알프스에게 내준 슬로베니아가 율리안 알프스에서 흘러내려 여기까지 온 듯하다.

붉은 성채도시 두브로브니크를 빼닮아 수려한 붉은 꽃으로 피어난 도시. 악마에게 영혼을 판 건지, 아니면 그 자신이 실은 악마의 현생인지 본인도, 주변 사람들도 알 수 없었던 기이한 광란의 바이올리니스트 주세페 타르티니와는 언뜻 어울릴 것 같지 않은 평화로움.

차라리 타르티니보다는 드라마 속 남녀 주인공이 커피 광고 찍듯 뛰어다니는 모습이 더 어울리는 그런 평화로움이 있다. 그런 피란을 품은 슬로베니아는 이탈리아의 낭만과 슬라브 민족의 정서, 그리고 발칸이 지닌 격동의 투쟁의 역사가 고스란히 배어 있는 유럽 최고의 여행지임이 분명하다.

예술과 함께
유럽의 도시를 걷다

아드리아해에 접한 발칸반도의 해안도시들은
세상에서 가장 아름다운 해안선을 가지고 있다. 피란도 마찬가지다.
해안을 따라 늘어선 건물들은 짙푸른 바다의 빛깔과 어우러져
환상적인 보색 대비를 보여준다.

오스트리아 ——————— 잘츠부르크와 빈

모차르트의 향기를 따라가는
알레그로 칸타빌레

예술과 함께
유럽의 도시를 걷다

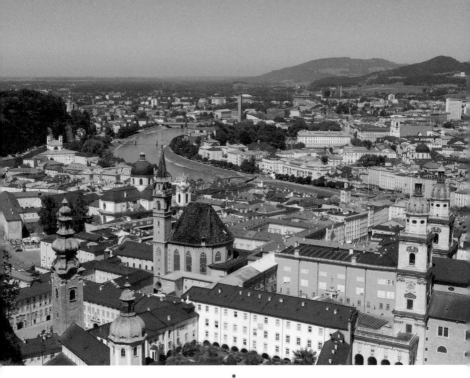

모차르트의 고향이면서 유럽 음악의 수도로 불리는
잘츠부르크를 가르며 흐르는 잘자흐 강물이 마치
모차르트의 선율처럼 아름다운 중세의 도시다.

　　모차르트의 고향, 소금 하나로 유럽 최고의 부자가 된 도시, 북
쪽의 로마, 유럽의 심장, 아름다운 선율로 움직이는 도시, 〈사운
드 오브 뮤직〉의 원전, 알프스의 푸른 정원…. 이 수많은 수식어
는 하나의 도시를 가리킨다.

오스트리아 잘츠부르크. 알프스의 북쪽 끝자락, 1년 내내 도시의 골목골목을 휘감는 모차르트의 선율, 잘자흐강의 에메랄드 빛 넘실거림, 18세기에서 시간이 멈춰버린 아름다운 건축물의 향연, 세계에서 가장 위대한 음악 축제의 뜨거움, 이 모든 것이 있는 잘츠부르크는 비록 그곳에 살지 않아도, 잠시 스쳐 지나갈지라도 충분한 축복을 느끼게 하는 곳이다.

잘츠부르크,
천재의 탯줄을 품은 도시

잘츠부르크의 역사는 교황청으로부터 주교청이 설치된 700년 경부터 시작되니 대략 1300년이 넘는다. 하지만 다른 의미에서 잘츠부르크의 역사는 1756년부터 시작한다. 그해 1월 27일 요하네스 크리소스토무스 볼프강 고틀리프 모차르트라는 긴 이름을 지닌 한 아이가 태어나면서부터 어쩌면 진정한 잘츠부르크의 역사는 시작됐는지도 모른다. 볼프강 아마데우스 모차르트Wolfgang Amadeus Mozart에서 '아마데우스'는 '신의 은총'이라는 뜻을 지닌 독일어 고틀리프를 라틴어로 표현한 것이다. 이름 그대로 그는 존재 자체가 '신의 은총'이고 잘츠부르크의 축복인 셈이다.

잘츠부르크 여행은 모차르트의 선율을 좇아간다. 모차르트의 음악과 그의 파란만장한 이야기를 좇다 보면 잘츠부르크 대성당이 나오고, 미라벨 정원이 나오고, 호엔잘츠부르크성이 나오고, 또 게트라이데 거리가 등장한다. 중세풍의 아름다운 건물로 이루어진 골목골목에도, 경이로운 조경으로 아름답게 치장된 공원이나 정원에도, 그리고 거리의 거친 돌바닥 틈새에도 모차르트가 숨어 있고, 모차르트의 향기가 배어 있는 곳이 잘츠부르크다.

모차르트가 유아 세례를 받은 잘츠부르크 대성당의 외형은 다소 단조롭고 소박하다. 그러나 내부로 들어서는 순간 화려한 조각과 스터코(치장벽토) 기법의 회화, 그리고 돔으로부터 내리비치는 강렬한 태양 빛을 받은 벽들로 인해 순간 주눅이 들 지경이다. 게다가 제대 왼편 2개의 파이프오르간을 거쳐 성당 뒤 중앙의 대형 오르간에 시선이 멈추면 숨이 탁 막힌다. 6천 개의 파이프로 된 오르간에는 모차르트의 체취가 그대로 배어 있다. 어린 시절 아버지 레오폴트를 따라 대성당에 온 모차르트는 이 파이프오르간으로 연주했고, 그의 연주는 대주교의 강론보다 미사에 참석한 사람들을 더 감동시켰다.

영화 〈아웃 오브 아프리카〉의 여주인공 메릴 스트리프를 닮은

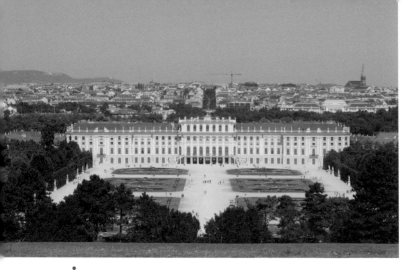

•
오스트리아 합스부르크 왕가의 여름 별궁 쇤브룬 궁전.
건축가 요한 베른하르트 피셔 폰 에를라흐와 니콜라우스 파카시가 설계한 것으로
프랑스의 베르사유를 부러워한 마리아 테레지아 여제가 완성했다.

거리의 클라리네스트가 연주하는 모차르트 클라리넷 협주곡을
들으면서 가파른 언덕길을 오르면 그 끝에서 만나지는 호엔잘츠
부르크성. 잘츠부르크의 대주교가 독일 바이에른 등의 공격으로
부터 잘츠부르크를 방어하기 위해 건설한 요새다.

　호엔잘츠부르크성으로 들어가는 담벼락 바로 아래에서는 잘
츠부르크의 전경이 한눈에 들어온다. 파노라마처럼 눈 앞에 펼쳐
진 잘츠부르크는 아래에서 보는 것보다 훨씬 아름답다. 잘츠부르
크의 지붕들은 하나도 똑같은 모양들이 없으면서도 잘 정돈됐다.

알프스 자락을 따라 내려와 평평한 도시를 이룬 이곳은 자연이 아니라 인간의 손이 닿은 곳에서 극대화된 아름다움을 과시한다. 성 안의 의식홀과 황금홀은 모차르트가 어린 시절 대주교와 잘츠부르크 귀족들 앞에서 연주하던 곳이다.

잘츠부르크에서 모차르트의 향기가 가장 강한 게트라이데 거리의 9번지가 모차르트 생가다. 수많은 여행자들에게 잘츠부르크 여행의 목적이 되는 곳이다. 260년 전에서 시간이 멈춰버린 노란색 건물. 이곳을 보자고 그 많은 여행자들은 오스트리아의 서쪽 끄트머리 작은 도시인 이곳까지 왔다. 모차르트가 5세에 처음 작곡을 했던 피아노, 모차르트가 가장 사랑하던 장난감인 바이올린, 자그마한 침대와 그가 사용했을 아기자기한 식기들. 세상 그 어느 곳보다 모차르트를 떠올리고, 229년 전에 세상을 떠난 모차르트를 현실화하는 공간이다.

모차르트 영욕이 그려진
빈으로 가다

잘츠부르크 중앙역에서 오스트리아 국영 철도인 OBB 특급 열

차를 타고 서쪽으로 2시간 30분을 달리면 도착하는 오스트리아의 수도 빈 서역. 모차르트 인생의 두 번째 페이지를 들여다보기 위한 여정은 이곳에서 시작된다.

빈이 도시의 모습으로 역사 속에 등장한 것은 대략 2000년 전쯤. 13세기부터 유럽 최강자의 지위를 누리던 합스부르크 왕가의 중심지. 모차르트를 비롯해 하이든과 요한 슈트라우스 2세, 슈베르트 등 오스트리아 출신 음악가뿐 아니라 베토벤, 브람스, 말러

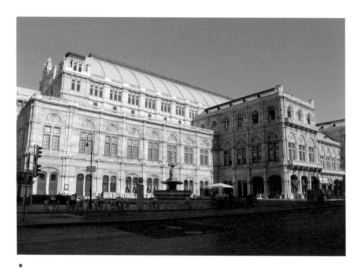

빈 중심거리인 게른트너 거리 입구에 있는 빈 국립 오페라 하우스.
유럽에서 가장 큰 규모로, 1869년 완공했을 때 처음으로 올린 공연이 모차르트의 <돈 조반니>다.
세계에서 모차르트의 오페라를 가장 자주 접할 수 있는 공연장이다.

등 독일이나 체코 출신의 음악가들까지도 품은 예술의 도시. 존재하는 것만으로도 빈은 세상의 가장 아름다운 선율이 흐르는 곳이다.

빈을 위대한 음악의 도시로 만든 일등공신 모차르트는 청년이 되어 빈에 진출하지만 아주 오래전에 빈에 온 적이 있다. 쇤브룬 궁전이다. 모차르트는 6세이던 1762년 마리아 테레지아 여제의 초청을 받아 이곳에 온다. 쇤브룬 궁전은 마리아 테레지아의 자존심이라고도 불린다. 1695년 오스만튀르크를 물리친 기념으로 짓기 시작해 마리아 테레지아 치세에 완성되었다. 프랑스 루이 14세의 베르사유 궁전보다 규모는 작지만 아름다움에서는 뒤지지 않겠다는 마리아 테레지아의 자존심이 고스란히 묻어 있는 곳이다.

마리아 테레지아는 6세 꼬마 모차르트의 신기에 가까운 피아노 연주를 들으면서 감탄했다. 그리고 연주를 마친 모차르트를 자신의 무릎에 앉히고 소원을 물었다. 모차르트는 여제의 막내딸 마리아 안토니아 공주를 보며 그녀와 결혼하고 싶다고 말했다. 그녀는 훗날 프랑스 대혁명 때 단두대의 이슬로 사라진 마리 앙투아네트다. 사실 모차르트가 진짜 마리 앙투아네트와 결혼하고

싶다고 마리아 테레지아에게 말했는지는 알 수 없다. 호사가들에 의해 지어진 이야기일 수도 있다. 아무튼 모차르트는 마리 앙투아네트보다 2년 먼저 죽었기 때문에 첫사랑의 참혹한 이야기를 듣지는 못했다.

빈의 가장 중심지인 케른트너 거리가 시작되는 곳에 있는 국립 오페라 극장도 모차르트와 인연이 깊다. 모차르트 사후 78년이 되는 1869년에 개관한 국립 오페라 극장은 파리의 가르니에 오페라 하우스, 밀라노의 라 스칼라 극장과 함께 유럽 3대 오페라 극장으로 불린다. 이 극장이 처음 문을 열면서 올린 공연이 모차르트의 〈돈 조반니〉다. 그리고 그 후 이곳에서는 유럽에서 가장 아름다운 오페라를 1년 365일 감상할 수 있다.

무연고 시신처럼 버려진
천재의 죽음

케른트너 거리의 끝에 있는 성 슈테판 대성당은 모차르트의 행복과 비극이 공존하는 곳이다. 빈의 랜드마크라고도 불리는 이 성당은 1147년 건축을 시작해 오랜 시간을 들여 지어진 오스트리아

의 대표적인 고딕 양식 건축물이다. 모차르트는 이곳에서 1782년
평생의 반려자인 콘스탄체와 결혼했다. 합스부르크 사람들이 결
혼식을 올릴 수 있는 곳에서 빈 대주교의 주례로 결혼식을 올린 모
차르트. 생에 가장 찬란하고 아름다운 순간이었을 것이다.

하지만 그의 죽음에 성 슈테판 대성당은 표정을 바꾸었다. 모
차르트의 장례식은 성 슈테판 대성당 안이 아닌 바깥의 한쪽 벽면
에서 치러졌다. 합스부르크의 왕족이나 대주교, 그의 음악에 열광

•
모차르트의 가묘가 있는 시립 중앙묘지의 음악가 구역.
가운데 모차르트 가묘를 중심으로 왼쪽은 베토벤,
오른쪽은 슈베르트의 묘지다.

하던 귀족들 그 누구도 그의 장례식에 참석하지 않았다.

그의 장례식에는 콘스탄체와 두 아들, 그리고 몇몇 친구만이
참석했다. 초라한 장례식을 마친 모차르트의 관은 마차에 실려
약 5킬로미터 떨어진 외곽의 성 마르크스 묘지로 향했다. 그리고
모차르트의 시신은 다른 이름 모를 시신들과 함께 한 구덩이에 묻
혔다. 그로부터 한참의 세월이 지난 후 모차르트가 묻혔을 것으
로 추정되는 곳에 그를 기리는 비석이 세워졌다.

빈 시립 중앙묘지. 공동묘지라고 하기에는 너무 평화롭고, 아
늑하고, 아름다운 곳이다. 정문에서 100여 미터 들어가면 왼쪽에
32-A 구역이 나오는데 'MUSIKER'라는 표시판과 함께 음악가들
의 묘역이 나온다. 그리고 그곳에는 모차르트와 함께 베토벤, 슈
베르트, 브람스, 요한 슈트라우스, 리하르트 슈트라우스 등의 묘
지가 모여 있다.

성 마르크스 묘지에 신원불명의 시신들과 함께 묻힌 모차르트
의 유해는 끝내 찾지 못했다. 음악사가들도 모차르트가 왜 그토
록 참담한 장례를 치렀는지 정확히 알아내지 못했다. 말년에 그
가 극도로 궁핍한 삶을 살았고, 불후의 명곡인 〈레퀴엠〉을 작곡

하다가 사망했을 때, 아내 콘스탄체에게는 장례식을 치를 만한 돈이 없었던 것 등으로 비참한 그의 장례식의 이유를 유추할 뿐이다. 결국 뼈 한 조각도 찾지 못한 채 시립 중앙묘지 음악가 묘역 한 중심에 모차르트의 가묘가 만들어진 것이다.

아인슈타인은 "죽음이란 더 이상 모차르트의 음악을 들을 수 없는 것을 의미한다"고 했다. 잘츠부르크가 낳은 또 다른 위대한 음악가인 지휘자 헤르베르트 폰 카라얀은 "세상에 위대한 음악가는 많지만 모차르트는 단 한 사람"이라고 말했다.

흔히 모차르트를 타고난 천재로, 베토벤을 끊임없는 노력이 만들어낸 영웅으로 이야기한다. 그래서 "베토벤이 하늘을 울리는 음악이라면, 모차르트는 하늘에서 내려온 음악"이라고 표현하기도 한다. 오스트리아로의 여행은 모차르트뿐 아니라 하이든과 베토벤, 요한 슈트라우스와 슈베르트, 그리고 브람스와 말러로 이어지는 클래식 음악의 향기를 따라기는 그윽한 여행이 될 것이다.

크로아티아 ——— 자그레브, 플리트비체,
두브로브니크

밀카 테르니나를 닮은
아드리아해의 코발트 빛 아리아

자그레브 낡은 레코드 가게에
흐르는 소프라노

크게 떨리는 목소리의 짙은 소프라노 선율. 음탕한 로마 경찰 청장 스카르피아의 욕정 가득한 눈길에 진저리가 난다. 그러나 자신의 말 한마디에 사랑하는 애인 카바라도시의 목숨이 달렸다. 벌레보다 더 징그러운 스카르피아에게 몸을 허락하고 카바라도시를 살릴 것인지, 스카르피아를 거부한 후 카바라도시와 함께 죽을 것인지. 토스카의 절박한 심경이 밀카 테르니나Milka Ternina의 성대를 유연하게 타고 〈Vissi D'arte, Vissi D'amore(노래에 살고, 사랑에 살고)〉가 흐른다.

자그레브의 오래된 레코드 가게 안에서 흐르는 아리아가 마치 100여 년 전 런던 코번트가든 왕립 오페라 극장에 올린 푸치니의 오페라 〈토스카〉 무대에 선 당시 그녀의 것처럼 느껴지는 것은 흐릿해진 정신 탓일까? 도시가 품은 오래된 향기를 고스란히 들이마시고 난 후의 몽롱해짐은 그저 기분 때문만은 아니리라.

자그레브의 심장이라는 반 옐라치치 광장에서 시작된 발걸음이 좁은 골목을 굽이굽이 돌아 그라데츠 언덕을 따라 올라간다.

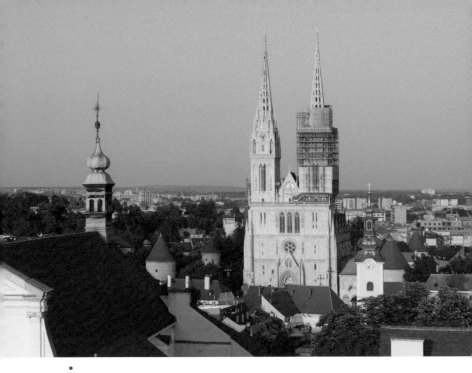

●
자그레브의 스카이라인을 이루는 대성당.
12세기 초 원래는 로마네스크 양식으로 지어졌지만
타타르족의 침공으로 심하게 손상을 입은 후 13세기 중반 고딕 양식으로 재건됐다.
17세기에 발생한 두 번의 지진으로 다시 파괴된 것을 복원해 현재에 이른다.

로트르슈차크탑의 제법 높고 낡은 계단을 밟고 올라서면 눈에 들
어오는 풍경은 좀 낯설다. 어찌 보면 흔한 유럽의 작은 도시 같기
도 하지만, 또 다르게 보면 화려한 색감이 덜해 수려함이 부족한
듯도 하다. 저 건너편에 우뚝 선 자그레브 대성당의 뾰족한 두 개
의 첨탑은 다음 발걸음의 이정표 노릇을 한다.

예술과 함께
유럽의 도시를 걷다

성직자들의 동네인 카프톨 언덕에 이르면 제법 넓은 공간에 우뚝 선 자그레브 대성당을 마주하게 된다. 성 슈테판 대성당이라고도 불리는 이 성당의 쌍둥이 첨탑이 조금 전 로트르슈차크탑에서 본 그 이정표다. 100미터가 넘는 높이의 대성당 첨탑을 올려다보며 그 자리에서 한 바퀴 돌면 이번에는 그보다는 낮지만 푸른 하늘을 배경으로 찬란하게 빛나는 황금빛 성모 마리아가 나를 내려다본다.

그리고 그 길을 따라 다시 반 옐라치치 광장으로 내려오는 길. 길 한켠에 웅크리고 앉은 듯 낡고 자그마한 가게 안에는 세월 따위는 아랑곳하지 않겠다는 의지를 드러낸 LP 음반들이 게으르게 늘어져 있다. 그리고 온통 크로아티아어로 되어 언제 만들어졌는지도 알 수 없는 음반 속 밀카 테르니나가 〈노래에 살고, 사랑에 살고〉를 흐느낀다.

런던과 뉴욕의 오페라 무대를 평정하고, 독일 바이에른의 바이로이트에 이르러 '세계에서 가장 뛰어난 바그너 소프라노'라는 찬사를 받았던 밀카 테르니나. 마리아 칼라스도 범접하지 못했던 그녀가 오페라를 처음 시작한 자그레브는 오래된 LP판에서 들려오는 스크래치 소리를 닮았다. 20세기 후반 세계에서 가장 참혹

한 전쟁을 겪었던 도시여서일까? 53세에 뇌졸중으로 더 이상 노래할 수 없었던 밀카를 닮은 듯하다.

그렇다고 해서 자그레브가 낡고 초췌하다는 것은 아니다. 아직도 슬픈 전쟁의 흔적을 안고 있지만, 1000년 전에 세워진 자그레브 대성당을 스카이라인 삼은 도시는 중세의 모습을 간직한 채 빠르게 현대화되고 있기도 하다. 대성당 앞 높은 곳에서 도시를 내려다보고 있는 성모 마리아의 자애로움을 자양분 삼고 말이다.

신이 뛰어놀던 지상의 정원
플리트비체

두브로브니크로 가는 길, 밀카의 이름을 딴 플리트비체의 한 폭포를 들러보는 것도 나쁘지 않다. 폭포라는 표현이 정확할까? 그저 자그마한 여울목쯤으로 생각했는데 '밀카 테르니나 폭포'란다. 밀카의 강력하고 심오한 소프라노를 폄훼한다는 분노쯤은 플리트비체의 천상비경으로 상쇄된다. 도대체 하느님은 이 절대비경을 만들어놓고 어떤 흐뭇한 표정을 지었을까? 하느님이 만들었지만, 지금까지도 별 손상 없이 고이 잘 간직하고 있는 크로아티

아 사람들의 애씀에도 경의를 표한다.

16개의 호수가 수십 개의 폭포로 연결된, 지상에서 볼 수 있는 가장 아름다운 비경인 플리트비체 국립공원이 유네스코가 지정한 세계자연유산이라는 설명은 사족이다. 만약 이곳이 세계자연유산으로 지정되지 않았다면 유네스코의 직무유기일 테니. 가까이에서 본 플리트비체가 선계라면, 높고 먼 곳에서 본 플리트비체는 〈반지의 제왕〉 엘프들의 리벤델이다.

짙푸른 아드리아해를 직면한 두브로브니크는 그 햇빛이 너무 찬란해 더 슬프다. 플리트비체가 하느님이 만들어놓은 절경이라면, 두브로브니크는 인간이 만들어낸 찬란한 유산이다. 어느 자연이라서 아름답지 않을까? 그런데 거기에 인간이 없다면 그 아름다움은 무슨 의미일까? 그래서 두브로브니크는 자연과 인간이 공존해 진정한 아름다움을 만들어낸 곳이다.

1667년 대지진으로 도시의 90퍼센트가 파괴된 후 사람들이 도시를 그냥 버려두었더라면, 1991년 세르비아군의 맹폭격 앞에 프랑스 학술원장 장 도르메송 등 유럽의 지성들이 인간 방패를 자처하고 나서지 않았더라면, 그럼에도 불구하고 도시의 80퍼센트가

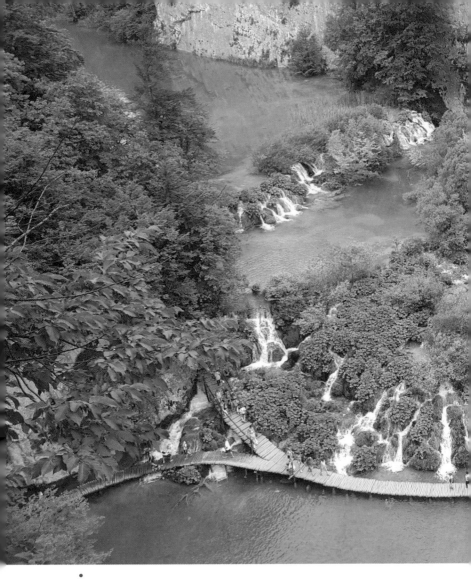

자그레브에서 약 1시간 거리에 있는 플리트비체 국립공원은
16개의 청록색 호수가 크고 작은 폭포로 연결된 천혜의 비경이다.
영화 〈아바타〉의 배경이 되기도 했다.

예술과 함께
유럽의 도시를 걷다

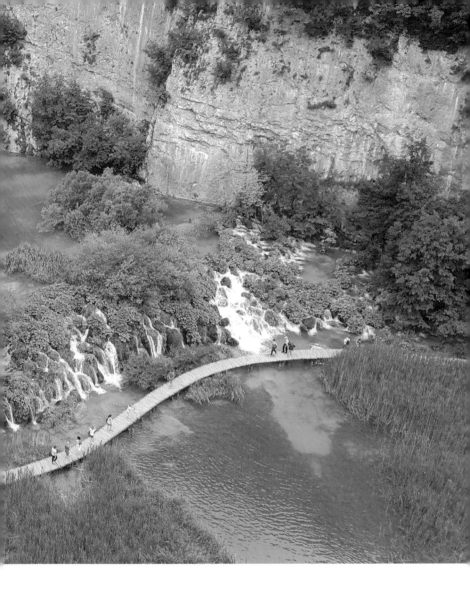

유고슬라비아 내전으로 파괴된 채 그냥 방치됐더라면, 우리는 아드리아해의 빛나는 진주를 볼 수 없었을 것이다. 조지 버나드 쇼가 "진정한 천국을 보려면 두브로브니크로 가라"고 하지 않았더라도 두브로브니크는 아드리아해라는 찬란한 자연과 성채도시라는 숭고한 인간 의지가 만들어낸 걸작이다.

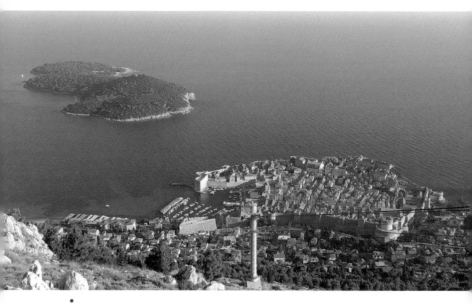

아드리아해의 진주로 불리는 두브로브니크는 약 2킬로미터 길이의 성곽으로 이루어진 성채도시다. 1991년 유고슬라비아 내전이 발발했을 때 유고슬라비아 연방에서 독립하려는 크로아티아를 공격하던 세르비아 해군이 두브로브니크를 폭격했을 때 유럽의 지성들이 이 성채도시를 둘러싼 선박으로 사슬을 만들어 방어하기도 했다.

두브로브니크,
전쟁의 아픔도 치유한 인간의 삶

이른 아침, 사람들의 발길이 한가한 두브로브니크 구시가의 플라차 대로(스트라둔 대로라고도 불린다.) 돌바닥은 광채가 난다. 대지진 이후 똑같은 높이, 똑같은 모양으로 지어진 길 양쪽의 건물들은 오히려 획일적이지 않다. 실핏줄처럼 가늘고 길게 뻗어나간 좁은 골목들로부터 신선한 피를 수혈한 사람마냥, 성채도시의 안쪽은 지난밤의 충분한 휴식까지 더해 활기를 찾을 것이다.

두브로브니크의 성곽에 올라서면, 두브로브니크가 왜 자연과 인간이 만들어낸 걸작인지 알 수 있다. 2킬로미터 정도의 성곽길을 걷는 내내 오른쪽으로는 연신 쏟아지는 아드리아해의 눈부신 태양을 만끽하게 된다. 마치 스탕달 신드롬을 앓듯 똑바로 눈을 뜰 수도 없는 상태에서 다리가 휘청거리는 아찔함을 느끼는 것은 자연스럽다.

그러다가 왼쪽으로 눈을 돌리면 두브로브니크의 주홍빛 지붕들이 또다시 눈 안으로 쏟아져 들어온다. 곳곳에 아직도 남아 있는 유고슬라비아 내전의 처참한 흔적들이 슬프다. 그러나 그것들

은 오히려 왜 아름다움을 지키기 위해 인간은 자신의 삶에 헌신해야 하는지, 평화와 사랑을 지키지 못했을 때 어떤 참혹함이 우리를 지배하게 되는지 절실히 느끼게 하기도 한다. 그렇게 도시도 자연의 일부가 되어 두브로브니크의 위대한 아름다움은 지금에 이른다.

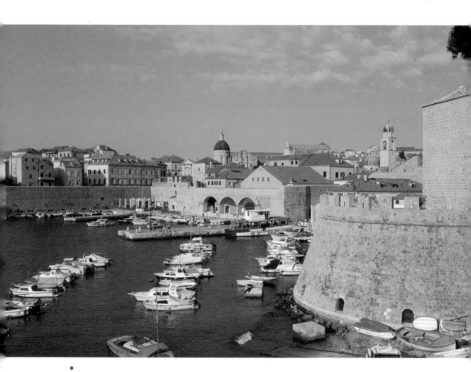

두브로브니크는 세계적으로 히트를 친 미국 드라마
〈왕좌의 게임〉의 주 무대 중 하나인 킹스 랜딩의 촬영지였다.

예술과 함께
유럽의 도시를 걷다

두브로브니크 성곽에서 본 도시가 아름다운 또 하나의 이유
는, 거기에 지난 과거를 딛고 미래를 꿈꾸는 현재의 삶이 있기 때
문이다. 지나가는 길 곳곳에 놓인 학교며, 가정집이며, 작고 아담
한 가게며 그 속에서 숨 쉬는 인생들은 여행자의 눈길도 아랑곳하
지 않고 그저 자신들의 현재를 힘껏 살아가고 있다. 다시는 무언
가를 잃지 않겠다는 다짐으로.

미국 뉴욕 메트로폴리탄에서 오페라 〈토스카〉를 마치고 돌아
온 밀카가 두브로브니크로 휴가를 왔을 때 성곽에 올랐다. 몇 발
짝을 움직였을까? 푸른 아드리아해가 처음 눈에 들어오는 순간
밀카의 다리가 휘청했다. 갑자기 아찔한 현기증이 일면서 몸이
무너졌다. 함께 거닐던 사람이 없었으면 쓰러지고 말았을 것이
다. 성벽을 가슴에 안고 바다를 바라보던 밀카가 눈물을 흘리며
"여기가 내 나라의 땅끝이구나" 했을 때 함께 있던 사람들은 그녀
의 눈에서 심상치 않은 무언가가 보였다고 한다.

이후 바이로이트에서 바그너의 오페라로 절정의 기량을 자랑
하던 밀카는 한 언론과의 인터뷰 때 "두브로브니크 성곽길에서
본 아드리아해와 도시의 지붕 때문에 내 노래가 바뀌었다"는 말
을 했다고 한다.

1916년 뇌졸중으로 더 이상 오페라 무대에 설 수 없었던 밀카는 자신의 후계자로 찾은 젊은 소프라노 진카 밀라노프를 데리고 다시 두브로브니크를 찾는다. 인적 드문 구시가의 한 골목에서 밀카는 진카와 모차르트의 오페라 〈피가로의 결혼〉에 나오는 아리아 〈Che soave Zefiretto(저녁 바람은 부드럽게)〉를 부른다. 뇌졸중으로 인한 어눌한 발음의 밀카였지만 진카는 스승의 목소리가 지금 이 도시와 너무 닮았다고 생각했다.

훗날 메트로폴리탄을 통해 세계 오페라 무대에 데뷔한 진카 또한 두브로브니크를 일컬어 "나의 노래가 완성된 곳"이라고 했다니 크로아티아 출신 두 소프라노의 삶이 배어 있다고 해도 과언이 아닐 것이다.

케이블카를 타고 스르지산에 오른다. 전망대 한쪽 옆에 세워진 하얀 십자가는 그 참혹했던 5년의 유고슬라비아 내전으로 죽어간 이름 모를 수많은 생명에 대한 넋을 달래기 위함이다. 저 아래로 선명한 아드리아해를 배경으로 한 두브로브니크를 바라보며 다시는 이 땅에, 그 누구의 땅에도 전쟁의 참혹함이 인간을 파괴하지 않기를 바라는 희망이다.

불과 29년 전, 저 아드리아해에 떠 있던 세르비아 해군의 함포가 스르지산 꼭대기까지 불을 질렀다. 스르지산 정상에 떨어지는 포탄을 보며 사람들은 세상의 모든 것이 끝나는 줄 알았다. 그러나 전쟁은 결코 인간의 삶을 끝장낼 수 없다. 결국 인간은 그 전쟁의 다음 페이지에서 새로운 삶을 위한 복원을 이룬다. 거기에는 과거의 문화도 있고, 현재의 예술도 있고, 미래의 삶도 있다.

아드리아해로 넘어가는 태양은 인간의 삶과 예술과 의지가 바다 속으로 영원히 지지 않음을 알려준다. 늘 그렇듯 다시 이 도시를 비추는 찬란한 영광이 될 것이라고 깊게 울리고 있다. 밀카 테르니나의 노래처럼.

두브로브니크 성채 곳곳에 뚫린 창으로
보이는 두브로브니크 성읍의 모습.

헝가리 ——————————— 부다페스트

도나우강의 광시곡,
세계 최고 비르투오소가 거기에 있다

무대 위 피아노의 배치가 이상하다. 무대에 오른 비르투오소 (현란한 기교를 지닌 테크니션 연주자를 일컫는 말)는 청중들에게 등을 돌리지 않고 옆으로 앉는다. 늘 피아니스트의 등을 보면서 연주를 듣던 청중들은 흠칫 놀란다.

긴 머리카락에 날이 선 콧등을 지닌 잘생긴 비르투오소는 오른쪽에 있는 객석을 한 번 힐끗 쳐다보고는 이윽고 피아노 건반 위에 길고 가느다란 손가락을 살포시 얹는다.

유럽에서 가장 명망 높은 음악대학으로 알려진 리스트 음악원. 정문 파사드 위에 리스트가 세상을 내려다보듯 앉아 있다. 리스트 음악원 앞길은 작은 길거리 공원을 이루면서도 부다페스트 사람들에게 유명한 맛집들이 즐비하다.

옆으로 앉은 피아니스트의 시초
프란츠 리스트

한 10여 초? 피아노 건반을 뚫어져라 노려보던 비르투오소가 이내 그 길고 가느다란 손가락을 움직이자 비르투오소의 옆얼굴을 보며 의아해하던 청중들은 신비한 선율에 이끌려 무아지경으로 빠져든다.

하지만 청중들을 압도하는 것은 단지 선율뿐이 아니었다. 이 잘생긴 비르투오소가 마치 손가락으로 발레를 하듯 부드럽게 건반을 애무하다가도 폭풍이 치듯 격정적으로 두드리더니 긴 머리카락을 출렁이며 고개를 뒤로 강하게 젖히면 청중들은 숨이 멎는다.

박수 치는 것조차 잊었다. 그저 연주를 마친 비르투오소의 옆모습을 넋 놓고 쳐다볼 뿐이다. 피아니스트가 의자에 앉은 채 객석을 향해 몸을 살짝 틀고 미소를 짓는다. 그리고 천천히 일어나 객석을 향해 두 팔을 조금 벌리고 허리를 약간 숙여 인사를 하면 그제야 청중들은 우레와 같은 박수를 보낸다. 태어나서 생전 처음 보는 광경에 청중들은 완전히 정신을 놓았던 것이다.

파가니니, 라흐마니노프와 더불어 가장 위대한 비르투오소로 불리는 프란츠 리스트Franz Liszt. 누구도 부인하지 않는 광기의 비르투오소인 리스트가 선보인 것은 이제까지의 피아노 독주와는 전혀 다른 것이었다.

그 리스트를 만나러 헝가리 부다페스트로 향하는 마음은 깊은 흥분과 감격의 그것이다. 리스트가 아니어도 '유럽에서 야경이 가장 아름다운 도시'로 불리는 곳이 아닌가? 부다페스트로 향하는 가슴 떨림은 〈Hungarian Rhapsodies(헝가리 광시곡)〉이나 〈Grandes études de Paganini(파가니니 대연습곡)〉을 들어도 좀처럼 가시지 않는다.

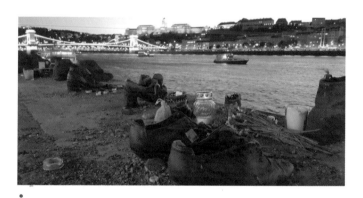

제2차 세계대전 당시 헝가리 유대인 학살의 현장이기도 한 도나우 강변.
나치에 의해 수장된 유대인들의 버려진 신발을 통해 그들의 죽음을 추모한 설치 미술이다.

어린 소녀의 피아노 선율을 따라간
리스트 기념관

조금의 망설임도 없이 달려가는 곳은 부다페스트 페스트 지구에 있는 리스트 기념관이다. 헝가리는 한국처럼 성이 먼저 오고 이름이 뒤에 온다. 프란츠 리스트로 알려졌지만, 헝가리어인 마자르어로 리스트의 이름을 표기할 때는 리스트 페렌츠다.

지도라도 꼼꼼히 보지 않으면 찾기 어렵다. 영웅 광장 부근 큰 길가에 위치한 건물이지만 리스트의 기념관이라고 눈치챌만한 것은 아무것도 없다. 하지만 문을 열고 실내로 들어서면 어디선가 낮은 피아노 선율이 들려온다. 길고 좁은 복도 저편인 듯하다.

관리인의 안내를 받아 2층으로 올라가는 길, 피아노 소리의 정체를 알았다. 계단 옆 작은 방에서 들린다. 곡명은 알 수 없지만, 직감으로 리스트 곡이라는 것을 알 수 있다. 조심스레 문을 열어보니 방 안쪽 그랜드 피아노 앞에 열댓 살 정도 되어 보이는 소녀가 등을 보이고 앉아서 연주하고 있다.

관리인의 제지가 없었다면 넋 놓고 연주를 들었을 것이다. 이

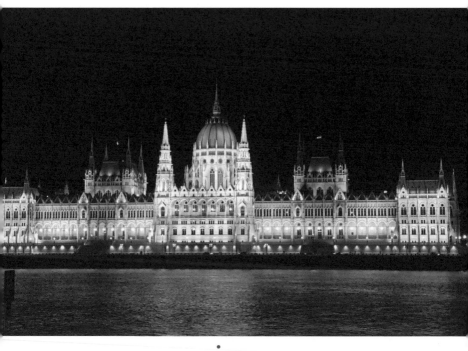

유럽 최고라고 알려진 부다페스트의 야경.
찬란한 금빛으로 빛나는 이곳은 헝가리 국회의사당이다.

곳 2층에서 리스트는 실제로 5년간 살았다. 리스트가 사용하던
피아노, 악보, 침실과 응접실이 그대로 보존되어 있다. 리스트의
숨결을 느낄 수 있는 공간이다. 리스트가 직접 주문하거나 선물
받은 피아노에서 리스트의 깊은 지문이 담겨 있는 느낌이다.

아까 그 소녀처럼 이곳에서는 많은 학생들이 리스트를 공부한다. 그래서 흔히 이곳이 리스트 음악원인 줄 착각하지만 현재 리스트 음악원은 기념관에서 500여 미터 떨어진 리스트 거리에 있다.

리스트는 거의 평생을 떠돌아다니며 살았다. 1811년 헝가리 라이딩이라는 도시에서 태어난 리스트는 9세 무렵 헝가리 귀족들의 후원으로 오스트리아 빈으로 유학을 간다. 빈에서 그는 카를 체르니에게 피아노를 배우고, 모차르트를 평생 시기했던 바로 그 안토니오 살리에리에게 작곡을 배운다. 그리고 유명세를 탄 후 그는 파리와 로마 등 전 유럽을 돌아다닌다.

유럽 최고의 음악대학
리스트 음악원

지금은 유럽에서도 가장 명성이 높은 음악 교육기관이 된 리스트 음악원은 원래 1875년 부다페스트의 젖줄인 도나우 강변 리스트가 살던 집에서 개교했다. 리스트 음악원의 개교는 헝가리 의회가 주도했고, 리스트를 초대 교장으로 앉혔다. 나중에 현재 리스트 기념관이 된 건물로 음악원을 옮겼다가 1907년 새로 건축한

현재의 건물로 옮기고 정문 위에는 리스트의 좌상을 배치했다.

리스트 음악원 앞길은 작은 공원이다. 거기에는 조각가 슈트루브르가 만든 리스트의 역동적인 동상이 놓여 있다. 리스트의 이름을 딴 레스토랑과 카페가 있으며, 지금도 부다페스트 시민들이 가장 좋아하는 곳이다.

리스트 음악원이 우리에게 더 친숙한 것은 〈애국가〉의 작곡가 안익태가 3년 동안 수학한 곳이기 때문이다. 음악원에서 멀지 않은 시민 공원 한쪽에 안익태의 흉상이 있다. 그가 친일 음악가만 아니었다면 리스트의 공간에서 그를 만난 게 훨씬 더 행복했을 텐데.

부다페스트는 도나우강을 경계로 부다 지구와 페스트 지구로 나뉜, 거의 왕래가 없던 2개의 도시였다. 귀족 등 상류층의 거주지인 부다와 서민들의 거주시인 페스드는 1849년 영국인 건축가 클라크 애덤이 도나우강을 가로지르는 세체니 다리를 연결하면서 왕래하기 시작했고, 1873년 마침내 하나의 도시가 됐다.

길이가 380미터에 불과한 이 다리를 천천히 걸어서 부다 지구

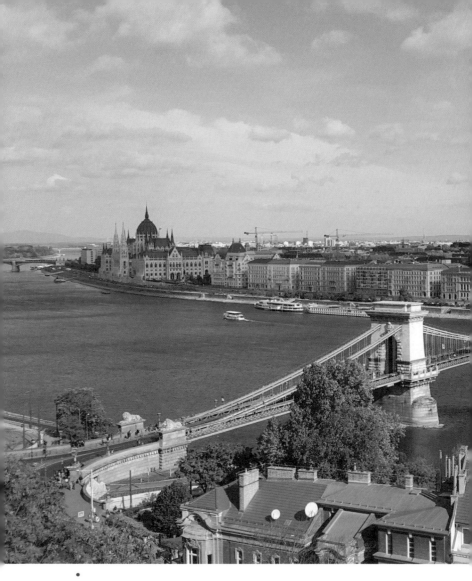

•
도나우강에 놓인 다리 중 가장 아름다운 다리로 알려진 세체니 다리.
이 다리는 페스트 지역(사진 위쪽)의 중심가와
부다 지역의 부다 왕궁, 어부의 요새 등을 잇는다.

예술과 함께
유럽의 도시를 걷다

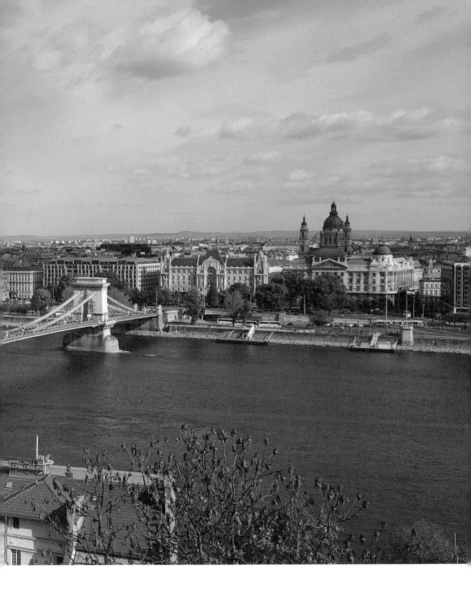

로 향하면 도나우강의 고즈넉한 흐름이 굴곡진 역사를 지닌 헝가리 마자르 민족의 애환을 부르는 노래처럼 들린다.

헝가리인이면서 유럽인으로 살았고, 헝가리를 그토록 사랑하면서도 합스부르크의 지배 속에 독일어를 모국어로 삼아 살아온 리스트는 부다페스트에서 산 그리 길지 않은 시간에 도나우강을 산책하고, 세체니 다리를 건너 부다 지구를 돌아다니기를 즐겼다.

파리와 프라하의 야경을 보기 전 부다페스트의 야경을 보지 말라는 말이 있다. 파리와 프라하의 그 아름다운 야경조차도 부다페스트의 야경을 먼저 보게 되면 소박하게 느껴진다는 것이다. 부다페스트의 진짜 야경을 찾아 겔레르트 언덕을 오른다.

페스트 지구 중앙시장에서 오래된 트램을 타고 자유의 다리를 건너 내린다. 해발 235미터의 겔레르트 언덕을 천천히 올라 숨이 조금 가쁘다 싶을 때쯤, 하늘로 40미터 곧게 솟아오른 자유의 여신상을 마주하게 된다. 그리고 그 뒤에 시타델라 요새. 헝가리를 지배하던 합스부르크 왕가가 페스트 지역의 독립운동을 감시하기 위해 만든 요새다.

세상에서 가장 아름다운
인간의 풍경

몽골과 오스만튀르크, 그리고 합스부르크와 나치까지 부다페스트를 할퀴고 간 수많은 외세의 잔혹한 만행을 말없이 내려다보던 겔레르트 언덕이 지금은 부다페스트 야경의 핫스폿이다.

도나우강에 놓인 다리들의 야경을 가장 잘 볼 수 있는
곳에는 꽤 많은 유람선들의 선착장이 있다.
2019년 이곳에서 발생한 유람선 침몰 사고로
우리에게는 이제 슬픈 기억의 장소가 되기도 한다.

리스트 음악원 부근 거리 공원에 있는 리스트의 동상. 가장 대표적인 비르투오소인 리스트의 이미지를 그대로 투영한 듯한 격정적인 모습이 인상적이다.

이곳에서는 부다페스트의 모든 것이 내려다보인다. 부다 왕궁과 마차시 성당, 어부의 요새를 거쳐 세체니 다리를 건너 페스트 지구의 성 이슈트반 대성당과 멀리 영웅 광장까지.

프랑스의 사상가 장 폴 사르트르는 "해 질 무렵 언덕에 올라 서서히 어두워지는 부다페스트와 도나우강을 보고 있으면 음악가가 아니더라도 악상이 떠오르고, 시인이 아니더라도 시상이 떠오른다"고 말했다나. 몇 분 단위로 세상은 어두워지는데 부다페스트는 한없이 찬란해진다.

이내 세체니 다리와 부다 왕궁, 그리고 성 이슈트반 대성당에 차례로 조명이 켜지면 조금 전과는 전혀 다른 도시가 눈 앞에 펼쳐진다. 그 수십 분의 시간 동안 알 수 없는 악상이 떠오르고, 묘한 시상이 떠오른다. 리스트도 그랬을까?

1885년 〈헝가리 광시곡〉의 마지막 19번 곡을 완성한 직후 리

예술과 함께
유럽의 도시를 걷다

스트는 한 인터뷰에서 "오랜 시간 겔레르트 언덕에서 도나우강과 부다페스트를 봤다"고 얘기했다. 그는 '악상이 떠올랐다'거나 '특별한 감정을 강하게 느꼈다'거나 하는 말은 하지 않았다.

하지만 "오랜 시간 동안 봤다"는 말 속에, 그리고 그 현란하고 격정적이면서도 사람들의 마음을 일시에 무너뜨리는 광기가 배인 〈헝가리 광시곡〉의 선율 속에 그가 바로 이 풍경 안에서 무엇을 생각했는지 충분히 알 수 있게 한다.

부다페스트는 멋과 낭만, 사랑과 기쁨이 있는 도시다. 영화 〈글루미 선데이〉를 보면 런던보다 더 우울한 도시일 것 같지만, 부다페스트는 훨씬 젊고, 활기차고, 생동감이 넘친다. 하지만 그 속에는 오랜 시간 남에 의해 강제된 역사가 있다. 처절하게 부서지고 망가졌던 기억이 있다. 그리고 부다페스트는 그 참담한 역사를 극복하고 새 도시가 되었다.

조국 헝가리를 그토록 사랑했지만, 가장 먼저 '유럽인'으로 살았던 '비르투오소' 프란츠 리스트. 지금 부다페스트의 젊은이들은 150여 년 전을 살다간 자신들의 진정한 '아이돌'과 함께 세상에서 가장 아름다운 도시에 살고 있어 정말 행복해 보인다.

체코 ——————————— 프라하

비겁함을 뒤집어쓰고도 지켜낸
중세 도시 건축 박물관

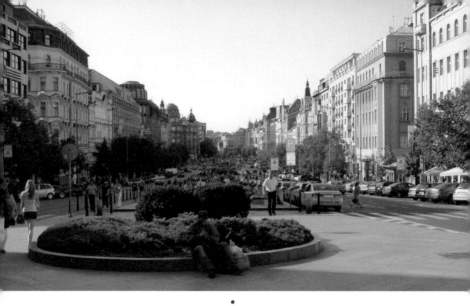

체코 민주주의의 상징으로 통하는 바츨라프 광장.
광장 양옆으로 자동차 도로가 있는 것이 우리의 광화문 광장을
닮았다. 이곳에는 제2차 세계대전 때 나치에 항거하던 젊은이들의
죽음과 1968년 프라하의 봄에서 뿌린 젊은이들의 피가 있고,
1989년 벨벳 혁명을 통해 민주화가 이루어졌다.

바츨라프 광장에 뿌려진
민주주의의 피

1969년 1월 칼바람이 부는 바츨라프 광장 기마상 앞. 22세 얀

팔라흐는 멀리 프라하성을 응시한다. 카를 대학교에서 역사와 정

치경제학을 전공하는 대학생인 얀 팔라흐는 지난해 알렉산드르

둡체크가 '사람의 얼굴을 한 사회주의'를 표방하며 개혁노선을 펼

치던 '프라하의 봄'을 생각했다. 불과 7개월 만에 소련의 탱크에 수백 명이 목숨을 잃으며 막을 내린 '프라하의 봄'이었다. 그리고 얀 팔라흐는 자신의 몸에 찬란한 혁명의 불을 당겼다.

한 달 후, 같은 대학교 후배인 20세의 얀 자이츠도 얀 팔라흐가 온몸에 불을 당겼던 그 자리에 다시 섰다. 국가가 위기에 처하면 중부 보헤미아 블라비크산에서 내려와 조국을 구한다는 바츨라프 왕의 웅대한 기마상 앞에서 그 또한 '프라하의 봄'을 생각하고, 체코의 민주주의를 외치며 온몸에 불을 붙였다.

그리고 그들의 그 숭고한 죽음을 목격한 이가 있었다. 후일 체코의 대통령이 되는 극작가이자 정치가인 바츨라프 하벨Vaclav Havel. 그는 얀 팔라흐와 얀 자이츠가 온몸에 불을 당겨 체코의 민주주의를 외친 지 정확히 20년 후인 1989년, 두 젊은이의 거룩한 죽음의 터에서 소련의 탱크와 장갑차를 물리치고 체코의 민주주의를 완성했다.

프라하 여행의 출발점을 굳이 바츨라프 광장으로 잡은 이유는 체코가 처절하고 지난한 고통 속에서도 결국 아름다운 민주주의의 꽃을 피웠기 때문이다.

7세기 초 사모 왕국으로 시작되는 체코의 역사는 9세기 모라비아 왕국을 거쳐 10세기 초 보헤미아 왕국 때 프라하를 수도로 삼아 번창하기 시작한다. 특히 1347년 집권한 카를 4세가 1355년 신성로마제국의 황제가 되면서 체코는 유럽의 중심 국가가 된다.

그러나 체코는 1526년 오스트리아 합스부르크 왕가로 편입되면서 모국어도 체코어 대신 독일어를 강요받게 된다. 1918년 겨우 오스트리아의 지배에서 벗어나 체코슬로바키아 공화국을 선포했지만 그것도 겨우 20년. 제2차 세계대전 발발과 함께 나치 독일의 지배에 들어가고, 1945년 해방됐지만 사실상 소련의 지배에 놓이게 된다. 그리고 1968년 프라하의 봄과 1989년 벨벳 혁명을 거쳐 겨우 '진짜' 독립된 민주주의 국가가 된 것이다.

찬란한 중세의
역사를 담은 카를교

바츨라프 광장은 체코 민주화의 상징이다. 1918년 체코슬로바키아 공화국 선포도, 나치에 저항하던 독립운동도, 프라하의 봄과 벨벳 혁명도 바로 이 바츨라프 광장에서 이루어졌다. 지금은

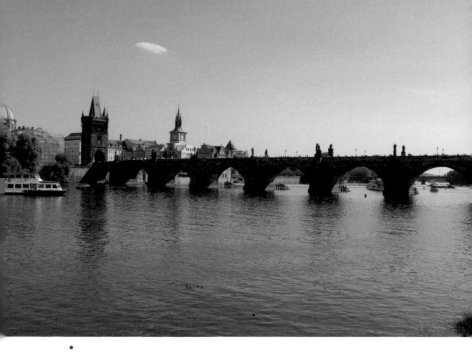

●
신성로마제국의 황제였던 카를 4세에 의해 건설된 카를교.
다리 위 30개의 성인 석상은 다리의 미적 감각을 더욱 높여준다.
자동차는 다닐 수 없는 보행자 전용 다리다.

프라하에서 가장 비싸고 활기찬 공간이다. 온갖 유명한 패션 브
랜드를 비롯해 크고 작은 상점들과 백화점, 은행, 호텔들이 늘어
서 있다. 그래서 프라하를 찾은 여행객들은 물론 프라하 젊은이
들로 늘 북적이는 곳이다.

프라하를 남북으로 가르며 독일 엘베강까지 이르는 블타바강

은 프라하의 젖줄이다. 그리고 이 강 위에 프라하를 더욱 빛나게 하는 존재가 있다. 바로 카를교다.

해가 막 뜰 무렵 카를교는 늦은 밤까지 다리 위를 가득 메운 인생들로 앓았던 몸살을 겨우 추스르고 있다. 간간이 오가는 사람들은 그다지 바쁘지 않게 하루를 준비하고, 이 시간이 아니면 담을 수 없는 그림 때문에 굳이 새벽 시간에 다리 위에서 웨딩사진을 찍는 부지런한 청춘들도 있다.

카를교는 체코 역사상 가장 위대한 왕으로 추앙받는 카를 4세의 이름을 딴 석조 다리다. 원래 목조 다리가 있던 자리에 카를 4세가 아름다운 고딕 양식의 돌다리를 만들었다. 폭 10미터, 길이 520미터의 보행자 전용 다리인 카를교는 다리 양쪽 난간에 30명의 보헤미아 성인의 동상이 있어 그 아름다움을 더한다.

그런데 이 다리에는 희한한 수열의 비밀이 있다. 135797531. 1357년 7월 9일 5시 31분을 뜻한다. 카를 4세가 이 다리의 초석을 놓은 날짜를 시간과 분까지 표시한 것이다. 7과 9의 순서가 바뀐 것은, 유럽에서는 영국을 제외하고 날짜가 달보다 앞에 표기되기 때문이다.

카를교는 늘 사람들로 북적거린다. 다리 양옆으로는 초상화를 그려주는 화가, 블타바강을 배경으로 풍경화를 그리는 화가를 비롯해 여러 가지 기념품을 파는 사람들로 가득하다. 그리고 10년 이상 한자리에서 공연을 하는 시니어 밴드도 있고, 자비의 손길을 기다리는 시각장애인도 늘 그 자리를 지키고 있다.

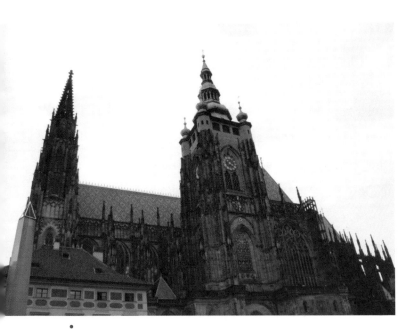

프라하의 랜드마크인 프라하성에서도 가장 중심이 되는 성 비투스 대성당.
전형적인 고딕 양식과 로마네스크가 결합한 형태지만 대체로 고딕 양식으로 이해한다.
성당 내부의 스테인드글라스가 유명한데, 특히 알폰스 무하의 작품을 보려는 여행자들이 많다.

예술과 함께
유럽의 도시를 걷다

프라하 여행의 백미는 프라하성이다. 프라하 시내를 내려다보는 언덕에 위치한 프라하성은 9세기부터 16세기에 걸쳐 무려 700여 년 동안 다듬어져 왔다. 로마네스크 양식에 고딕 양식이 더해지는가 하면 다시 르네상스 양식까지 더해져서 지금에 이르렀는데, 성 안에는 왕궁과 성 비투스 대성당, 성 이르지 교회, 황금 소로 등이 모여 있어 여행자들의 발걸음을 느리게 한다.

체코의 상징 프라하성과
중세 건축 박물관 구시청 광장

프라하성 중에서도 하이라이트는 성 비투스 대성당. 첨탑까지의 높이가 124미터에 이르는 탓에 프라하 어디서라도 보이는 곳이다. 10세기 현재 자리에 원형 성당으로 처음 지어진 후 11세기에 로마네스크 양식으로 재건축됐다가 카를 4세 때인 1344년 웅장한 고딕 양식으로 다시 모습을 바꿨다. 그러나 성 비투스 대성당이 완공된 것은 1929년이라고 하니 무려 1000년에 걸쳐 지어진 건축물인 셈이다.

프라하성 안에는 소설가 프란츠 카프카의 흔적도 있다. 낮은

집들이 옹기종기 모여 있는 골목 황금 소로. 원래 프라하성의 경비병 숙소였던 곳이다. 그런데 16세기 후반 왕이 고용한 금 세공사들과 연금술사들이 모여 살게 되면서 황금 소로라 불렸다. 이곳 22번지에서 카프카는 1916년 11월부터 1917년 5월까지 머무르며 글을 썼다고 한다.

성 비투스 대성당을 통해 느껴지는 체코의 건축 미학은 프라하 시내 전체에 골고루 퍼져 있다. 프라하를 '유럽 중세 건축의 보고'라 부르기도 하는데, 사실 거기에는 그다지 유쾌하지 않은 사연도 숨어 있다.

유럽 중세 건축물의 박물관이라 불리는 프라하의 구시청 광장.

예술과 함께
유럽의 도시를 걷다

우리는 흔히 제2차 세계대전이 나치의 폴란드 바르샤바 침공으로 시작된 것으로 알고 있다. 하지만 사실 나치는 바르샤바보다 먼저 프라하를 침공했다. 다만 나치의 침공에 극렬히 저항한 폴란드인들과는 달리 체코인들은 나치의 침공을 아무런 저항도 없이 받아들였다. 이유는 프라하의 그 위대한 건축물들이 파괴되는 것을 막기 위해서였다.

그래서 도시의 80퍼센트가 파괴된 바르샤바와 달리 프라하는 거의 전쟁의 상흔을 입지 않았다. 위대한 중세의 건축물들이 고스란히 남아 있을 수 있었던 것이다. 참담한 전쟁 속에서도 프라하가 중세의 건축물들을 지킬 수 있었던 것은 어느 정도 치욕의 대가였던 듯하다.

위대한 프라하의 중세 건축물들은 구시청 광장을 중심으로 사방에 퍼져 있다. 구시청 광장에서 가장 눈길을 끄는 것은 오를로이 천문시계. 구시청 건물의 한쪽 벽면을 장식하고 있는 천문시계는, 구시청 건물이 프라하 시내 중 유일하게 나치의 폭격으로 파괴됐지만 용케 온전히 그 모습을 지킬 수 있었다.

이 천문시계는 15세기에 시계 기술자인 미쿨라스라는 사람이

만들었다. 그런데 이 시계의 아름다움이 다른 나라와 도시로도 전해지면서 미쿨라스는 똑같은 시계를 만들어달라는 요청을 받는다. 하지만 프라하 시청 측에서는 그것을 용납할 수 없었다. 그래서 미쿨라스의 눈을 멀게 했다. 앞을 못 보게 된 미쿨라스는 시계를 한 번만 만져볼 수 있게 해달라고 간곡하게 부탁했다. 그가 시계를 만지자 시계는 갑자기 멈췄고 이후 400년 동안이나 움직이지 않고 있다가 1860년에 와서야 시계가 다시 작동했다는 이야기가 전해진다.

이 천문시계의 위쪽은 칼렌다륨, 그리고 아래쪽은 플라네타륨이라고 부른다. 칼렌다륨은 천동설의 원리에 따라 해와 달과 천체의 움직임을 묘사하여 1년에 한 바퀴를 돌면서 연, 월, 일, 시간을 나타내고, 플라네타륨은 12개의 계절별로 장면을 묘사하여 당시 보헤미아 지방의 농경생활을 보여준다.

이 천문시계는 매시 정각에 해골 모양의 인형이 밧줄을 잡아당겨 모래시계를 뒤집으면 시계 위쪽에 있는 두 개의 창문이 열리면서 예수님과 열두 제자가 차례차례 지나간다. 이때 해골 옆에 있는 아랍인과 반대편에 있는 지갑을 든 유대인, 거울을 든 인형들이 춤을 추는 듯한 동작을 보여준다. 그리고 마지막으로 황금색

수탉이 홰를 친다. 이 모습을 보기 위해 프라하 여행자들이 매 시간 이 천문시계 앞에 모여 고개를 쳐들고 있는 것도 볼만한 장면이다.

프라하의 밤은 마치 내일이 오지 않기를 바라는 이별을 앞둔 연인 같다. 깊은 사랑에서 빠져나오지 않으려는 듯 시간을 움켜쥐고 서로를 부둥켜안은 팔에서 힘을 풀지 않는다. 그곳이 삶인 사람이든, 새로운 추억을 좇아 흘러 들어온 사람이든, 이미 프라하의 깊고 화려한 밤에서 그 누구도 헤어 나오려 하지 않는 듯하다.

그래서일까. 프라하의 밤은 그 끝을 알 수 없는 긴 소설처럼 한없이 이어지고 있다. 교교히 흐르며 프라하를 충분히 적셔주는, 그 흥건한 흥분으로 밤새 몸서리쳐지게 하는 블타바강의 열정이 프라하를 내내 휘감고 있는 것이다.

프라하의 밤은 마치 노스텔지어처럼 열병을 잃게 하고, 이제 시작하면서도 이별의 고통을 느끼게 한다. 결코 놓아주지 않겠다고 고집부리고, 두 팔로 죽어라 부둥켜안은 채 이 밤을 놓아주지 않는다고 고함친다. 프라하의 밤은 그래서 낮보다 더 치명적인 중독 증세를 보이나 보다.

4

낯설지만
아름다운
예술의 도시

노르웨이 ——————————— 오슬로

우울한 뭉크를 품은
북유럽의 겨울

예술과 함께
유럽의 도시를 걷다

"아버지는 신경질적이고 강박적이었다. 아버지로부터 나는 광기의 씨앗을 물려받았다. 공포, 슬픔, 그리고 죽음의 천사는 내가 태어나던 날부터 나의 옆에 서 있었다.… 나는 인간이 가장 두려워하는 두 가지를 물려받았는데, 그것은 병약과 정신병이다."

– 오슬로 뭉크 미술관에 비치된〈뭉크의 일기〉중에서

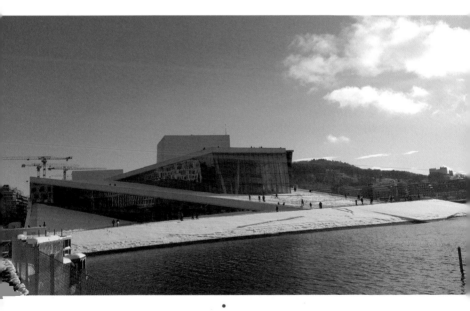

오슬로 오페라 하우스. 총 면적 3만 8,500평방미터의 크기에 1,100개의 방을 가진 종합 문화 공간이다. 오랜 논란 끝에 1999년 건립이 결정되고 2008년 완공된 북유럽 최대 문화예술 공연 공간이다.

노르웨이의 수도 오슬로를 찾은 것은 순전히 뭉크 때문이다. 오슬로는 뭉크의 도시라 해도 지나침이 없다. 뭉크가 비록 오슬로에서 태어난 것은 아니지만, 일생의 중요한 순간은 물론 삶의 마지막은 오슬로와 함께했다. 오슬로를 너무 사랑한 나머지 죽음의 순간에 그는 자신의 모든 그림을 오슬로에 기증하기도 했다.

500년 동안 식민지로 산
노르웨이의 우울증

'죽음의 미학자', '현대 표현주의 미술의 창시자'로 불리는 에드바르 뭉크Edvard Munch는 1863년 북유럽이 겨울로 깊이 들어가는 12월 12일에 오슬로 인근 뢰텐에서 태어났다. 그가 세상과 영원한 이별을 고한 건 1944년 그 도시가 깊은 겨울의 한복판에 있던 1월 23일. 평생을 병과 죽음 사이에서 방황했던 그의 삶이 어둡고 차가운 오슬로와 묘하게 매칭된다.

오슬로는 덴마크 유틀란드반도와 스칸디나비아반도 사이 스카게라크해협으로부터 100킬로미터쯤 쑥 들어간 곳에 위치한 항구도시다. 오슬로는 오랫동안 노르웨이의 도시가 아닌 덴마크와

스웨덴의 도시라는 어두운 역사를 품고 있다.

9세기 무렵 통일 왕국의 수도로 오슬로가 건설됐고, 12세기 말부터 한자동맹의 중심 무역도시 중 하나로 번성했지만, 1397년 덴마크-스웨덴-노르웨이 3국이 맺은 칼마르 동맹 이후 덴마크의 지배를 받는다. 1523년 스웨덴이 먼저 동맹에서 빠져나갔지만, 노르웨이는 1814년까지 무려 400년이 넘는 시간 동안 덴마크의 지배를 받았다.

그 후 스웨덴의 지배를 받게 된 오슬로는 90여 년 동안 스웨덴의 변방도시 중 하나일 뿐이었다. 노르웨이는 500년이 넘는 시간 동안 '자기'였던 적이 없었던 셈이다.

그림 같은 오슬로 피요르를 따라 들어간 오슬로항에는 지극히 현대적인 감각의 아름다운 건축물이 있다. 오슬로 오페라 하우스다. 2008년 완공된 이 건물은 마치 오슬로 피요르에 떠 있는 거대한 빙산 같다.

노르웨이 국립 오페라단과 발레단의 주 무대이며, 북유럽 도시 중에서는 가장 볼거리가 많은 오페라와 발레 등이 공연된다.

완공 당시 바르셀로나 세계건축페스티벌 문화 부문, 그리고 2009년 미스 반데어로에 어워드 등에서 건축상을 수상한, 그 자체가 아름다운 현대 예술이다.

오페라 하우스의 가장 큰 매력은 지붕 위에서 조망하는 오슬로 항과 바다다. 며칠간 내린 눈으로 온 세상이 하얗게 빛나는 가운데 모처럼 파랗게 열린 하늘의 색 조화가 아름답다. 거대한 크루즈며 항구에 정박한 크고 작은 배들은 이곳이 북유럽의 중심 항구임을 자랑하고 있다.

오페라 하우스가 건립된 것을 시작으로 이 일대는 2020년까지 북유럽 최대 복합문화 공간으로 옷을 갈아입고 있다. 오래되고 낡은 항구의 건물들이 사라진 것이 안타깝지만, 과거 1000년의 도시가 미래 1000년의 도시로 탈바꿈하는 것을 보게 될 듯하다.

눈 덮인 오슬로,
그 거리를 사랑한 뭉크

오슬로항 바로 앞 오슬로 중앙역은 언제나 오슬로 여행의 시작

점이다. 늘 분주한 중앙역 건너편에서 시작하는 칼 요한 거리를 따라 걸으면 오슬로의 과거와 현재가 한데 어우러진다.

이 거리의 주인인 칼 3세 요한 국왕은 스웨덴에서도 의미 있는 왕이다. 나폴레옹 군대의 장군으로 스웨덴의 국왕이 된 프랑스인 장 바티스트 베르나도트가 그다. 그는 현재 스웨덴 왕가인 베르나도테 왕조의 시조이며, 이 길의 끝에 있는 노르웨이 왕궁을 건설한 장본인이다. 이 거리 이름을 '칼 3세 요한 거리'라 부르지 않

노르웨이 사람들의 신앙의 중심에 있는 오슬로 대성당.
잦은 화재로 인해 중건을 거듭한 오슬로의 상징이다.
종교적인 미사의 장소일 뿐 아니라
오슬로 시민들의 문화 공간으로도 사랑받는다.

고 '칼 요한 거리'라고 부르는 이유는, 그가 스웨덴에서는 칼 14세 요한으로 불리기 때문이다.

칼 요한 거리를 조금 걷다 보면 오른쪽으로 어두운 갈색 벽돌이 고색창연해 보이는 오슬로 대성당이 나온다. 1624년 화재로 오슬로가 모두 잿더미가 됐다가 다시 건설될 때 오슬로 시민들은 대성당을 함께 짓는다.

식민지의 삶이 너무 비참했던 그들은 종교의 힘으로 버텨보려 했는지도 모른다. 하지만 1686년 이 성당은 다시 불타고, 1699년에 지금의 모습으로 재건축됐다. 노르웨이 루터교의 총본산인 이곳은 그때나 지금이나 오슬로 시민들의 신앙의 중심이다.

칼 요한 거리와 스투르팅 거리 사이에 있는 칼 요한 공원은 오슬로 시민들이 가장 좋아하는 곳이다. 공원의 푸른빛을 덮은 새하얀 눈들은 북유럽 도시의 풍광을 더욱 북유럽답게 만들어준다. 천천히 공원을 거니는 사람들은 바쁠 것 전혀 없는 세계 최고 복지 국가의 단면이기도 하다.

뭉크가 자신을 유명하게 만들어준 '뭉크 스캔들' 이후 베를린

에서 생활하다가 오슬로로 돌아온 것은 20세기가 시작되기 직전이었다. '세기말'로 불리는 그 극한 혼란의 시기 뭉크에게 있어서 오슬로는 오히려 모든 혼란으로부터 벗어난 편안함을 주었다. 그 중심에는 오슬로의 귀족 여성인 툴라 라르센이 있었다.

칼 요한 거리에는 뭉크가 툴라 라르센과 데이트를 즐기던 그랜드 호텔의 1층 그랜드 카페와 국립극장 바로 옆 콘티넨탈 호텔 1층 시어터 카페가 있다. 툴라 라르센의 결혼 집착에 이은 권총 오발 사고 후 여성에 대한 병적 기피 증상이 생길 때까지 뭉크는 칼 요한 거리를 사랑했을 것이다.

에켈리, 영원히 뭉크를 품은
한적한 도시의 외곽

평생을 잦은 병치레와 정신적인 혼란 속에서 안정을 찾지 못하고 살아오던 뭉크의 말년은, 그때까지의 삶보다는 훨씬 평안했던 것으로 보인다. 사람들에게서 떨어져 자신의 세계 속에 자신을 가둔 덕이었을지도 모른다. 1920년대 뭉크는 그때까지 번 돈을 모아 오슬로 중심에서 서쪽으로 7, 8킬로미터 떨어진 한적한 마

을 에켈리에 그렇게 크지 않은 집을 하나 사고, 그곳에서 인생의
마지막 예술혼을 불태운다.

에켈리 뭉크 아틀리에로 가는 길은 온통 눈으로 뒤덮여 도심이
면서도 고립감이 강하다. 트램에서 내려 마을 입구까지 야트막한

뭉크가 인생의 마지막 순간까지 살았던 그의 집이자 작업 공간.
지금은 에켈리 아틀리에라 불리며 뭉크가 생전에 작업하던 공간 그대로 보존하고 있다.
조용한 주택가 한복판으로 오슬로를 여행하는 사람들이 가장 가보고 싶어 하는 곳이다.

예술과 함께
유럽의 도시를 걷다

언덕길을 15분쯤 걸어가면 순식간에 고즈넉해진다. 가끔 오가는 자동차가 있지만, 깊게 눈 덮인 마을에는 다양한 집들은 있어도 사람의 흔적은 거의 없다.

뭉크가 매일 산책을 했다는 마을의 오솔길도 양옆의 높은 가로수 사이 하얀 눈 위로 사람의 발자국은 보이지 않는다. 북유럽의 한겨울이 온몸으로 느껴지는 곳이다.

아틀리에 주변은 지금은 여러 채의 제법 큰 주택들이 에워싸고 있지만, 그렇다고 해서 적막감이 적지는 않다. 집 아래쪽으로 놓인 작은 벤치가 실제 뭉크가 살던 시절에도 있었던 것인지는 알 수 없지만, 작은 동네를 조망하며 홀로 마음을 내려놓기에는 안성맞춤이다.

뭉크는 이곳에서 20여 년을 살다가 80년 인생을 마쳤다. 그의 그림 〈절규〉나 〈마돈나〉, 그리고 〈병든 아이〉나 〈병실에서의 죽음〉 등 세기말에 그렸던 그의 그림 전반에서 보이듯 뭉크는 가련하고 힘겨운 시절들을 살아야 했다.

5세에 결핵을 앓던 어머니를 잃고, 14세 때 사랑하던 누나도

같은 병으로 잃었으며, 여동생 중 하나는 정신병에, 유일한 기혼자였던 남동생도 결혼 직후에 그의 곁을 떠났다. 뭉크 본인도 어린 시절부터 숱한 잔병치레로 고통을 겪었다. 오랫동안 정신과 치료를 받기도 했다. 어쩌면 독일 표현주의의 시작을 알렸던 그의 그림은 혼란스럽고 고통스러웠던 긴 시간이 투영된 고해였는지도 모른다.

●
뭉크의 무덤이 있는 공원묘지는 매우 넓고
한적하면서도 쾌적한 공간으로 많은 오슬로 시민들이
산책길로 애용한다. 뭉크의 무덤 건너편에는
극작가 헨리크 입센의 묘지도 있다.

예술과 함께
유럽의 도시를 걷다

뭉크의 마지막을 찾아가는 길은 발목까지 빠지는 눈으로 걷기도 쉽지 않았다. 에켈리 아틀리에에서 멀지 않은 오슬로 도심 북쪽 공원묘지는 더 깊은 겨울의 눈으로 곱게 덮여 있다. 뭉크뿐 아니라 헨리크 입센 등 노르웨이의 유명 인사들이 묻힌 이곳은 언제나 한적한 휴식이 있는 곳이다.

이곳 한쪽에 조용히 잠들어 있는 뭉크는 80년의 극심한 혼란에서 벗어나 안식하고 있을까? 미칠 듯이 자신의 의식을 갉아먹던 광기의 씨앗이, 태어날 때부터 그 옆에 서 있던 죽음의 천사가 멀찌감치 떨어져 그를 쉬게 하고 있을까?

뭉크를 찾아온 겨울의 오슬로는 여기저기 발길을 열어주지 않는다. 살면서 과연 행복했을 때가 있을까 싶은 뭉크의 삶만큼이나 답답하다. 하지만 그럼에도 불구하고 노르웨이의 겨울 도시 오슬로는 차가운 바다의 향을 품고, 새하얀 눈의 이불 밑에서 웅크린 뭉크가 살아온 삶의 저편을 안온하게 남고 있다.

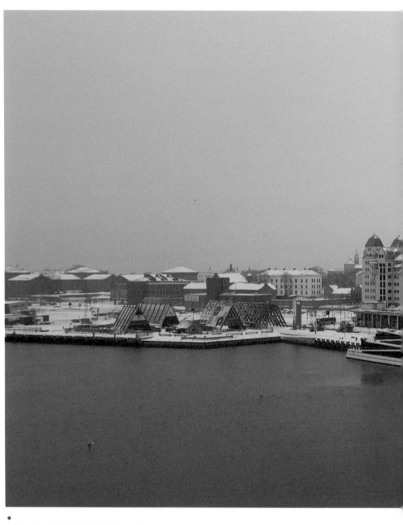

오슬로 피요르를 통해 북해와 이어진 오슬로항은 산업과 물류의 중심지이기도 하다.
최근에는 이 일대에 유럽 최대 규모의 복합문화 단지가 조성되고 있다.

예술과 함께
유럽의 도시를 걷다

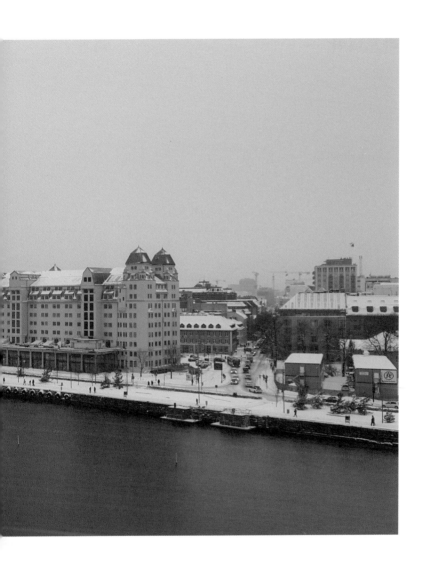

라트비아 ———————————— 리가

아르누보 건축의 정수를 찾아 떠나는
발트해의 보석

●
리가 구시가 전경. 리가는 발트 3국의 수도 중
가장 크고 상업이 발달했다. 건축물의 예술성이 높아
유럽의 그 어떤 도시에 비해서도 화려한 중세 도시의
면모를 간직하고 있다.

　　라트비아의 수도인 리가가 도시로 건설되기 시작한 기록은
1201년. 독일 뤼베크를 중심으로 한 12, 13세기의 힌지동맹 시대
로 거슬러 올라간다. 우리로 따지면 보부상 조직인 한자Hansa가
발트해 연안으로 상권을 확장하며 이른바 도시 연합체를 만든 것
이 한자동맹인데, 리가는 바로 그 한자동맹의 비독일권 중심지로
발돋움하기 시작한 것이다.

독일인들이 세운 나라나 다름없는 라트비아 피지배의 역사는 길다. 독일은 라트비아와 에스토니아를 통합해 라보니아 공국을 세웠다. 16세기 말에 이르러서는 폴란드가 라트비아를 점령했고, 1629년 스웨덴의 구스타프 2세가 폴란드로부터 다시 라트비아를 빼앗았다. 하지만 그것도 잠깐. 채 100년이 되기 전 러시아와의 전쟁에서 패한 스웨덴은 라트비아를 내줘 1721년부터 제정 러시아의 지배에 들어간다.

점령당한 나라에서 꽃핀
미하일 예이젠시테인의 건물들

1991년 이전 라트비아가 독립국으로 살아본 것은 1918년부터 1939년까지 21년 정도다. 볼셰비키 혁명으로 제정 러시아가 무너지고 소련이 건국한 후 레닌은 라트비아의 독립을 인정한다. 그러나 1939년 제2차 세계대전 발발 직전 독일과 소련이 불가침 조약을 체결하면서 소련은 다시 라트비아 지배에 들어간다. 이후 라트비아는 에스토니아, 리투아니아와 함께 발트 지역의 소비에트로 편입됐다가 1991년 소련 붕괴와 함께 독립 국가로 재탄생한 것이다.

라트비아 리가로의 여행은 아르누보 건축 여행이기도 하다. 아르누보는 말 그대로 '새로운 예술'을 뜻한다. 1890년부터 1910년까지 프랑스, 영국을 비롯한 전 유럽과 미국에서 대유행하던 예술 경향이 아르누보다.

그리고 바로 그 시기 아르누보 건축의 아버지로 불리며 유럽 근대 건축사에 큰 족적을 남긴 미하일 예이젠시테인Mikhail Eisenstein이 리가의 아르누보 건축물들을 꽃피웠다.

구시가는 리가항에서 멀지 않다. 리가에 대한 첫인상은 깨끗하고 아기자기하다는 것이다. 물론 리가는 상업과 공업이 발달한 도시다. 리가는 다른 러시아권 국가들에서는 볼 수 없는 동화스러운 앙증맞음이 도시 여기저기에서 수줍은 듯 고개를 빼꼼히 들고 있다.

리가의 구시가는 1994년 유네스코 세계문화유산으로 지정되었다. 유럽의 오래된 동화 속으로 빨려 들어가는 느낌이다. 거리의 건물들은 단 하나도 같은 모양이 없다. 형형색색 화려하게 치장된 건물들에는 사람이 아닌 요정이 살 것 같은 느낌이다.

구시가로 들어가는 길의 자그마한 광장에는 블랙헤드 길드의 전당이 있다. 블랙헤드 길드는 주로 북아프리카를 활동 무대로 한 상인 조직인데, 이 길드의 회원은 모두가 미혼이다. 이들의 수호성인은 북아프리카 출신 로마 전사 성 마우리티우스. 길드의 이름을 블랙헤드라고 정한 이유다. 이 전당은 주로 상인들의 숙소와 연회장으로 사용되던 곳으로 리가에서 가장 중요한 의미를 지니고 있다.

한자 시대 상업주의의 중심
블랙헤드 길드

블랙헤드 전당의 전면은 화려함의 극치다. 특히 건물의 상단부에는 체코 프라하에 있는 오를로이 천문시계와 비슷해 보이는 천문시계가 있다. 시간과 월령을 조각한 아름다운 시계인데, 이 시계에 전해지는 전설도 프라하의 오를로이와 비슷하다. 이 시계를 만든 시계공에 대한 다른 도시의 관심이 많아지다 보니 시계를 처음 주문한 길드의 수장이 시계공의 눈을 멀게 해 다시는 그와 같은 시계를 만들 수 없게 했다는 것이다.

앞을 볼 수 없게 된 시계공만큼 이 블랙헤드 길드 전당도 순탄치 않은 역사를 지니고 있다. 제2차 세계대전 당시 독일군에 의해 건물의 80퍼센트가 파괴되었다. 게다가 전쟁 이후 소련은 이 건물이 독일의 잔재라며 모조리 철거했다. 라트비아가 독립한 이후 2001년 리가 탄생 800년을 기념해 이 건물은 재건되었다.

블랙헤드 길드 전당 앞에는 여름에도 크리스마스 트리가 세워져 있다. 이곳이 크리스마스 트리의 발상지라는 것을 알아달라는 간절한 외침이기도 하다. 1510년 리가의 길드 회원들은 이 자리

한자동맹 시대 번성기를 누린 리가를 상징하는
블랙헤드 길드의 전당. 화려한 외관으로도 유명하다.

에 커다란 전나무를 세워놓고 거기에 각양각색의 화려한 장식을 해 밤새 놀았다. 그것이 오늘날 크리스마스 트리의 시초란다.

크지 않은 이 광장은 늘 사람들로 붐빈다. 광장에 모인 사람들은 바쁘지 않다. 벤치나 돌바닥에 앉아 커피를 마시기도 하고, 눈에 띄는 기념품 가게에서 리가의 추억을 담기도 한다. 거리의 음악 공연을 한가로이 구경하기도 하고, 누군가를 기다리며 사방을 두리번거리기도 한다. 거기엔 사람이 있고, 기억과 추억이 있고, 휴식이 있다. 대도시의 숨 막히는 분주함은 찾아볼 수 없다.

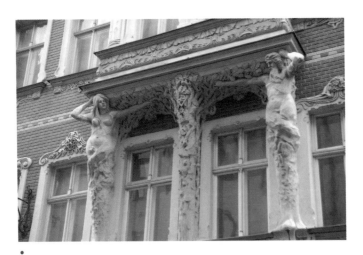

아르누보 건축물의 특징은 건물 외관에 화려한 조각이 덧붙여진다는 점이다.
주로 그리스 로마 신화에 등장하는 신이나 인물 등을 소재로 한다.

예술과 함께
유럽의 도시를 걷다

광장 한쪽 까마득히 높고 뾰족한 첨탑이 인상적인 건물이 눈에 들어온다. 성 베드로 교회다. 13세기 길드 회원들의 헌금으로 이 교회를 지었다. 성 베드로 교회 첨탑의 높이가 123미터에 이르니 이곳에 오르면 리가 시내가 한눈에 내려다보인다.

구시가 안쪽으로 들어가는 리가의 골목들은 아름답다. 길 양옆으로 본격적인 아르누보 건축물들의 향연이 펼쳐진다. 이 건축물들은, 건물이 아니라 하나의 조각품처럼 보인다. 자우니엘라 거리는 1899년부터 1914년 사이에 조성된 거리다. 아르누보 건축 양식이 19세기 말부터 20세기 초에 전성기를 이룬 것을 생각하면 자우니엘라 거리는 바로 아르누보의 전성기에 조성된 거리다. 그러니 이 거리가 유럽 아르누보 양식의 보고라 불릴 만도 하다.

아르누보의 거리를 걷다

리가 구시가를 남북으로 나누는 카라츄 거리를 걷다가 북쪽으로 걸음을 옮기면 제법 큰 광장이 나온다. 이 광장의 서남쪽엔 라트비아 루터교의 중심인 대성당이 자리 잡고 있다. 1211년 공사를 시작한 대성당은 처음엔 고딕 양식으로 지어졌다. 그러나 18세기

까지 증개축을 이어오면서 바로크 양식이 더해졌고, 다시 바실리카 양식이 더해졌다. 이 성당에서 가장 유명한 것은 6,768개의 파이프를 가진 오르간이다. 1884년 제작될 당시만 해도 이 파이프오르간은 세계에서 가장 큰 것이었다.

대성당 광장에서 북쪽으로 난 작은 골목은 리가의 또 다른 아름다움이 진한 향기를 풍기는 곳이다. 그 골목의 끝에서 나타나는 아치형 출입문은 또 하나의 전설을 지니고 있다. 스웨덴이 리가를 점령하던 시절 한 여인이 리가 주민들의 금기를 깨고 스웨덴 병사를 사랑했다. 이들은 남들의 눈을 피해 매일 늦은 밤 이 문에서 만났는데, 어느 날 잡히고 만다. 여인은 사형을 당했고, 이후 이 문을 지나갈 때마다 흐느껴 우는 여인의 소리가 들렸다는 것이다. 지금도 이 문을 지나는 연인이 진실한 사랑이라면 남녀의 속삭이는 소리가 들린단다.

스웨덴 문이라 불리는 이 문은 리가를 둘러싼 성벽에 난 25개의 문 중 하나다. 13세기부터 18세기까지 성벽으로 둘러싸인 리가에는 25개의 출입문과 28개의 감시탑이 있었다. 하지만 지금은 스웨덴-러시아 전쟁, 제2차 세계대전 등을 겪으며 모두 파괴됐고, 스웨덴 문이 연결된 일부 성벽은 나중에 복구된 것이다.

리부 광장은 한자동맹 시대 길드의 중심이다. 당시 길드는 대길드와 소길드로 나뉘는데, 대길드는 부유한 독일 상인들이었다. 대길드는 라트비아의 소상인과 장인들의 조직인 소길드보다 우월한 권력이 있었고, 자연히 차별이 형성됐다. 그래서 생긴 재미있는 이야기도 있다.

대길드 건물 앞에 또 다른 건물을 가지고 있던 라트비아의 부유한 상인. 그는 대길드에 속하고 싶어 애를 썼다. 하지만 대길드

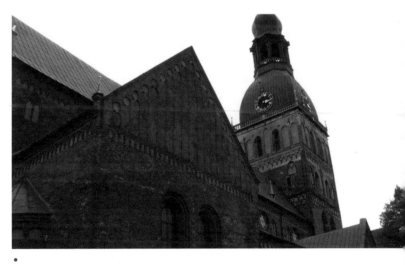

●
리가 대성당은 루터교 신앙심이 깊은 리가 사람들의 정신적 안식처 노릇을 해왔다. 오랜 시간 러시아와 소련으로 이어지는 지배 속에서도 러시아 정교회보다는 북유럽 고유의 루터교 신앙을 지켜온 것도 대성당의 역할이라고 리가 사람들은 생각한다.

의 독일인들은 그가 라트비아인이라는 이유로 받아주지 않았다. 화가 난 라트비아 상인은 자신의 건물 꼭대기에 대길드 건물을 향해 엉덩이를 내밀고 있는 두 마리의 고양이 조각을 얹었다. 독일 상인들이 몰락하면서 대길드 건물이 국립 라트비아 교향악단의 연주장으로 바뀐다. 그러고 나서 라트비아 상인은 고양이가 라트비아 교향악단의 연주를 잘 들을 수 있도록 180도 돌려놓았다. 그래서 이 건물을 '고양이의 집'이라고 부른다.

미하일 예이젠시테인의 아들도 유명인이다. 영화 〈전함 포템킨〉을 통해 몽타주 이론을 확립하고 이후 고전영화 이론의 완성

● 건물 꼭대기의 고양이 조각이 라트비아 교향악단과 연관되어 있다는 이야기가 사실인지는 확인할 수 없다. 다만 건너편 건물이 독일인의 대길드 건물이었을 때와 라트비아 교향악단 연주장일 때 고양이의 방향이 바뀌었다는 이야기는 리가 사람들의 재치를 보여주는 이야기다.

예술과 함께
유럽의 도시를 걷다

자라는 평가를 받는 영화감독 세르게이 예이젠시테인이다. 또한 1985년 개봉해 국내에서도 선풍적인 인기를 끌었던 영화 〈백야〉의 주인공이자 세계적인 발레리노 미하일 바리시니코프도 리가에서 태어났다.

우리에게 라트비아의 모든 것은 구소련이었다. 그래서 더더욱 우리에게는 낯선 곳이었는지도 모른다. 하지만 그런 엄혹한 시간 속에서도 라트비아는 유럽 문화의 한 축으로 제자리를 지키고 있다. 북유럽이면서도 동유럽이고, 게르만 문화이면서도 슬라브 문화를 지닌 독특한 곳. 참담한 파괴와 질긴 고집의 유지가 공존하는 곳이다.

수백 년에 이르는 처참한 피지배의 역사 속에서, 이제는 가장 빛나는 역사를 지닌 중세의 찬란함이 그대로 남아 있는 나라 라트비아와 그 중심에 선 리가. 낯섦에 대한 깊은 동경이 있다면 만끽할 수 있는 찬연한 문화의 산소로 행복할 수 있는 곳이다.

스웨덴 ——————————————— 스톡홀름

사람의 향기 듬뿍 담긴
옛 도시의 골목과 건축물들

예술과 함께
유럽의 도시를 걷다

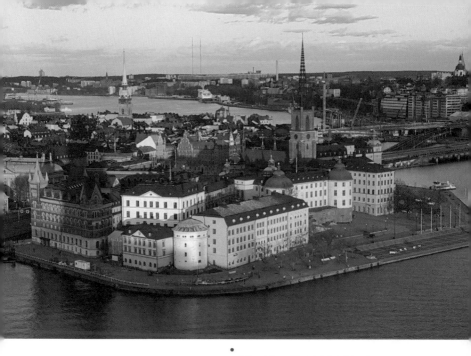

스웨덴 스톡홀름 여행의 시작점인 감라스탄.
17세기 이후 스웨덴의 수도가 된 곳으로 최소 200년
이상의 건물들로 가득하다. 좁고 복잡하게 얽힌
골목들이 감라스탄 여행의 백미다.

골목은 좁다. 하늘을 다 가릴 만큼 높은 중세의 건물들 때문에
골목은 너 좁고 어둡다. 기친 돌비닥은 밑창 얇은 신발을 뚫고 통
증을 전해주기도 한다. 그런데도 그 좁아터진 골목 여기저기를
기웃거리며 구경하는 사람들의 표정은 행복해 보인다. 그래서 그
골목은 늘 행복한 시간이 흔하게 널려 있다.

여행자에게 말을 거는 깊고 푸른
감라스탄 골목들

스톡홀름 감라스탄(구시가)의 골목에서는 왁자지껄 떠드는 사람들의 모습을 보면서 넓은 광장에서 웃는 것과는 다른 행복을 읽는다. 크지 않은 가게들을 보며 희한해하는 사람들, 아무렇게나 튀어나와 있는 작은 간판이 예쁘다고 눈을 못 떼는 사람들, 그러다가 자그마한 동상이라도 발견하면 달려들어 사진 찍는다고 법석 떠는 사람들을 보면 그저 행복해 보인다.

감라스탄 대광장을 중심으로 복잡하게 얽힌 골목들은 높이가 10여 미터가 넘는 건물들 사이로 비좁게 나 있다. 한눈이라도 팔면 갑자기 달려드는 나무에 부딪히기도 하고, 벤치에서 쉬는 여행자의 발에 걸리기도 한다. 그래서일까? 감라스탄의 골목들은 아주 어린 시절 동네 골목 여기저기를 뒤지고 다니며 셜록 홈즈 놀이를 하던 때로 기억을 되돌려 놓는다. 비록 그 시절의 골목이 감라스탄의 골목과는 다르다 해도 이 골목에 들어설 때마다 내 기억은 40년 가까이 타임워프 된다.

골목들은 저마다 많은 이야기를 담고 있다. 전설처럼 사람과

사람 사이로 전해지는 이야기가 아니더라도, 그곳에서 사는 사람들, 그곳을 지나치는 사람들마다 제각각 다른 이야기들이 500년의 시간 동안 그 골목 여기저기에 스며들어 다시 그곳을 지나는 사람들에게 들려주고 있다.

　감라스탄에서 가장 사람들이 북적이는 골목은 '서쪽에 있는 긴 거리'라는 뜻의 베스테르롱가탄이다. 이름처럼 가장 길고 넓은

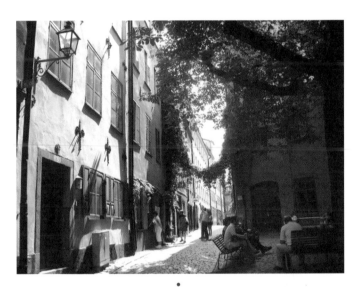

감라스탄의 실핏줄과도 같은 골목들은 그 자체에 수많은 이야기를 담고 있다. 가장 멋진 볼거리이면서 여행자들의 쉼터가 되기도 하고, 현재 스톡홀름 사람들의 삶이 공존하는 곳이다.

골목이다. 길 양옆으로 빽빽하게 들어선 기념품 가게와 카페, 레스토랑이 여행자들의 발걸음을 잡는다. 어떤 때는 의지가 아니라 사람들의 흐름에 몸이 쓸려 다니는 느낌이지만, 그 분주함과 복잡함이 그다지 기분 나쁘지 않다. 그래서 스톡홀름에 올 때마다 서너 번 이상 들르지만 질리지 않는다.

베스테르롱가탄과 평행을 이루는 바로 옆 작은 골목은 프레스트가탄이라 불린다. '사제의 길'이라는 뜻이다. 19세기까지는 이 길을 통해 루터교 사제들이 대성당이나 독일 교회 등으로 다녔다. 그래서 그때나 지금이나 이 골목길은 늘 조용하다. 한 블록 떨어진 베스테르롱가탄과는 사뭇 다른 분위기다. 골목 양옆으로 이어진 노란색 벽의 건물들은 여러 가지 이야기를 담고 있는 듯하다. 아니면 사제들이 지나갈 때마다 숙연히 손 모아 기도했을까? 자극적이지 않은 노란색 벽은 들뜨지 않고 오히려 더 차분하다.

베스테르롱가탄의 서쪽 끝부분에서 프레스트가탄으로 이어지는 아주 작은 골목이 감라스탄의 절정인 모르텐 트로치그 그렌이다. 스웨덴어로 '가탄gatan'은 '거리'라는 뜻으로, 골목보다는 조금 큰 개념이다. 진짜 우리말로 골목이라고 표현할 단어는 '그렌 grän'이다.

예술과 함께
유럽의 도시를 걷다

모르텐 트로치그는 16세기 독일에서 온 이민자의 이름이다. 돈을 많이 벌어 감라스탄에 건물을 짓고 그 건물 사이의 골목에 자기 이름을 붙였다. 감라스탄 골목길 중 가장 흥미로운 이 골목은 너비가 90센티미터에 불과하다. 19세기 중엽 양쪽 끝을 막았다가 지난 1945년 다시 길을 열었다. 그 이야기 때문인지 이 골목을 지나는 사람들은 길을 지나 걸어가는 것이 아니라 무심히 계단을 바라보며 자기 이야기를 이 속에 재우는 듯 보인다.

중세에서 시간이 멈춰버린
엔틱숍과 갤러리

'상인의 광장'이라 불리는 곳으로 이어진 골목은 쇠프만가탄이다. 쇠프만가탄은 감라스탄에서도 가장 아름다운 골목이다. 이 골목에는 감라스탄에서도 가장 오래된 상점들이 군데군데 있다. 주로 골동품 가게들이다. 가게에 들어서면 아주 오래된 물건들에서 나는 특유의 냄새가 코를 자극한다. 운이 좋으면 15세기 이전 바이킹 시대의 물건도 볼 수 있다. 하지만 어지간해서는 그저 구경만 할 뿐이다. 값은 거의 보물 수준이다. 그런가 하면 귀한 고서적을 제법 싸게 살 수 있는 서점도 있다.

쇠프만가탄을 수놓고 있는 또 다른 멋진 곳은 갤러리다. 할리우드 스타들의 그림만을 전시하며 팔고 있는 갤러리부터 도저히 무슨 그림인지 알 수 없는 난해한 추상화 갤러리까지 즐비하다. 이 가게들은 간판마저 아름답다.

자그마한 의자에 앉아 골목 사이에서 작게 들이치는 햇볕을 받고 있는 한 노인은 "감라스탄의 골목은 언제나 황금으로 빛난다"

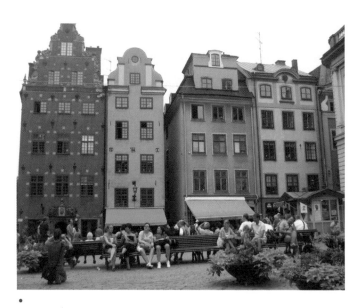

감라스탄의 중심이기도 한 대광장.
광장을 둘러싼 건물들은 스톡홀름 중세 건축물을 집대성했다.
여행자나 시민 모두에게 가장 많은 사랑을 받는 곳이다.

고 말한다. 건물 3, 4층 높이에서 자그마한 유리 창문을 통해 얼굴을 내민 예쁜 꼬마 아이는 "우리 집은 천국에 있다"고 이야기한다. 그리고 쇠프만가탄에서 행복한 웨딩 촬영을 하는 순백의 신부는 "좁은 골목이 포근한 신혼 침대의 이불이 되어 온전히 벗은 몸을 편하게 감싼다"고도 전한다.

골목은 때로는 시끌벅적한 수다를 떨기도 하고, 또 때로는 외마디 고함을 지르기도 한다. 어떤 때는 잘 들리지도 않게 조용히 속삭이는가 하면, 아무 소리도 없이 그저 지나가는 여행객의 귀를 쉬게 해주기도 한다. 그런 골목의 이야기 소리에 왜 귀를 기울이는 것일까? 그것은 적어도 우리 인생에서 편안한 마음으로 지나칠 수 있는 길도 있음을 느끼기 때문이리라. 거기엔 끊이지 않는 이야기도 있지만, 또 아무런 소리 없는 휴식도 존재한다.

스톡홀름에서는 감라스탄의 골목 외에도 걸어서 행복한 길이 또 있다. 섬과 섬을 넘나드는 호숫가의 길들이 그렇다. 맑은 날이면 늘 눈이 시리도록 파란 호수, 그 호수 위에 편안히 떠 있는 크고 작은 배들, 그 호수를 내려다보듯 점잖게 서 있는 고풍스런 건물들. 그 사이사이를 걷다 보면 편안한 문명의 이기인 다른 교통수단이 처량해 보이기까지 한다.

푸른 호수가 내뿜는
소나타를 들으며 걷는다

스톡홀름 시내를 편하게 다닐 수 있는 방법은 여러 가지다. 1일 교통권을 사면 트램을 탈 수도 있고, 시내 곳곳을 누비는 버스와 지하철을 탈 수도 있다. 게다가 호수 위에서 주요한 관광지를 연결해주는 보트도 있다. 그러나 뭐니 뭐니 해도 스톡홀름을 제대로 즐기는 방법은 두 다리에 의지하고 눈을 이용하는 것이리라.

스톡홀름의 랜드마크는 시청 건물이다. 스톡홀름 중앙역에서 서쪽으로 약 5분 정도 걷다 보면 시청사가 나온다. 내셔널 로만 양식의 시청사는 멜라렌 호수라는 뛰어난 풍광을 그대로 안고 있어 그 아름다움이 극에 달한다.

파란 호수를 바탕으로 한 검붉은 시청사는 건축가 랑나르 외스트베리의 작품으로 1923년 건축되었다. 이탈리아의 베네치아 궁전에서 영향을 받았다는 시청사는 모두 800만 개의 벽돌로 지어졌다. 전체적으로는 내셔널 로만 양식이지만 창문은 고딕 양식의 영향을 받았고, 외부와 내부엔 비잔틴 양식의 영향을 받은 금박 장식이 화려하게 수놓아져 있다. 106미터 높이의 탑에 올라가면

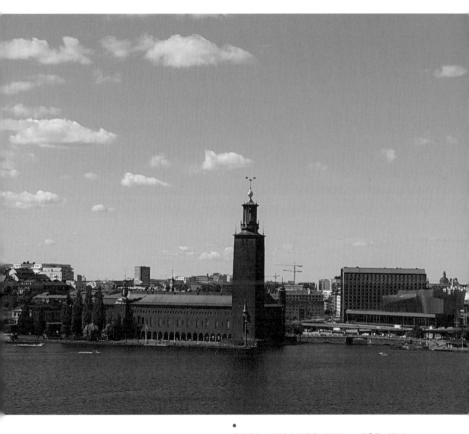

멜라렌 호수 위에서 위용을 자랑하는 스톡홀름 시청사.
건물 자체도 아름답지만 호수를 배경으로 하고 있어
유럽에서 가장 아름다운 시청사로 꼽히기도 한다.

낯설지만 아름다운
예술의 도시

스톡홀름 시내를 조망할 수 있다. 스톡홀름 시청 1층 블루홀에서는 매년 12월 그해 노벨상 수상자들의 축하파티가 열린다.

시청사 2층에서 가장 눈길을 끄는 것은 황금의 방이다. 정면에는 스웨덴의 평화를 상징하는 여신의 그림이 무려 1,800만 개의 금박 모자이크로 수놓아져 있다. 방의 천장과 맞닿은 사면도 금박으로 장식된 그림이 그려져 있다. 1층 블루홀에서 피로연을 마친 노벨상 수상자들은 이곳 황금의 방으로 자리를 옮겨 무도회를 연다.

스톡홀름 시청은 이 건물이 완공된 그 날부터 시민들의 휴식 공간이 되었다. 공무원들의 사무실과 시의회 등 극히 일부 공간을 제외하고는 모든 것이 시민에게 개방된 공간이다. 멜라렌 호수를 바라보며 일광욕을 하기도 하고, 연인들이 사랑을 나누기도 하는 지극히 자연스러운 공간. 그래서 그들은 스톡홀름에 사는 것을 그토록 행복해하는 것인지도 모르겠다.

스톡홀름 시내를 천천히 걸어 다니는 것이 행복한 또 다른 이유는, 그저 발 닿는 대로 가면 굳이 감라스탄이 아니더라도 고풍스런 건물이 줄지어 등장한다는 것이다. 그 건물의 용도가 호텔

이건 미술관이건 또는 비즈니스 센터건 상관없다. 그 건물들은 언제부터인지 몰라도 늘 그렇게 그곳에 서서 시민들과 여행자들의 눈을 즐겁게 해주기 때문이다.

스톡홀름은 중세 건축물의 보물 창고다. 그리고 그것은 사람의 향기를 한껏 담았다. 인간의 가치와 존재 이유가 그 건축물들을 더 아름답게 감싸고 있는 것이다.

●
스톡홀름 시내에서 만나게 되는 황혼의 풍경은 도심에서 볼 수 있는 것 중 으뜸이다.
호수와 오래된 건물들의 조화는 인간과 자연의 조화를 그대로 반영하고 있다.

에스토니아 ─────────── 탈린

러시아 거장들이 사랑한
중세 도시 속으로

2011년 유럽의 문화 수도로 지정된 세계문화유산

핀란드만을 사이에 두고 헬싱키와 불과 80킬로미터 떨어진, 호수처럼 잔잔한 발트해가 조용히 품 벌려 살포시 안고 있는 에스토니아의 수도 탈린은 중세를 박제해놓은 느낌이다.

항구로 들어서기 전부터 구시가의 여기저기 삐죽 솟아오른 교회의 첨탑이 먼저 반겨주는 곳, 그 첨탑 아래 가지런히 놓인 붉은색 지붕들은 이곳이 왜 2011년 유럽의 문화 수도로 지정되었는지, 그리고 이 구시가 전체가 왜 유네스코 세계문화유산인지 힘차게 소리치고 있다.

탈린에 발을 들인다는 것은 살짝 떨림이 있는 긴장이다. 게다가 이곳은 차이콥스키와 림스키코르사코프, 그리고 스트라빈스키가 그토록 사랑했던 도시라고 하지 않는가?

19세기에서 20세기로 넘어가는 시기 러시아를 대표하는 세 명의 음악가인 차이콥스키와 림스키코르사코프, 그리고 스트라빈스키가 모두 탈린을 사랑한 것은 그들이 모두 상트페테르부르크

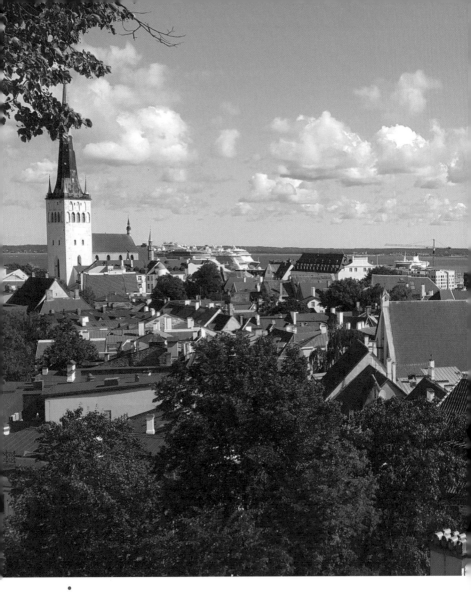

코투오차 전망대에서 바라본 탈린 구시가.
멀리 탈린항으로 들어온 발트해도 보이고, 붉은색 지붕들이 대비를 이룬다.

예술과 함께
유럽의 도시를 걷다

출신이기 때문일지도 모른다.

'러시아의 유럽으로 난 창'이라는 상트페테르부르크는 제정 러시아가 유럽 본토로의 진출을 꿈꾸던 교두보이자, 유럽의 문화를 흡수하는 출입구다. 상트페테르부르크에서 탈린까지는 약 360킬로미터. 자동차로 5시간이 채 안 되는 거리다. 러시아의 황제들은 이 길을 통해 탈린을 거쳐 유럽을 바라보았다.

표트르 일리치 차이콥스키Pyotr Il'yich Chaikovskii는 상트페테르부르크가 아닌 봇킨스크에서 태어났지만 부모와 함께 8세 때 상트페테르부르크로 이주해 20대 중반까지 상트페테르부르크에서 살았다. 그리고 또한 말년을 상트페테르부르크에서 보냈다.

그런 차이콥스키가 처음 탈린에 간 것은 1877년 이혼 후 신경증과 자살 기도 등으로 심신이 피폐했을 때다. 차이콥스키는 그가 선망하던 서유럽으로의 도피를 꿈꾸며 탈린에서 한동안 시간을 보냈다. 그때 그가 가장 자주 찾았던 곳이 탈린 구시가의 가장 높은 곳 톰페아 언덕에 있는 코투오차 전망대다.

예술과 함께
유럽의 도시를 걷다

신경증과 자살 기도를 치유한
차이콥스키

코투오차 전망대에 오르면 눈 아래로 선홍빛 탈린의 지붕들 때문에 눈이 부시다. 멀리 핀란드만에 접한 탈린항으로 들어온 북유럽의 대형 크루즈들도 눈에 들어온다. 짙푸른 바다를 배경으로 한 선홍빛 도시의 건물들.

자살까지 시도했다가 이곳에 온 차이콥스키는 분명 이 풍경 속에서 다른 희망을 갖기로 마음먹었을 것이다. 그 후 그가 만들어 낸 주옥같은 음악들이 그렇게 말하고 있으니.

●
탈린 시청 앞 광장은 아름다운 중세 건물의 집합소다.
이곳은 탈린 시민들이 가장 사랑하는 공간이면서 늘상 먹거리와 볼거리가 풍성한 시장이 선다.
매년 12월이면 유럽에서 가장 아름다운 크리스마스 마켓이 열린다.

탈린의 역사는 1219년으로 거슬러 올라간다. 덴마크 왕 발데마르 2세가 에스토니아인들이 세운 자그마한 성채를 확장해서 건설했다. '탈린'이라는 말 자체가 에스토니아어로 '덴마크인들의 도시'라는 뜻이다. 1346년 덴마크 왕이 튜튼 기사단에게 탈린을 팔면서 구도시가 건설됐다. 그러니 지금 이 도시의 모습은 14세기를 그대로 박제해놓은 것이라는 이야기. 그 후 이 도시는 한자동맹의 중심지가 되었다.

탈린은 북유럽에서도 가장 아름다운 도시로 발전한다. 몇 번의 전쟁을 겪으면서도 잘 보존된 중세의 건물이며, 미로처럼 연결된 골목들은 마치 핏줄처럼 도시 곳곳에 생기를 옮긴다. 시청 광장인 라에코야 광장은 언제나 가장 아름다운 모습의 집들로 둘러싸여 있고, 돌로 만들어진 크고 작은 길들은 중세의 운치를 그대로 간직하고 있다.

시청사 탑에서 내려다본 광장의 모습은, 광장에 서서 본 것과는 조금 더 다르다. 광장을 둘러싼 아름다운 건물들은 마치 팔을 벌리고 늘어선 고운 옷을 차려입은 소녀들 같다. 파란 하늘과 맞닿은 광장의 그 건물들 안쪽으로는 늘 시장이 선다. 탈린을 대표하는 온갖 공예품을 비롯해 먹을 것과 만질 것들이 즐비하다.

시청 바로 옆에 있는 식당 올데 한자와 페퍼삭 등은 14세기 중세의 정취를 그대로 느낄 수 있는 곳이다. 모든 직원들에게 계급대로 중세의 옷을 입히고, 가구며 식기까지도 모두 당시의 모습 그대로다. 음식도 일상적으로 먹기 어려운 사슴 고기, 멧돼지 고기며 곰 고기까지 그때의 그것들이다. 다분히 상업적인 장치임을 감안하더라도 중세의 느낌을 충분히 받을 기회다.

해군 장교로 탈린을 음미했던
림스키코르사코프

차이콥스키와 동시대를 산 니콜라이 림스키코르사코프Nikolai Rimskii-Korsakov가 탈린을 찾았던 것은 그가 본격적으로 음악을 하기 전이다. 귀족 출신으로 해군에 입대한 림스키코르사코프는 탈린에서도 복무를 했던 것으로 보인다. 어린 시절부터 피아노와 작곡 공부를 했지만, 집안의 분위기 때문에 해군에 입대한 그는 가까운 지인에게 해군 시절 배 위에서 바라봤던 탈린을 회상한 적이 있다.

"바다에서 본 탈린은 세상에서 가장 평안해 보이지만, 그

발트해에서 바라본 탈린의 구시가.
뾰족하게 높이 선 교회의 탑들이 마치 발트해를
항해해온 배들의 이정표 노릇을 하는 듯하다.

러면서도 정열적으로 핀 붉은 장미 같았어. 거리에는 늘
음악 소리가 들렸고, 그 음악 소리에 사람들의 표정은 평
온하지만 뜨거워 보였거든. 그런 탈린을 보고 있으면 격
한 피아노 선율이 생각나곤 하지."

림스키코르사코프가 바라보는 방향에서 가장 높은 곳의 돔 교
회는 탈린의 윗동네인 톰페아 지역의 보석이다. 검은 종탑 마루
아래로 새하얗게 빛나는 종탑, 그리고 그 아래 빨갛게 익은 사과

빛의 지붕은 유럽에서 흔히 볼 수 없는 교회의 모습이다. 이 교회는 탈린 구시가의 역사와 함께한다. 1219년 덴마크인들이 처음 탈린을 건설했을 때 세운 것이다. 목조 건물인 이 교회는 에스토니아 전체에서 가장 오래된 교회다.

차이콥스키가 즐겨봤던 것과는 정반대 방향에서의 림스키코르사코프의 눈길은 사실 에스토니아와 탈린의 벅찬 역사가 배어 있는 배경이다.

에스토니아는 제 나라의 역사를 지니고 산 세월이 길지 않다. 슬라브인과 게르만족 사이에서 근근이 살아가던 에스토니아인들은 17세기 30년 전쟁의 결과물로 스웨덴에 속하게 된다. 그러다가 1721년 북방전쟁 후 이번에는 러시아 땅이 된다. 러시아 황제 치하의 세월은 무려 200여 년. 러시아 혁명 후 1918년 에스토니아 공화국으로 겨우 독립을 하지만 그것도 잠시, 제2차 세계대전 때는 독일의 지배를, 전후에는 다시 소련의 지배를 받는다.

1989년 8월 23일, 이웃 라트비아와 리투아니아까지 약 200만 명의 민중들이 탈린과 라트비아의 리가, 그리고 리투아니아의 빌뉴스를 잇는 장장 580킬로미터의 인간 사슬을 만들어 소련에 저

●
탈린의 윗동네인 톰페아 지구로 향하는 피크 얄리. 얄리 거리를 뜻한다.
오래된 담벼락과 돌바닥은 과거 주로 귀족들이 마차를 타고 지나던 길이다.
이곳에서 거리의 연주자들은 지나가는 여행자들의 발길을 잡는다.

향한다. 2년 뒤 소련이 붕괴하면서 에스토니아는 마침내 완전한 독립 국가가 된 것이다.

그런 역사의 소용돌이를 뚫고 선 탈린의 진짜 매력은 길에 있다. 성채의 한쪽 문인 비루 문에서 이어진 비루 거리며, 항구 쪽에서 들어와 '뚱뚱한 마가릿 성탑'에서 구시가로 이어지는 피크 거리, 코투오차 전망대 바로 아래 피크 얄리 거리를 비롯한 구시가

를 실핏줄처럼 잇고 있는 크고 작은 골목들은 탈린을 가장 중세답게 느끼게 해준다.

눈총받던 사촌과의 결혼,
스트라빈스키의 위로

차이콥스키, 림스키코르사코프와 함께 상트페테르부르크에서 나고 자란 이고리 스트라빈스키Igor Stravinsky는 1905년 사촌 동생인 예카테리나 노센코와 결혼한 후 탈린으로 신혼여행을 왔다. 오랫동안 사랑했던 두 사람이지만, 사촌 간의 결혼이라 축복보다는 눈 흘김이 더 많았다.

결혼하고도 울적해하는 노센코를 위로하기 위해 스트라빈스키는 이 길을 자주 걸었다. 거친 돌길이지만 그들에게는 살아가야 할 이유를 주있는지도 모른다.

나중에 스트라빈스키가 미국에서 가진 몇몇 인터뷰에는 탈린의 알렉산드르 넵스키 교회와 성령 교회가 언급된다.

톰페아 지구에 있는 알렉산드르 넵스키 교회는 전설적인 에스토니아 영웅의 무덤 위에 세워졌다. 전형적인 러시아 정교회 양식. 현재는 이 교회 바로 맞은편에 에스토니아의 국회의사당이 있다. 성령 교회는 14세기에 지어져 탈린 시민들을 상대로 처음 대중 설교를 시작했던 곳이다.

피지배의 세찬 역사 속에서 독립의 뜨거운 갈망을 경험한 곳에는 특별한 감흥이 있다. 아마도 우리 역사와 닮은 구석이 있어서일 것이다. 인간 사슬이 이어지기 1년 전 탈린에서는 또 다른 사건이 있었다. 30만 명의 시민들이 모여 소련이 금지했던 에스토니아의 민요를 부른 것이다. 소련은 탄압했고, 이듬해 결국 인간 사슬이 만들어졌던 것이다.

상트페테르부르크 출신 러시아의 거장들이 사랑했고, 노래로 독립운동을 시작한 도시. 그 중세의 건물들 사이사이로, 그리고 거친 돌바닥을 타고 온 도시를 휘감는 노랫소리가 들리는 도시. 차이콥스키가, 림스키코르사코프가, 그리고 스트라빈스키가 걸었을, 머물렀을, 또 삶의 고통과 전환과 행복의 순간에 바라봤을 그 도시는 여전히 중세를 그대로 박제해놓은 듯 지금도 새로운 숨결을 뿜어내고 있다.

웅장하고 화려하진 않지만 아기자기하면서도 밝은 톤의 빛깔을 자랑하는 탈린 구시가의
건물들을 천천히 감상하며 거니는 골목 여행은 탈린의 또 다른 면을 만끽하는 기회가 된다.
탈린이 유럽의 문화 수도였던 것이 다른 이유에 있지 않다는 것을 알 수 있다.

핀란드 ─────────────── 헬싱키

**770년 피지배의 역사를 딛고
유토피아를 꿈꾸다**

"핀란드 갈매기는 뚱뚱하다. 어릴 적 기르던 고양이를 생
 각나게 한다."

 독특한 감수성의 일본 영화감독 오기가미 나오코는 왜 영화
〈카모메 식당〉 속 사치에의 입을 빌려 애먼 핀란드의 갈매기에게
외모 팩트를 날린 걸까? 영화 촬영 내내 그의 눈에 비친 핀란드 갈
매기가 그리 토실토실해 보였던 걸까? 아니면 영화 속 식당 간판
에 그려 넣은 갈매기가 어쩌다 보니 뚱뚱한 갈매기여서일까?

영화 〈카모메 식당〉의 실제 모델이기도 한 헬싱키의
작은 일본 식당 '카모메'. 헬싱키로 수많은 일본인
여행자들을 불러모으는 역할을 하고 있다.

영화 속 식당과 똑같지는 않지만, 그래도 그다지 많이 바꾸지
않음은 한국이나 일본 여행자들을 위한 배려일까? 나오코 감독이
사치에와 미도리, 그리고 마사코와 리이사를 통해 그리고자 했던
그 평온한 감수성이 현실 속 식당에서도 조금은 느껴지니 적어도
영화 속 카모메 식당이나 현실 속 카모메 식당 모두가 편안한 만
족감으로 여행을 시작하게 해준다.

핀란드의 정신 잔 시벨리우스

시내에서 4번이나 10번 트램을 타고 복잡한 도심을 살짝 벗어
난다. 19세기에 새로 만들어진, 유럽에서 가장 젊은 수도인 헬싱
키는 유럽답지 않다는 편견이 있다. 하지만 유럽의 오래된 도시
들에서 느낄 수 있는 고유의 감성이 배제된 것은 오히려 헬싱키
의 도심 한복판이다. 트램을 타고 복잡함을 벗어나 보면 길가의
교회며 크고 작은 아파트며, 학교 등에서 유럽다운 고풍스러움을
찾을 수 있다.

트램에서 내려 더 주택가 쪽으로 10여 분 걸으면, 아직 채 겨울
의 흔적이 가시지 않았지만 따뜻한 느낌 물씬 풍기는 공원이 나온

다. 그 공원 한복판, 아이들이 축구공을 가지고 노는 그 옆에 범상치 않은 조형물과, 그만큼 더 범상치 않은 얼굴 부조가 보인다. 핀란드의 정신이라고도 하는 음악가 잔 시벨리우스Jean Sibelius와 그를 기념하는 파이프오르간 모양의 '시벨리우스 기념물'이다.

시벨리우스 공원에서 자유롭게 놀고 있는
헬싱키의 아이들. 오른쪽에 작게 보이는 것이
시벨리우스의 얼굴 부조이고, 왼쪽 조형물이
청동관으로 만들어진 시벨리우스 기념물이다.

시벨리우스 공원 안에 있는 시벨리우스 기념물은 핀란드의
조각가인 에일라 힐투넨의 작품으로 시벨리우스 사후 10년인
1967년 9월 7일 시벨리우스에게 헌정됐다.

600여 개의 청동 파이프를 덧붙여 마치 물결이 치는 형상을 이
루고 있다. 설치 초기 시벨리우스 팬들에게는 '이게 무슨 시벨리
우스 기념물이냐?'는 비난을 받기도 했다. 하지만 파이프 옆 무언
가 심각하게 고뇌하는 시벨리우스의 얼굴 부조 때문에 용서(?) 받
았고, 50년이 지난 지금 이 기념물은 시벨리우스를 상징하고 있
다. 시벨리우스의 흔적을 따라 헬싱키에 온 사람이라면 이 조형
물을 지나치지 않는다.

아이들은 약속이나 한 듯 시벨리우스의 얼굴 부조를 가리킨
다. '좋아하냐?' 물으면 한결같이 '좋아한다'고 답한다. 아이들은
이미 학교에서 〈핀란디아〉는 물론, 〈칼레발라〉 〈투오넬라의 백
조〉 등 시벨리우스의 대표곡들을 다 섭렵했다. 학교 오케스트라
활동을 통해 이미 다 해본 연주란다.

시벨리우스 한 사람이 핀란드 음악에 미친 영향은 엄청나다.
핀란드는 우리의 10분의 1 수준인 550만 명에 불과한 인구지만,

인구 대비 세계에서 가장 많은 합창단과 오케스트라를 보유하고 있는 음악 강국이다. 물론 시벨리우스의 노력이 배어 있다. 정부 차원의 클래식 음악가 양성에도 세계에서 가장 많은 예산을 투자한다.

핀란드 최대 공연장
핀란디아홀

다시 4번이나 10번 트램을 타고 시내 쪽으로 오다가 내린다. 하얀 눈이 덮인 호수를 배경으로 그 눈만큼이나 하얀 건물이다. '핀란디아'라는 커다란 명패가 말해주듯 핀란드에서 가장 큰 공연장인 핀란디아홀이다.

핀란드의 건축가인 알바르 알토의 설계로 1971년 개관한 핀란디아홀은 음악당으로서의 역할뿐 아니라 국제회의장의 기능도 함께 하고 있다. 건축가는 음악당을 지으면서 여기에 시벨리우스의 교향시 〈핀란디아〉의 이름을 붙이는데 단 1초도 머뭇거리지 않았다. 알바르 알토는 비록 음악가가 아닌 건축가지만, 그 자신 또한 시벨리우스의 음악을 들으면서 자랐고, 모든 핀란드 국민들

핀란드만이 깊이 들어와 호수처럼
잔잔한 바다를 이루고 있는 헬싱키 앞바다.
시민들이 늘 편안하게 산책할 수 있어 사랑받는 곳이다.
헬싱키항에서 멀지 않다.

의 정신 속에는 시벨리우스의 〈핀란디아〉가 잠재해 있다고 믿었기 때문이다.

핀란디아홀 건너편, 고딕 양식의 고풍스럽고 아름다운 교회라고 생각했는데, 핀란드 국립 박물관이다. 그 박물관을 왼쪽으로 돌아 한적한 골목길을 따라 올라가다 보면 크고 투박한 건물이 나타난다. 디자인의 도시라는 헬싱키에 뭐 이런 멋대가리 없는 건물이 있나 하고 눈길을 돌리려는데, 입구에 적힌 시벨리우스 아카데미라는 글자가 눈길을 잡는다. 아, 하마터면 모르고 지나칠 뻔했다. 시벨리우스가 공부하고, 또 그 자신이 학생들을 가르쳤던 곳이다.

군의관이던 아버지의 강요로 1885년 헬싱키 대학교 법학과에 입학했지만, 시벨리우스는 법학 공부에는 관심이 없었다. 결국 엄격한 아버지 몰래 그는 헬싱키 음악원에 입학한다. 그리고 바이올린에 대한 그의 열정은 결국 법학 공부를 때려치우게 만든다. 그즈음, 아마도 그의 부모님도 어린 시절부터 특별한 재능을 보인 그의 바이올린 연주에 감동했으리라.

헬싱키 음악원을 졸업한 그는 독일로 유학을 떠난다. 그러나

독일을 풍미한 바그너나 말러의 음악이 그와는 맞지 않았나 보다. 시벨리우스는 다른 음악을 찾아 오스트리아 빈으로 갔고, 거기서 요하네스 브람스를 만난다. 그의 음악이 결정적인 변화의 계기를 만난 것이다. 그런 다음 다시 핀란드로 돌아와 그는 모교인 헬싱키 음악원의 교수가 된다.

그런 전통 위에 1,500여 명 학생들이 공부하는 시벨리우스 아카데미는 현재 유럽에서도 손꼽히는 음악대학이다. 1882년 '헬싱키 음악원'이라는 이름으로 설립됐지만, 1939년 시벨리우스를 기리기 위해 '시벨리우스 아카데미'로 이름을 바꿨다. 5년마다 개최되는 '잔 시벨리우스 바이올린 콩쿠르'의 개최자이기도 하다.

피지배의 역사 속에 핀
위대한 100년

체코의 스메타나나 쿠벨리크, 폴란드의 쇼팽 등은 외세의 지배를 받는 조국의 고통을 피해 외국에서 음악 활동을 했다. 그와 달리 시벨리우스는 3년여 음악 유학을 떠나긴 했지만, 제정 러시아의 지배에 있는 조국을 떠나지는 않았다. 그는 조국의 심장 한

예술과 함께
유럽의 도시를 걷다

복판에서 민족 음악을 만들었다. 그래서일까? 핀란드 사람들의 시벨리우스 애정은 '시벨리우스를 팔아 현실의 영화를 누리는' 것이 아니라, 일종의 숭배 같은 것이었다. 종교적 신성함은 결코 상업적 물물교환의 대상이 될 수 없다는 그런 것이었다.

헬싱키 시내 어디를 다녀도 시벨리우스를 상품화한 흔적은 없다. 빈이나 잘츠부르크에 가면 모차르트가 가장 뜨거운 관광 상품이고, 바르샤바에 가면 쇼팽이 대표적인 기념품이다. 하지만 헬싱키 시내 어디에도 시벨리우스로 만들어진 기념품을 찾을 수가 없다. '시벨리우스가 핀란드 사람이기는 한가?' 하는 생각이 들 정도다.

그러나 길에서 만난 헬싱키 사람들이 말하는 시벨리우스는 존경과 존엄이다. 헬싱키 대성당 앞에서 〈핀란디아〉를 바이올린으로 연주하던 한 할아버지는 "누군가를 영웅처럼 떠받들며 상품화해서 파는 것도 쑥스러운 일이지만, 시벨리우스는 음악으로 이야기하지 다른 것은 없다"고 말한다. 잠시 바이올린을 내려놓고 케이스에 담긴 동전을 헤아려 보는 그가 괜히 시벨리우스를 많이 닮았다는 객쩍은 생각을 해본다.

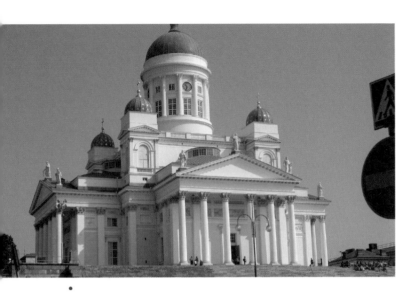

　•
배를 타고 헬싱키로 들어올 때 이 건축물이
보인다면 곧 배에서 내린다는 것을 의미한다.
헬싱키의 랜드마크이자 핀란드 루터교의 총 본산인 헬싱키 대성당.
단아하고 소박한 루터교의 전통이 내외관에서 드러난다.

1917년 소련으로부터 독립하면서 핀란드는 비로소 거의 770년
만에 제 나라를 찾았다. 1155년 스웨덴에 점령당한 후 1809년까
지 660년간 핀란드는 스웨덴이었다. 스웨덴에 속한 공국으로 민
족도 다르고 언어도 다르지만, 그들은 스웨덴어를 강요당하며 스
웨덴 사람으로 살아야 했다. 1809년 스웨덴으로부터 핀란드를 빼
앗은 제정 러시아는, 비록 스웨덴처럼 자기 말을 강요하지는 않

앉지만 다시 108년간 핀란드를 지배했다.

제정 러시아 지배 시대에 태어나고 자란 시벨리우스에게 조국은 어땠을까? 그는 자기 음악에 핀란드의 자연과 역사를 담았다. 19만 개의 호수로 이루어진 '호수의 나라'. 그래서 나라 이름조차 호수를 뜻하는 수오미(핀란드의 다른 이름). 1년 12개월 중 8개월이 겨울인 진정한 겨울 왕국. 하지만 찬란한 자연과 피지배의 역사 속에서도 망각하지 않은 고유한 문화를 지닌 자신의 조국이 시벨리우스는 자랑스러웠을 것이다.

그래서 그의 음악은 장중한 아름다움을 지니면서도 이야기가 있고, 그 이야기 속에는 또 한 맺힌 역사와 피 끓는 애국심이 있는지도 모르겠다. 시벨리우스의 음악이 거리 곳곳에, 건물 하나하나에, 그리고 숲과 호수, 하늘과 드넓은 벌판 전체에 퍼져 있는 핀란드 헬싱키. 770년 피지배의 역사지만, 그보다 훨씬 위대한 100년이 시벨리우스의 〈핀란디아〉와 함께하고 있다. 그래서 헬싱키는 오래 기억에 남는 여행지가 된다.

잔 시벨리우스의 80번째 생일을 맞아 재개장한
시벨리우스 공원 안에 있는 시벨리우스의 두상 조각.
제정 러시아의 지배를 받던 조국의 독립을 갈망하는
시벨리우스의 고뇌를 그대로 형상화한 작품이다.

예술과 함께
유럽의 도시를 걷다

거기에 대한 낯섦이
사라지길 바라며

북유럽은 아직까지 우리들에게 익숙함보다는 낯섦이다. 북유럽이 낯선 것은 지리적인 여건 때문만은 아니다. 핀란드를 제외하고는 직항 노선이 없는 탓이 크지만, 그보다도 문학과 음악, 미술과 건축 등의 문화가 낯선 탓이 더 크다.

최근에는 스웨덴과 핀란드, 노르웨이와 덴마크의 영화나 대중음악, 그리고 컴퓨터 게임 등이 많이 알려지면서 젊은 세대들은 북유럽을 한결 익숙하게 느낀다. 그러나 40대 이상은 결코 그렇지도 않다.

내가 2017년 스웨덴으로 떠났을 때, 주변의 친구들 중에서 스웨덴과 스위스, 그리고 스페인을 혼동하는 경우가 많았다. 2019년 한국으로 되돌아오니 그때까지도 적잖은 친구들은 내가 스웨덴에서 살다 왔는지, 스위스에서 살다 왔는지, 스페인에서 살다 왔는지 잘 모르는 경우가 많았다. 그만큼 그 세대에게는 낯선 곳이 북유럽이다.

스웨덴에서 살 때 가장 많이 접한 화가는 칼 라르손과 칼 밀레스, 그리고 안데르스 소른이다. 스웨덴 거리마다, 또는 가정집마다 가장 많이 걸려 있는 그림의 화가가 칼 라르손이었고, 칼 밀레스의 조각공원이 아니더라도 도시 곳곳을 장식한 크고 작은 조형물 중 칼 밀레스의 작품이 즐비했다. 안데르스 소른의 그림은 상설 전시하는 갤러리도 적지 않았다. 그런데 스웨덴에 가기 전에는 단 한 번도 들어본 적 없는 낯선 이름들이었다.

노르웨이의 화가 뭉크나 작곡가 그리그, 작가 입센과 핀란드의 작곡가 시벨리우스, 그리고 덴마크의 동화작가 안데르센을 모르는 사람은 거의 없다. 다만 그들이 북유럽 사람이라는 것을 아는 사람이 많지 않을 뿐이다. 알지 못한 것에 대한 낯섦 때문이다.

스웨덴 스톡홀름에 살면서 자동차로 3시간여 거리에 있는 칼 라르손이 살던 집을 두 번 가봤다. 그 집에 가면 그가 왜 '북유럽 스타일'이라는 스웨덴 인테리어의 창시자라 불리는지 알 수 있다. 평온한 전원의 풍경 속에서 가족애로 똘똘 뭉쳐진 '북유럽 스타일'이 그냥 그곳에 그대로 있는 것을 볼 수 있다.

내가 본 유럽보다는 보지 못한 유럽이 더 많다. 그래서 낯섦은 그치지 않는다. 적어도 유럽에 관한 어떤 낯섦도 사라지기를 바라는 이 여정은 그치지 않을 것이다.

스웨덴 중부 달라나 지방의 순드보른이라는
아주 작은 마을에 있는 칼 라르손의 집.